BIBLIOTHÈQUE DE L'ENSEIGNEMENT DES BEAUX-ARTS
PUBLIÉE SOUS LA
DIRECTION DE M. JULES COMTE

LA FAÏENCE

PAR

THÉODORE DECK

CÉRAMISTE

PARIS

ANCIENNE MAISON QUANTIN
LIBRAIRIES-IMPRIMERIES RÉUNIES
May & Motteroz, Directeurs
7, rue Saint-Benoît.

NOUVELLE ÉDITION

Marius Michel del.

DISCOURS PRÉLIMINAIRE

CHIFFRE DE DECK, PAR M. EHRMANN.

Si je donne à l'introduction de ce livre le titre de *Discours préliminaire*, c'est uniquement parce que, dans ma jeunesse, il y a longtemps déjà, les volumes que j'avais entre les mains commençaient par un semblable préambule. L'auteur y développait son plan et expliquait les termes; je vais faire de même.

Je suis très étranger à l'art d'écrire, de parler, et si j'ai cédé aux instances qu'on a faites pour me décider à publier ce livre, c'est en vue d'essayer de propager la connaissance de la faïence d'art, de montrer le grand

COLLECTION PLACÉE SOUS LE HAUT PATRONAGE

DE

L'ADMINISTRATION DES BEAUX-ARTS

COURONNÉE PAR L'ACADÉMIE FRANÇAISE

(Prix Montyon)

ET

PAR L'ACADÉMIE DES BEAUX-ARTS

(Prix Bordin)

Droits de traduction et de reproduction réservés.
Cet ouvrage a été déposé au Ministère de l'Intérieur
en mars 1887.

rôle que la France a tenu et tient encore dans cette fabrication, de répandre le goût de cette belle décoration, et de faire progresser chez la nouvelle génération de céramistes un art et un métier auxquels j'ai consacré ma vie avec passion, et dans lesquels on veut bien m'accorder un certain rang.

D'abord, qu'est-ce que la faïence ? Bien des auteurs ont fait ou essayé de faire la classification des poteries ; le plus autorisé de tous, Ch. Brongniart, qui, pendant près d'un demi-siècle, dirigea la manufacture de Sèvres, a divisé les poteries en deux grandes classes : 1° les pâtes tendres ; 2° les pâtes dures. Dans la première classe, il met les *poteries émaillées,* appelées aussi *faïences communes, faïences à émail stannifère.* Dans la seconde classe, il met la *faïence fine, terre de pipe, cailloutage.* Je regrette de ne pouvoir accepter les termes du savant chimiste en ce qui concerne les faïences. L'expression *faïence commune* donne l'idée d'une infériorité de qualité, et l'expression *faïence fine* fait croire à une sorte de distinction. Or, à mon sens, l'infériorité ou la distinction d'un produit céramique ne réside pas dans le plus ou moins de dureté et de blancheur de la terre, et je ne puis me résoudre à appeler *faïences communes* les produits de Rouen et d'Urbino. Le mot *faïence* est un anachronisme, tout le monde le sait, puisque les Persans ont fait des faïences bien avant les fabricants de Faenza. Cet anachronisme n'est pas le seul en fait d'art appliqué à l'industrie ; en Italie, on nomme *arrazi* les tapisseries de tous pays, d'Arras et d'ailleurs ; dans les Flandres, le mot *Gobelins* est synonyme de tapisserie, et s'applique communément aux tapisseries

flamandes fabriquées bien avant la fondation de la manufacture des Gobelins.

A défaut d'un autre mot générique, j'appelle faïence toute poterie à cassure terreuse recouverte d'un émail.

Afin de définir les termes du métier, je vais en quelques lignes donner une idée de la fabrication.

La terre étant prête et la pièce façonnée, on met au feu; après cette première cuisson, la pâte s'appelle biscuit; c'est encore un terme inexact, puisqu'il n'y a pas eu à ce moment de double cuisson.

Le biscuit peut être décoré tel qu'il est au moyen de couleurs vitrifiables; la décoration terminée, l'objet est plongé dans un bain qui, après cuisson, laisse apparaître la décoration colorée; cet enduit se nomme la couverte. On l'appelle vernis quand il fond à une température moindre et que sa composition est plombeuse. On appelle glaçures toutes les espèces de couvertes et d'émaux.

Mais le biscuit, au lieu d'être décoré comme il vient d'être dit, peut aussi être mis dans un bain terreux ou alcalin appelé engobe; on fait cuire ensuite, puis on décore avec des couleurs vitrifiables et on retrempe l'objet dans un bain de couverte; on dit alors que la décoration est sur engobe et sous couverte.

Il y a encore une autre manière qui consiste à couvrir le biscuit par un émail opaque pour cacher la couleur de la terre; on décore sur l'émail non cuit, on met au four et la pièce est terminée; c'est la peinture sur cru.

Les pièces mises dans le four sont rarement exposées au contact direct de la flamme; on les place

dans des espèces d'étuis en argile nommés gazettes.

Un objet étant émaillé et cuit peut encore recevoir une décoration supplémentaire au moyen de couleurs cuisant à une moindre température ; la décoration étant posée, la faïence est mise dans un moufle qui est une sorte de boîte en terre cuite placée dans une maçonnerie où le feu tourne autour ; c'est ce qu'on appelle cuire au feu de moufle, c'est-à-dire à petit feu.

Dans la deuxième partie de ce livre, j'étudierai successivement les matières qui forment les pâtes, les éléments qui composent les glaçures, les matières colorantes et les différentes espèces de faïence.

On m'a fait remarquer qu'un traité technique faisant partie de la *Bibliothèque de l'enseignement des beaux-arts* ne pouvait se passer d'une partie historique. C'est vrai, mais comme on a déjà beaucoup écrit sur la faïence, j'avoue que je n'ai fait que résumer ce que d'autres plus compétents que moi ont publié ; je n'ai même pas hésité à transcrire littéralement certains passages des auteurs. On ne trouvera donc dans ce précis historique, sauf quelques remarques personnelles, rien ou presque rien de nouveau. Je le répète, je suis un praticien, et mon but essentiel est de faire connaître aux autres ce que l'expérience de chaque jour m'a appris.

PREMIÈRE PARTIE

L'HISTOIRE

CHAPITRE PREMIER

L'ORIENT. — LES GRECS ET LES ROMAINS. — LES PERSANS. — LES ARABES. — LES MORES.

Ce n'est pas l'histoire générale de la terre travaillée pour les usages domestiques ou pour la décoration de la demeure que j'ai à retracer ; mon cadre est plus étroit, puisqu'il ne doit renfermer que la faïence, et que les terres cuites, les terres vernissées, le grès, la porcelaine trouveront leur place dans des volumes spéciaux de la collection. Mon embarras n'en est pas moins grand, car, malgré tout ce qui a été écrit, je n'ai pu découvrir à quel moment les potiers de terre ont commencé à fabriquer le produit que l'on désigne maintenant sous le nom de faïence. Il est évident que de la brique simple on est arrivé facilement à la brique vernissée, que du vase en terre cuite on a dû passer sans effort au vase recouvert d'une matière imperméable aux liquides, que de ces objets, tous légèrement recouverts, on est venu à une couverte plus solide ; les choses ont eu lieu

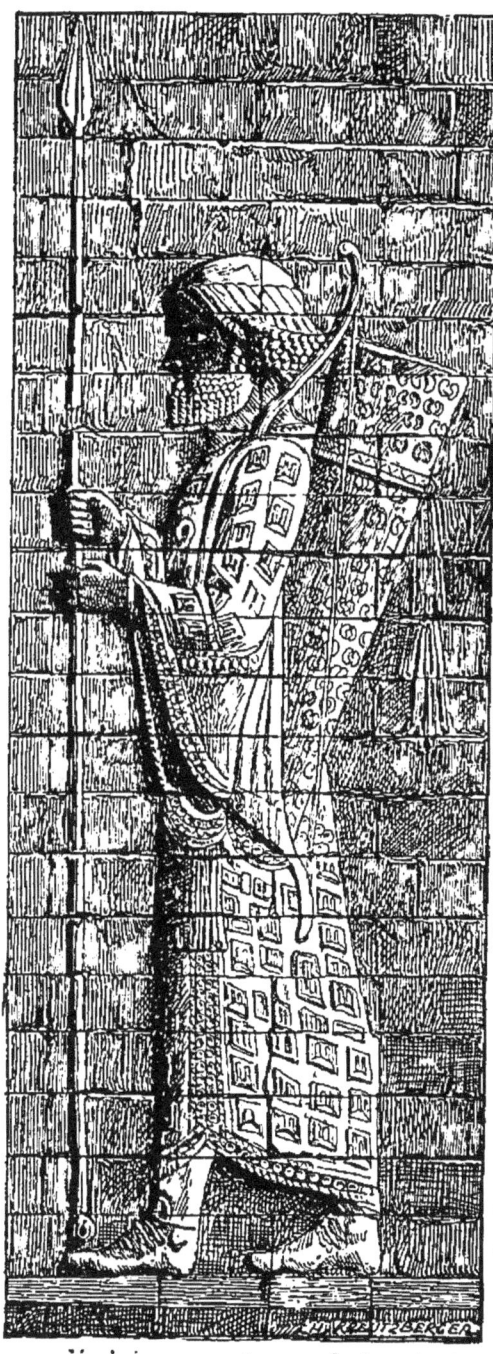

FIG. 1. — FRISE DES ARCHERS DU PALAIS DE DARIUS.
(Musée du Louvre. — Mission Dieulafoy.)

sans doute insensiblement, sans mouvements brusques, d'autant plus que la plus récente fabrication n'a pas détrôné l'ancienne, qui répondait suffisamment à certains besoins.

Et puis les textes sont obscurs; dans beaucoup de pays, une seule dénomination était employée pour toutes les espèces de poteries; les traducteurs ont peut-être souvent mis *faïence* où il fallait *porcelaine*, de sorte que jusqu'au jour où l'on aura en main une pièce de faïence authentiquement datée, on en sera réduit aux conjectures.

Je puis donner quelques exemples de l'embarras que procurent certains textes à un homme du métier, et je choisis des textes sérieux, incontestables, traduits en français par des savants justement honorés.

Nassiri-Khosrau était un Persan du Korassan; de l'an 1035 à 1043, il fit un voyage en Syrie, en Palestine et en Égypte; c'était un homme instruit, très bon observateur, aimant à se rendre compte de tout; il écrivit la relation de ces voyages, et voici ce que je trouve dans son livre[1] : « On fabrique à Misr[2] de la faïence de

FIG. 2. — DÉTAIL DU SOUBASSEMENT DE LA FRISE DES ARCHERS.

toute espèce; elle est si fine et si diaphane que l'on voit, au travers les parois d'un vase, la main appliquée à l'extérieur. On fait des bols, des tasses, des assiettes et autres ustensiles. On les décore avec des couleurs qui

1. *Relation du voyage de Nassiri-Khosrau*, publiée, traduite et annotée par M. Ch. Schefer, membre de l'Institut, premier secrétaire interprète du gouvernement, administrateur de l'École des langues orientales vivantes. Paris, 1881.
2. Misr était un faubourg très important du Caire.

sont analogues à celles de l'étoffe appelée bougalemoun; les nuances changent selon la position que l'on donne au vase... »

Et plus loin :

« Dans le bazar, les droguistes, les baqqals, les quin-

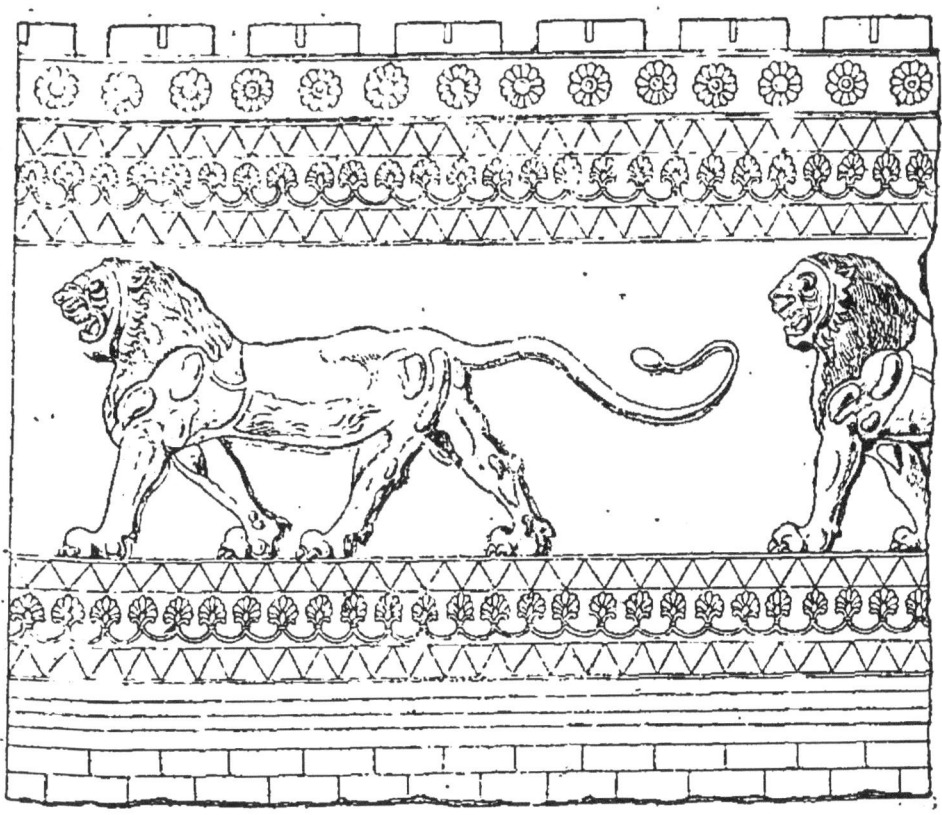

FIG. 3. — FRISE DES LIONS DU PALAIS D'ARTAXERXÈS MNÉMON.
(Musée du Louvre. — Mission Dieulafoy.)

cailliers fournissent eux-mêmes les verres, les vases en faïence et le papier qui doivent contenir ou envelopper ce qu'ils vendent... »

En me reportant à ce que dit Nassiri-Khosrau de l'étoffe appelée bougalemoun, je vois que c'était un tissu fabriqué dans l'île de Tinnis, près de la ville de

Thineh, en Egypte ; elle changeait de couleur plusieurs fois par jour, selon la position qu'on lui donnait. C'est bien là l'une des qualités des faïences à reflets métalliques, et, d'autre part, il n'est pas rare de découvrir dans les fouilles des environs du Caire des débris

FIG. 4. — RAMPE D'ESCALIER.
(Musée du Louvre. — Mission Dieulafoy.)

de cette espèce de céramique. Mais dans la description de Nassiri-Khosrau, il y a une indication absolument contradictoire : il dit que l'on voit au travers de ces vases la main appliquée à l'extérieur ; ce n'était donc pas de la faïence, produit essentiellement opaque. Puis les historiens arabes, postérieurs au voyageur persan et qui ont décrit les trésors des califes du Caire, ne

mentionnent jamais les vases de faïence parmi les autres dont ils donnent l'énumération, ou du moins les traducteurs ne se servent pas de l'expression faïence. La

FIG. 5. — DÉTAIL DE LA RAMPE D'ESCALIER.
(Musée du Louvre. — Mission Dieulafoy.)

céramique de Misr pouvait être non pas de la faïence, mais bien de la porcelaine chinoise translucide dont l'importation en Égypte avait lieu depuis plusieurs siècles.

Le moine Théophile a écrit un traité sur les arts

appliqués ; le mémoire : *Diversarum artium schedual*, est en latin et non daté ; il a été traduit en français, en 1843, par M. de L'Escalopier, conservateur à la biblio-

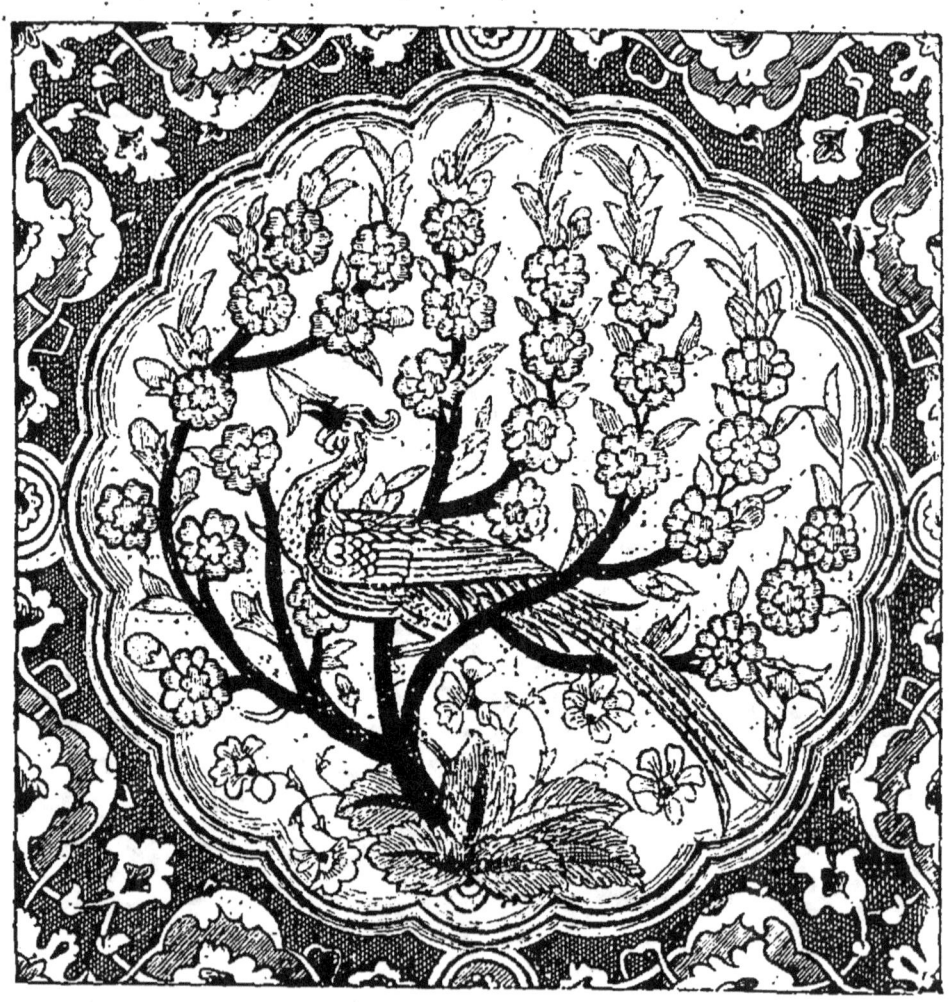

FIG. 6. — PERSE. — (Musée de Sèvres.)

thèque de l'Arsenal. Les érudits ne sont pas d'accord sur l'époque où écrivit Théophile. On va du IXe siècle au XIIIe ; cependant on préfère généralement la fin du XIe. Décrivant la décoration des vases de terre avec des couleurs de verre, Théophile dit : « Les Grecs fabri-

quent des plats, des nefs et d'autres vases d'argile qu'ils peignent de cette manière : ils prennent les différentes couleurs et ils les broient chacune séparément avec de l'eau. Avec ce mélange ils peignent des cercles, des arcs, des carrés qu'ils remplissent d'animaux, d'oiseaux, de feuillages et de toute autre chose, suivant leur goût. Lorsque les vases sont ainsi ornés de peintures, ils les placent dans un fourneau à cuire le verre à vitre et allument au-dessous un feu de bois de hêtre sec jusqu'à ce que, environnés par la flamme, ils soient incandescents. Alors, enlevant le bois, ils bouchent le fourneau. Ils peuvent décorer certaines parties de ces vases, soit avec de l'or en feuilles, soit avec de l'or ou de l'argent réduits en poudre. »

Théophile est généralement très exact ; selon lui, la fabrication de la faïence, car c'est bien la faïence qu'il décrit, était donc vers le xie siècle dans le domaine des potiers grecs. Peut-être veut-il parler des colonies grecques établies en Asie-Mineure ? En tout cas, il ne dit mot des Persans et des Arabes, qui, cependant, étaient alors en pleine possession de la faïence.

Le géographe arabe Ibn Batoutah, né à Tanger, a écrit, en 1350, la relation de son voyage en Espagne ; en parlant de Malaga, il dit — selon l'un de ses traducteurs — que dans cette ville « on fabrique la belle poterie ou porcelaine d'or que l'on exporte dans les contrées les plus éloignées » ; l'erreur du traducteur est manifeste : les Arabes d'Espagne, pas plus que les autres céramistes de l'Europe, ne connaissaient la porcelaine au xive siècle.

J'ai cité quelques auteurs pour prouver combien il

est parfois dangereux de s'appuyer sur les textes et les traductions.

Quoi qu'il en soit, il est certain que notre art a pris

FIG. 7. — PERSE.
(Musée de Sèvres.)

naissance en Orient. Bien des siècles avant notre ère, les Égyptiens savaient recouvrir les vases, les statuettes et les bijoux d'un émail qui, par sa composition et son aspect, rappelle absolument le bleu turquoise que les

Persans fabriquaient postérieurement; le principe fondant de cet émail était un alcali, soude ou potasse; la coloration venait du cuivre; d'autres produits égyptiens qui paraissent moins anciens ont des colorations vertes qui viennent du même métal dissous dans un milieu plombeux. Si les Égyptiens n'ont pas appliqué à la décoration murale les procédés qui leur ont si bien réussi dans les vases, les architectes de Ninive et de Babylone n'y ont pas manqué. Les murailles de Kasr-i-Kadjar et de Khorsabad étaient revêtues des brillantes couleurs que donnent à la terre cuite les oxydes métalliques dissous dans des flux vitreux. Les jaunes de fer, les bruns de manganèse, les bleus de cuivre et de cobalt réjouissaient les regards de Sardanapale et de Nabuchodonosor.

Grâce aux résultats surprenants de la mission de M. Dieulafoy, le musée du Louvre est entré en possession récemment d'un témoignage irrécusable de la splendeur des palais des rois de Perse; on lit dans le compte rendu de la séance du 9 juillet 1886 de l'Académie des inscriptions et belles-lettres :

« Au-dessous des palais d'Artaxerxès Mnémon, dont M. Dieulafoy a reconnu l'année précédente les pylônes aux lions et les revêtements d'un escalier, gisait un édifice beaucoup plus ancien, construit, au témoignage d'Artaxerxès, par son grand aïeul Darius et incendié plus tard. Les substructions de ce monument ont été retrouvées sous une épaisse couche de gravier ; mêlée à ces substructions, on a recueilli une frise émaillée, longue de 11m,80, haute de 3m,60, de la plus grande beauté et d'une conservation parfaite. Sur cette frise

sont figurés en bas-reliefs douze archers de la garde royale avec le costume et les armes attribués par Hérodote au corps des Immortels, qui formaient l'escorte

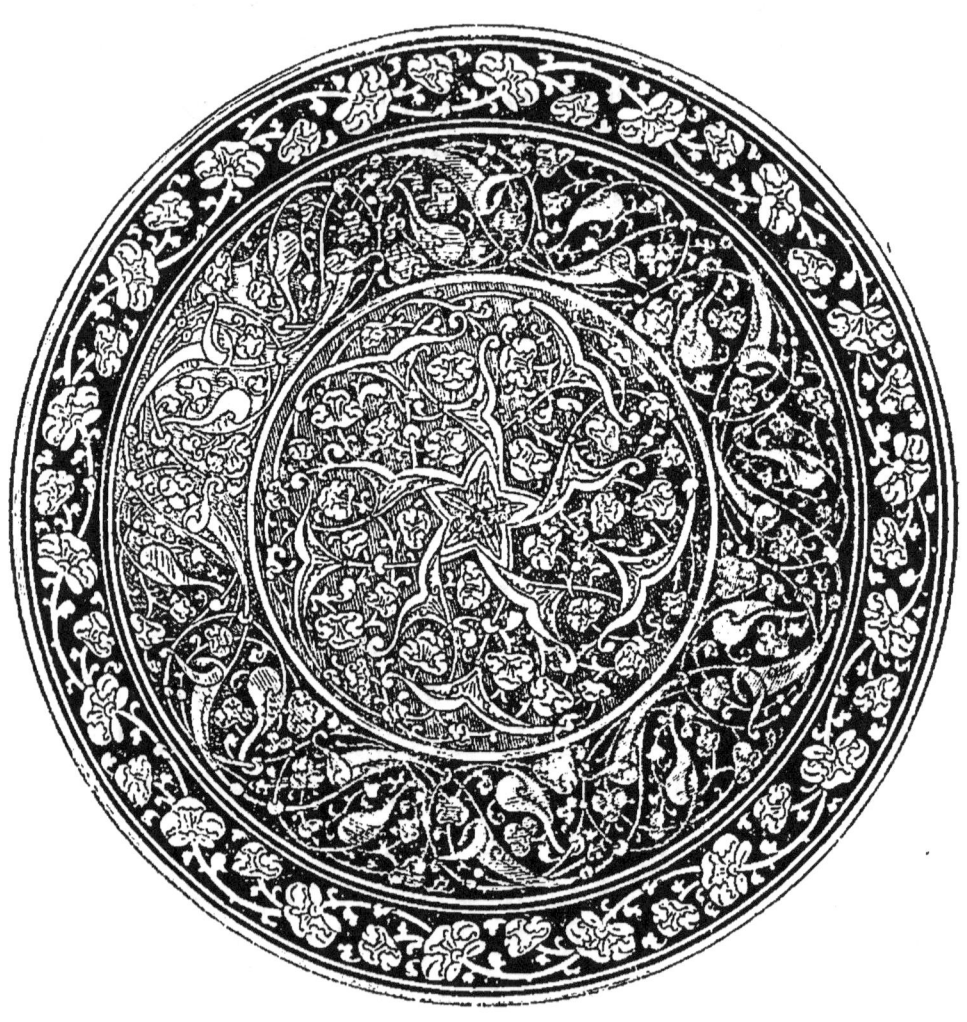

FIG. 8. — PERSE.
(Musée de Sèvres.)

particulière de Xerxès. Les personnages sont représentés de profil, tenant en main une pique; sur leurs épaules sont jetés l'arc et le carquois. Ils sont habillés, comme les Arabes, d'une chemise à larges manches,

d'une petite veste, dont les manches fendues jusqu'au coude laissent passer les plis de la chemise, et d'une jupe ouverte sur le côté. La tête est ceinte d'une couronne de corde, les pieds chaussés de brodequins à lacet. La chemise est noire ou jaune ; l'habit est tantôt jaune, brodé d'étoiles bleues et vertes, tantôt blanc, brodé d'écussons armoriés ou de fleurs colorées, tantôt blanc, surchargé de marguerites bleues se détachant sur un cercle noir. Des galons de la plus grande richesse courent tout le long des vêtements; des bracelets et des pendants d'oreilles en or complètent ce luxueux uniforme. Les draperies sont traitées de la même manière que les draperies grecques archaïques. »

J'ai examiné en céramiste la frise émaillée. Les briques sur lesquelles sont modelés les bas-reliefs sont très régulières et très lisses ; elles mesurent de trente à quarante centimètres carrés sur neuf centimètres d'épaisseur; elles sont faites avec une terre sableuse ou plutôt avec du sable aggloméré avec un peu de terre et des frittes alcalines. Les lignes du dessin ont été posées au pinceau et font relief; dans les cloisons ainsi obtenues on a déposé les émaux : de cette façon on a empêché les couleurs de se mêler pendant la cuisson. L'étain est la base principale des émaux, parce qu'il a fallu cacher la couleur de la terre par une substance opaque; les colorations résultent d'oxydes pareils à ceux que nous employons maintenant. L'émail me semble plus alcalin que celui qui est en usage de notre temps, parce que le nôtre ne saurait s'accorder avec une terre aussi siliceuse que celle des briques du palais de Darius. Je regarde cette fabrication comme

extrêmement remarquable et tout à fait digne de servir de modèle à la décoration céramique appliquée à l'architecture.

Avec l'autorisation de M. Dieulafoy, je reproduis

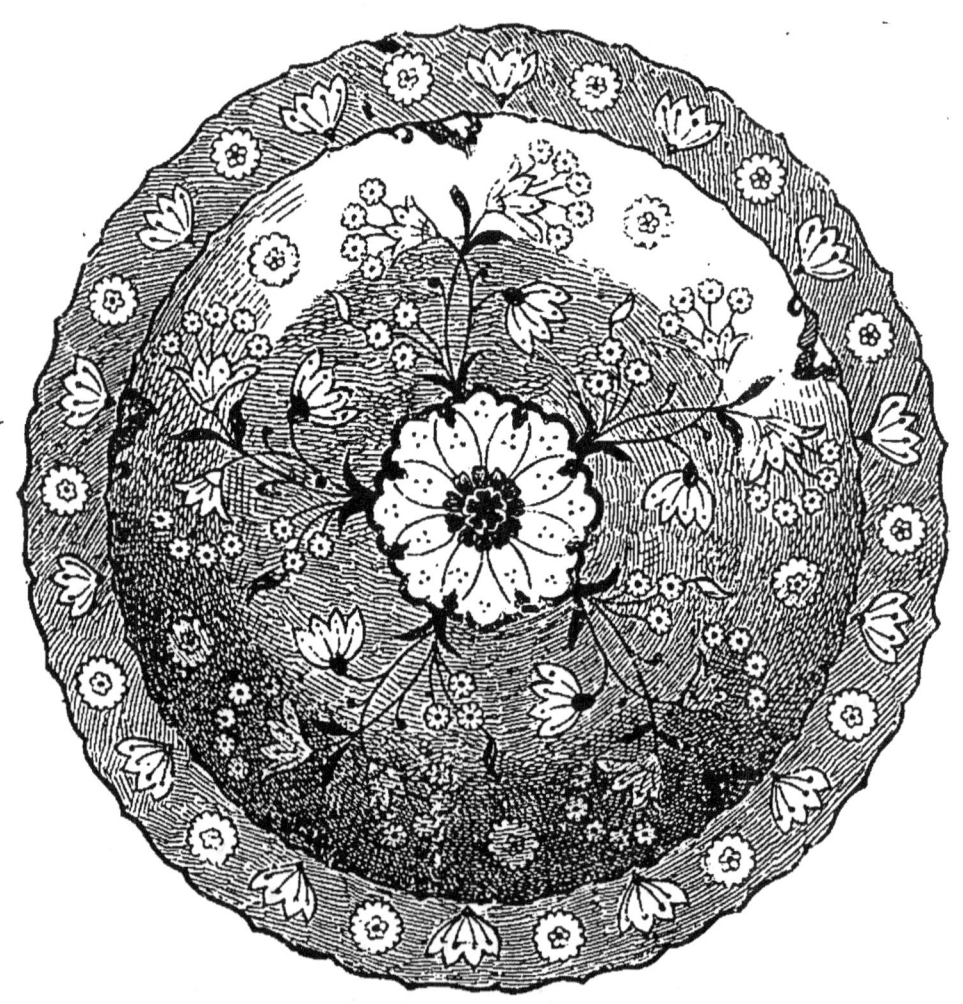

FIG. 9. — RHODES.
(Musée de Sèvres.)

les dessins publiés par l'éminent explorateur dans la *Revue archéologique* [1].

[1]. M. Dieulafoy prépare un travail complet sur les résultats de sa mission.

Comment se fait-il que ces procédés n'aient pas été appliqués aux beaux temps de la Grèce et plus tard chez les Romains? Ces peuples étaient cependant amis de la couleur ; ils peignaient leurs statues et leurs temples, et leurs mosaïques de verre prouvent qu'ils connaissaient fort bien les propriétés des fondants et des oxydes colorants[1]. Peut-être le lustre dont ils recouvraient leur poterie, et qui était si mince que, pendant longtemps, on l'a pris pour le résultat d'un polissage de la matière, leur était-il cher parce qu'il faisait valoir les délicatesses des formes et qu'il ne pouvait ni empâter les reliefs ni altérer la pureté des lignes. On assure qu'au musée de Naples il existe, parmi les ustensiles venant de Pompéi, des moules à pâtisserie recouverts à l'intérieur d'un émail coloré, évidemment pour rendre la terre imperméable au beurre fondu ; ce vulgaire détail de cuisine montre bien que c'est de parti pris que les potiers romains dédaignaient les flux vitreux comme moyen de décoration. Rome se plaisait quelquefois à adopter les arts décoratifs des pays conquis ; le style égyptien était fort à la mode du temps d'Hadrien, mais à aucune époque les architectes impériaux n'eurent la pensée d'employer dans leurs constructions les revêtements émaillés dont l'Asie pouvait leur donner de beaux exemples. C'est à cette exclusion systématique qu'il faut attribuer le retard si prolongé que la fabrication de la faïence a subi en Europe.

1. *La Mosaïque*, par Gerspach. Bibliothèque de l'enseignement des beaux-arts. Paris, Quantin.

Dans une loi de l'an 337, promulguée à Constantinople par l'empereur Constantin en faveur de trente-six professions, on trouve que les potiers furent exempts

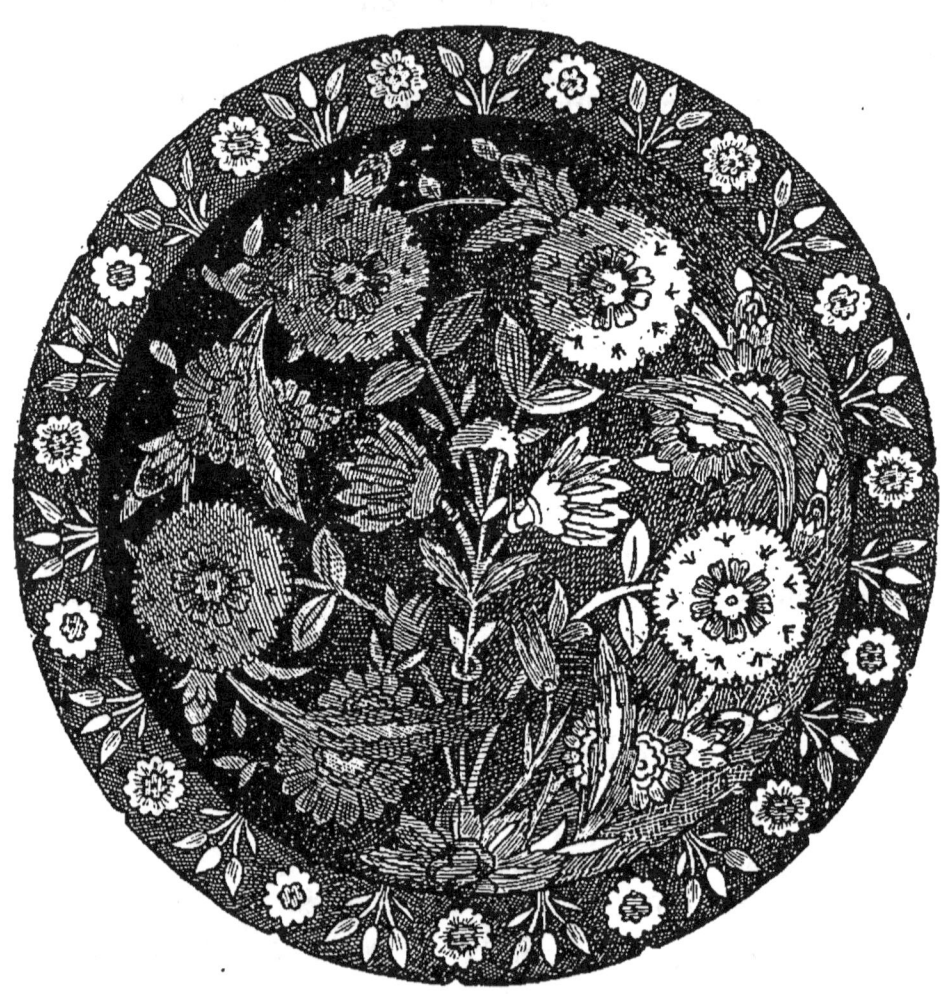

FIG. 10. — RHODES.

(Musée de Sèvres.)

d'impôts; mais on ne connaît pas les effets de cette protection, car aucune pièce authentique de ces époques reculées n'a été conservée.

On admet que les Persans étaient en pleine posses-

sion de la fabrication de la faïence, lorsqu'au vii^e siècle ils furent conquis par les Arabes d'Asie. Mais s'il est facile d'écrire au bas du dessin d'une pièce de céramique qu'elle a été exécutée sous la dynastie des Sassanides qui régna en Perse de l'an 226 à l'an 652, il est moins aisé de le prouver. Le cabinet des médailles de la Bibliothèque nationale possède la magnifique coupe de verre de Chosroès I^{er}, roi de Perse, de 531 à 579; cet objet dénote un art très avancé, mais aucune collection ne montre un morceau de faïence des premiers siècles de notre ère. Il y a là une étude nouvelle et intéressante à entreprendre; elle ne pourra l'être à mon sens que dans le pays même, par un homme compétent, connaissant la langue ancienne et moderne; l'étude porterait sur les faïences persanes avant les Arabes et sur celles qui ont été fabriquées pendant et après l'occupation.

A la suite de quelle circonstance l'île de Rhodes a-t-elle eu des fabriques de faïence persanes? La tradition locale est condensée dans la note suivante de M. Salzmann : « Dans une de leurs nombreuses courses contre les infidèles, les galères de l'ordre de Saint-Jean de Jérusalem prirent un jour un grand navire turc, appelé *la Caraque*. Le butin fut très considérable, les prisonniers furent nombreux. Parmi ces derniers se trouvaient quelques Persans, ouvriers faïenciers, dont les chevaliers de Saint-Jean songèrent à utiliser l'industrie. Dans ce but, ils les établirent à Lindos, où ils formèrent un établissement qui subsista jusque vers le milieu du siècle dernier. Ils choisirent Lindos parce que dans cette localité on trouvait un sable d'une

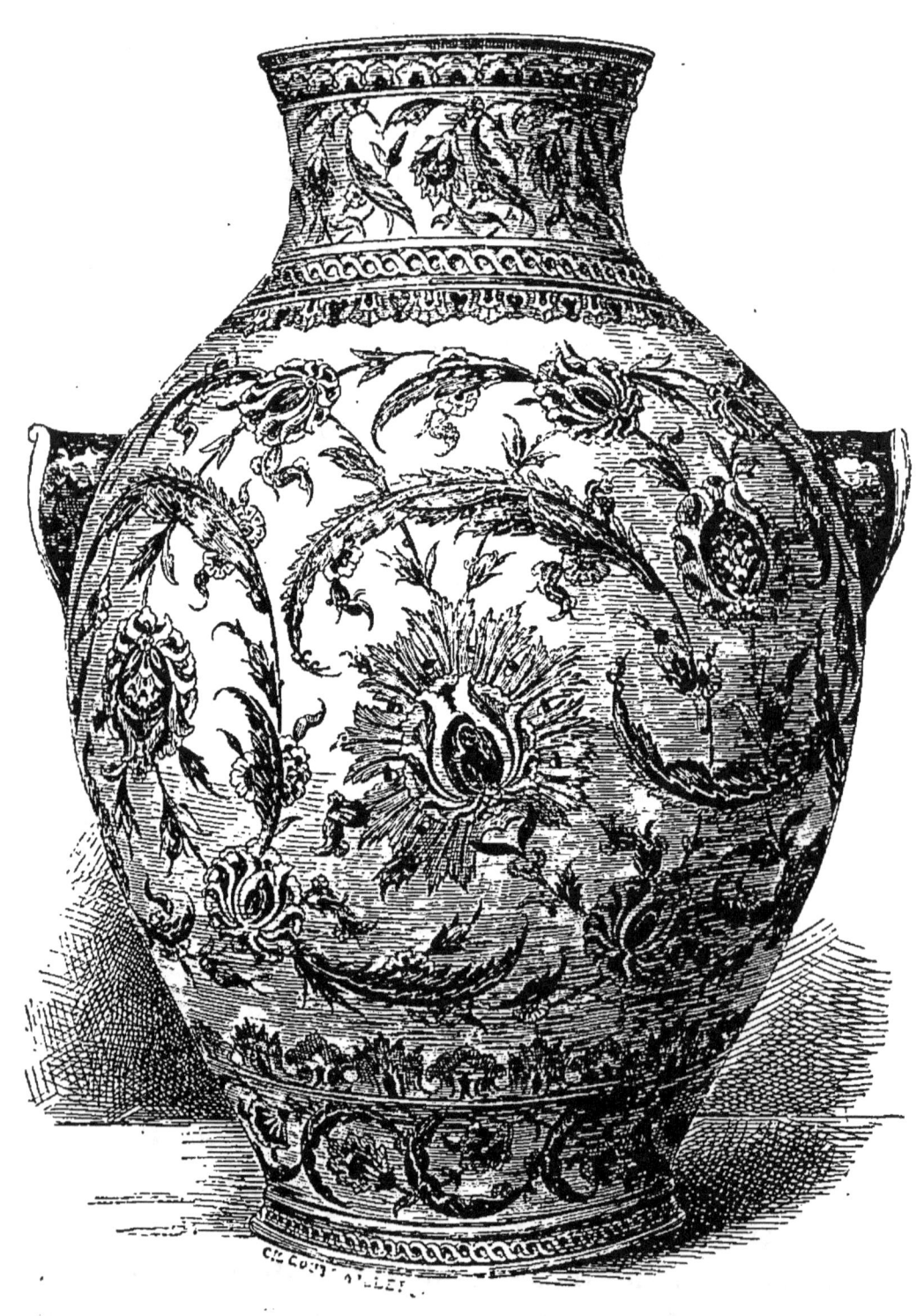

FIG. II. — RHODES
(Collection du roi d'Italie.)

nature particulière, propre à la fabrication d'un bel émail transparent. »

A l'appui de cette tradition, on cite un plat de Lindos du musée de Cluny, sur lequel est peint un jeune homme, Ibrahim, en costume persan, tunique et bottes rouges; il a les yeux levés vers le ciel et porte dans la main un double feuillet avec la touchante inscription : *Oh! mon Dieu! Quelle souffrance! qu'ai-je fait pour être tellement tourmenté dans l'exil? Quand y aura-t-il un terme à ces douleurs? Ce que mon cœur désire, quand sera-t-il accompli? J'aurai encore, oh! mon Dieu! bien des choses à te dire! Mais comment m'entendras-tu? Ibrahim dit cela: Voyons quand ses prières seront exaucées.*

Ou bien Hélion de Villeneuve, grand maître de l'ordre de Jérusalem, de 1319 à 1346, mais qui ne quitta l'Occident qu'en 1336, sut-il, par une sage administration et des moyens plus rationnels, acclimater cette fabrication? En tout cas, la circonstance fut heureuse; grâce à elle, nous possédons des faïences qui, pour n'être qu'un reflet de la céramique persane, nous donnent une idée des magnificences du pays d'origine.

La collection du musée de Cluny se compose de cinq cent trente-deux pièces; la très grande partie sont des plats, mais il y a aussi quelques vases, coupes, buires, aiguières et plaques de revêtement. La décoration comprend la figure humaine, des animaux, des motifs d'ornement, écailles, tores, entrelacs, chevrons, oves, etc., des sujets de marine et d'architecture, et surtout la fleur ornemanisée et d'après le naturel. La rose, la tulipe, l'œillet d'Inde, le symbolique cyprès, la ja-

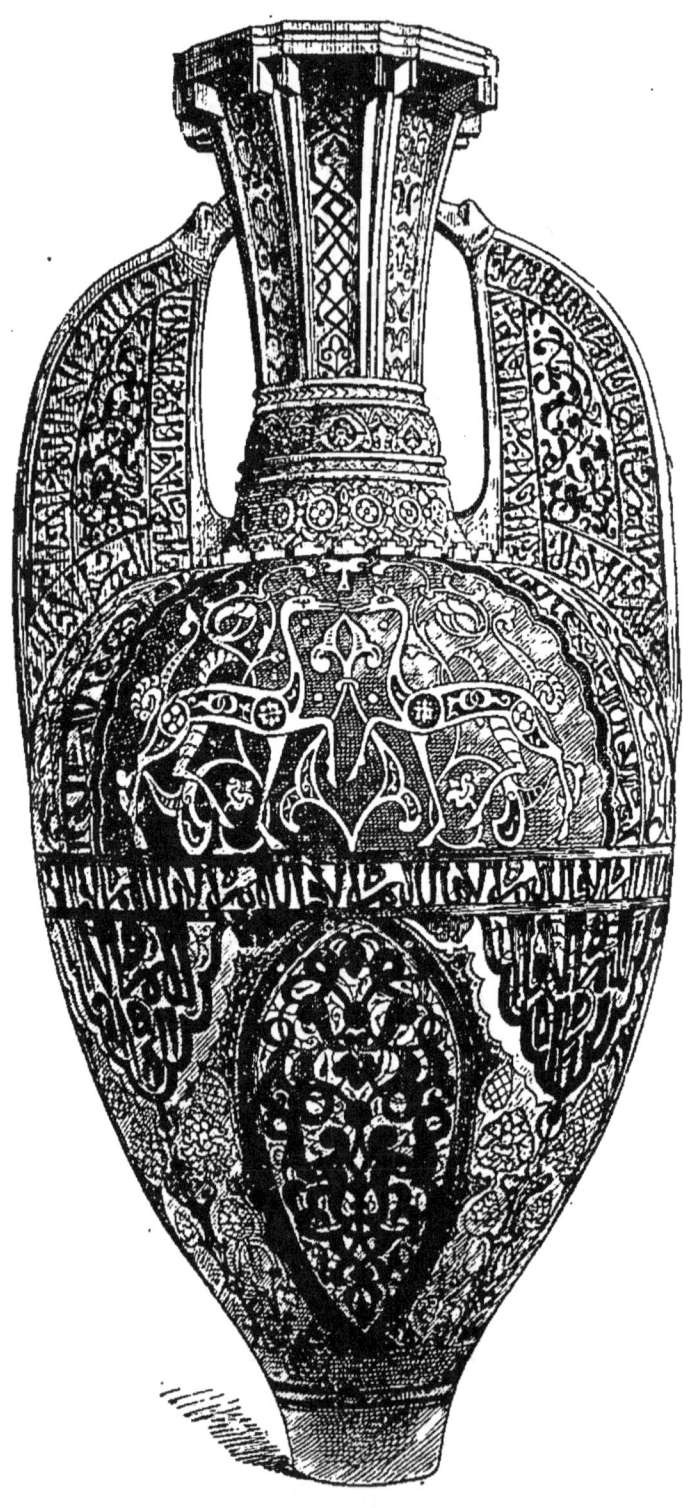

FIG. 12. — VASE DE L'ALHAMBRA.

Exécuté par Deck, d'après les calques relevés sur l'original par le baron Davillier.

cinthe, l'anémone, le raisin se présentent avec des couleurs réelles ou conventionnelles, mais toujours harmonieuses, dans des dispositions variées à l'infini, car jamais le même décor n'est répété deux fois. C'est un plaisir pour les yeux et un repos pour l'esprit. On a dit que, loin de leur pays et peut-être par ordre de leurs maîtres, les Persans de Lindos avaient violé les règles du Coran en reproduisant la figure humaine; cette question cependant est maintenant tirée au clair. Aucun verset du Coran n'interdit la reproduction des êtres animés, mais dans les commentaires du livre de Mahomet faits par ses disciples, l'interdiction est mentionnée; seulement ces commentaires n'ont pas été acceptés par toutes les sectes mahométanes, les Persans ne les ont jamais admis, et de tout temps ils ont usé à cet égard de la plus grande liberté.

La fabrique de faïence d'art de Rhodes disparut avec le départ des chevaliers de Saint-Jean, vers 1523. Le caractère franchement persan de l'origine s'était affaibli peu à peu sous l'influence européenne. J'étudie la fabrication persane dans le chapitre des faïences siliceuses.

Les Arabes, habiles à profiter des arts et de l'industrie des autres, apprirent donc des Persans le métier de faïencier et l'importèrent dans les pays qu'ils conquirent en Europe. Du commencement du VIIIe siècle à la fin du XVe, l'Espagne fut en partie occupée par les musulmans; ce furent d'abord les Arabes, puis les Mores dans la première moitié du XIe siècle. La fabrication de la faïence prit dans la péninsule une exten-

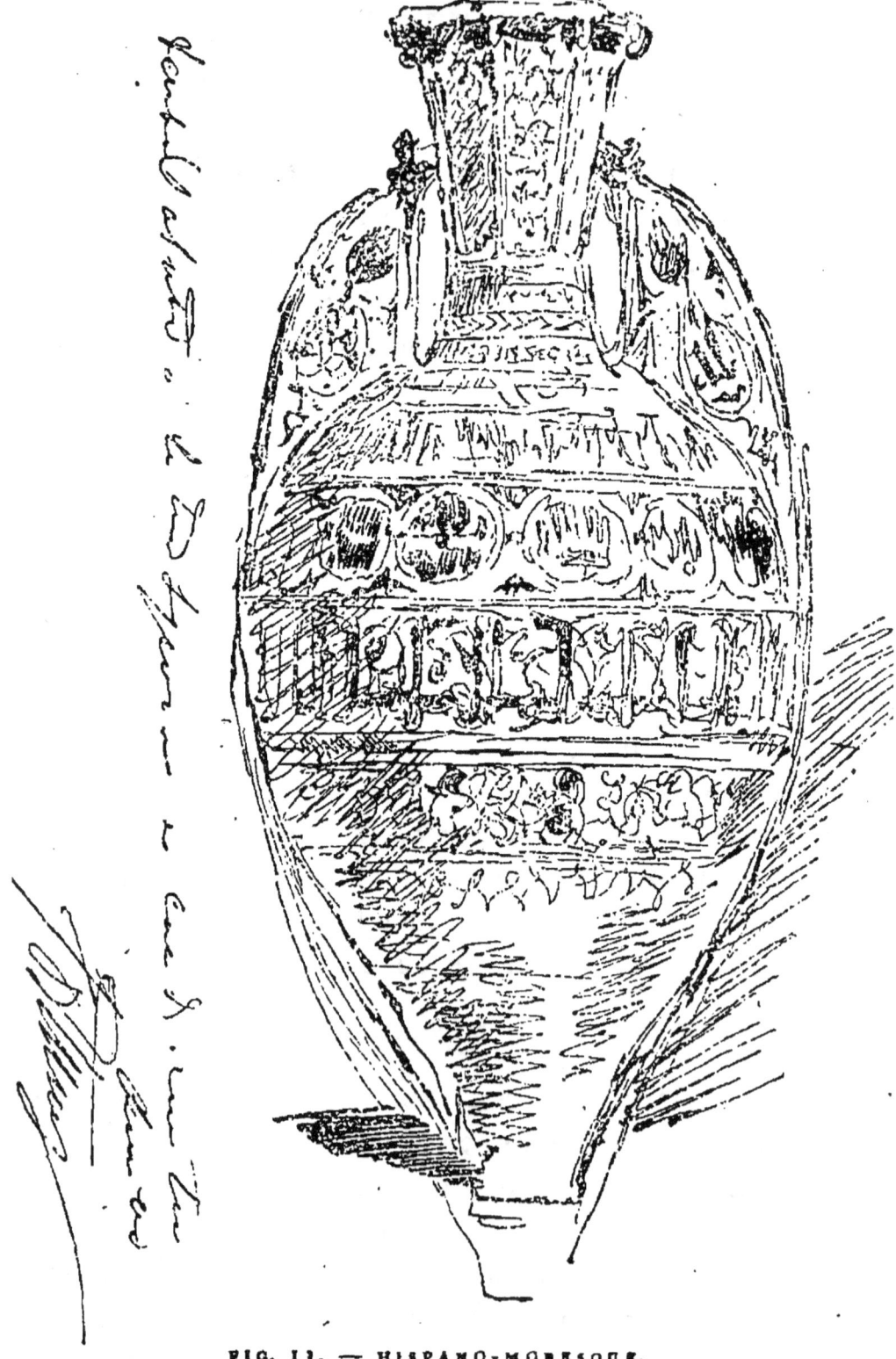

FIG. 13. — HISPANO-MORESQUE.
(Collection Basilewski. — Dessin de Fortuny.)

sion considérable qui a fait l'objet des études de prédilection du baron Davillier; cet érudit démontra que les faïences appelées généralement hispano-arabes étaient mal dénommées, puisque aucune des nombreuses pièces des collections publiques et privées ne pouvait avec certitude être attribuée aux Arabes de l'Espagne; il proposa la dénomination de hispano-moresque, qui a été adoptée avec raison.

M. Riocreux, le savant fondateur du musée de la manufacture nationale de Sèvres, avait dès 1824 étudié ces produits que l'on confondait alors avec les faïences italiennes; le premier, il a proposé de distinguer les unes des autres, le baron Davillier a fait le reste; c'est à lui que j'ai recours.

Malaga paraît avoir eu la plus ancienne fabrique; en 1350, elle faisait un grand commerce d'exportation de faïences à reflets métalliques. Marineo Siculo, chroniqueur de Ferdinand et d'Isabelle, la mentionne en 1517 « comme produisant de très beaux vases de faïence ».

Le royaume de Valence possédait un grand nombre de fabriques; en 1564, la ville de Biar en avait quatorze, et la ville de Trayguera vingt-trois. Manisès, selon un document de 1617, fabriquait des faïences « si bien dorées et peintes avec tant d'art qu'elles ont séduit le monde entier, à tel point que le pape, les cardinaux et les princes envoient ici leurs commandes, admirant qu'avec de simple terre on puisse faire quelque chose d'aussi exquis ».

On attribue à la fabrique de Manisès la spécialité des *azulejos* ou plaques de revêtements dont les musées possèdent des types intéressants.

Les îles Baléares ont possédé aussi d'importantes fabriques, mais on ne connaît aucune pièce antérieure à la conquête chrétienne, qui eut lieu de 1230 à 1285. Le commerce de ces îles avec l'Italie était très actif au

FIG. 14. — HISPANO-MORESQUE.
(Musée de Sèvres.)

xv^e siècle; il est probable que le mot italien *majolique* dérive du nom de Majorque.

La décoration des faïences hispano-moresques a subi diverses transformations. Les plus anciennes pièces ont le dessin franchement moresque. « Il consiste, dit M. A. Darcel, en cyprès ou en animaux encadrés de

médaillons qui en épousent les contours, et en entrelacs peints en bleu, en grandes étoiles à rayons imbriqués, imités des plafonds de l'Alhambra et en rinceaux à longs

FIG. 15. — HISPANO-MORESQUE.
(Musée de Sèvres.)

feuillages polylobés peints en jaune clair. Des inscriptions en caractères arabes et facilement transformée en ornements occupent souvent une place importante dans le décor; le fond est en émail blanc que les évaporations de la couleur métallique ont légèrement rosé. »

Ensuite viennent des faïences à feuillages d'érable, de houx et de rosiers se détachant d'un fond de rin-

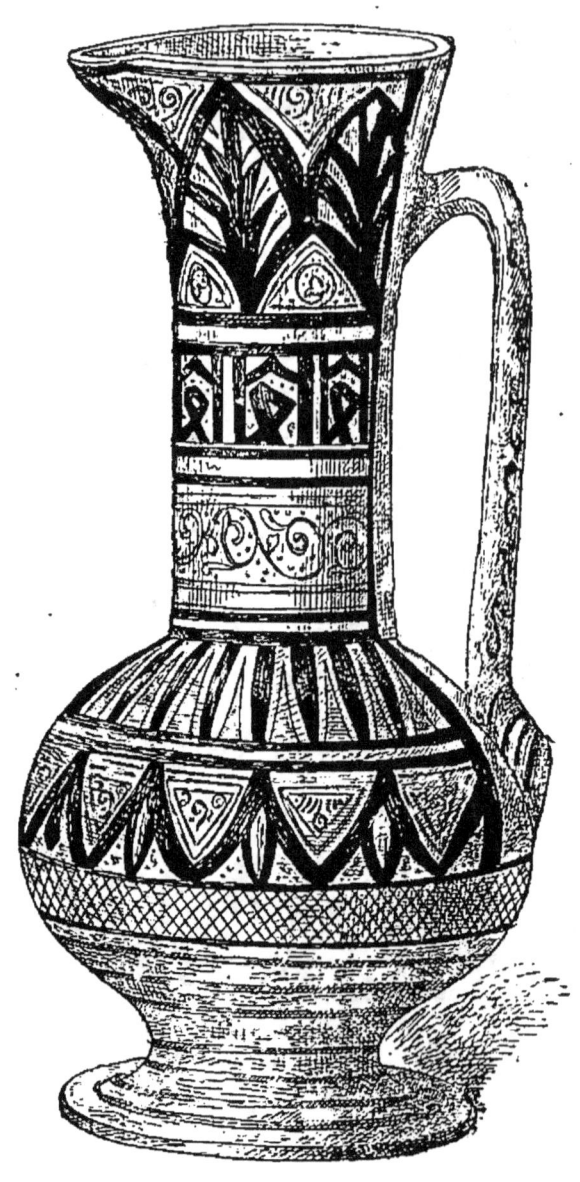

FIG. 16. — HISPANO-MORESQUE
(Musée de Sèvres)

ceaux à feuilles de fougère. Vers la fin du xve siècle, le bleu devint plus rare. Le cyprès persiste. Au siècle

suivant, on trouve la rosace, des écussons de la forme espagnole et de la forme italienne. Valence paraît avoir eu la spécialité du décor à l'aigle, symbole de l'évangéliste saint Jean, patron de la ville. La fabrique de Manisès travaillant beaucoup pour l'Italie, les objets de commande sont souvent décorés d'emblèmes religieux et d'armoiries.

Je n'ai pas besoin d'ajouter que les faïences hispano-moresques ne sont pas exclusivement à reflets métalliques. Les Espagnols ne surent pas profiter des arts et de l'industrie de leurs conquérants, et après l'expulsion des Mores, la fabrication de la faïence d'art va en décroissant comme qualité et comme quantité; puis on la voit s'éteindre, et cela sans regrets.

Le goût des classifications a créé un ordre de faïence auquel on a donné le nom de siculo-arabe; on pense que les produits classés sous ce titre sont du xiv^e siècle. Cependant il est à noter que les Arabes n'ont occupé la Sicile que du ix^e au xi^e siècle, pendant deux cent soixante ans environ; il faudrait donc admettre que la radition se serait maintenue après leur départ pendant près de trois siècles, ou bien qu'il y ait eu immigration postérieure de céramistes arabes. Je pense qu'il convient de se tenir sur une grande réserve sur les faïences siculo-arabes, jusqu'à plus ample informé.

CHAPITRE II

L'ITALIE

FIG. 17. — ITALIE.

QUEL est le point de départ de la faïence italienne si justement renommée ?

M. F. Lenormant[1] a reconnu dans la Pouille, sur l'église de Lucina, des disques émaillés remontant au xi^e siècle ; il existe à Sainte-Cécile de Pise des plaques émaillées du xiii^e siècle, il est possible qu'on trouvera ailleurs encore de semblables objets ; mais ces rares monuments ne prouvent pas, jusqu'à présent, qu'il y ait eu en Italie avant l'aurore de la Renaissance une fabrication sérieuse de faïences d'art. Il semble que les

1. *Revue des Deux Mondes*, 1^{er} mars 1883.

Italiens du moyen âge n'aient pas eu le goût de la céramique décorative; ils connaissaient cependant très bien la manipulation des émaux, comme le témoignent les mosaïques éclatantes dont les architectes ont revêtu, du ve au xive siècle, les églises de Ravenne, de Rome, de Venise, de Pise, de Florence.

D'un autre côté, l'Italie a toujours été en relations suivies avec l'Orient; le 1er juin 1277, J. Contarini, doge de Venise, conclut un traité de commerce avec Bohémont IV, prince d'Antioche et comte de Tripoli, et cet instrument n'est peut-être pas le premier de ce genre qui ait été signé. Les vaisseaux des Pisans et des Génois apportaient dans leurs ports d'attache les faïences des Mores d'Espagne. J'incline donc à penser que les plus anciens céramistes italiens connus tenaient leurs procédés des Orientaux, ou bien, et cette supposition m'est plus agréable, que ces hommes laborieux ont su trouver les procédés en étudiant les produits importés.

Il y a entre la fabrication orientale et celle de l'Italie de grandes analogies, et l'Italie a grandement donné aux arts pour avoir le droit de s'inspirer quelquefois des autres nations.

J'étudie cette fabrication dans les chapitres que je consacre à la faïence italienne et à la faïence à reflets métalliques.

L'histoire des fabriques italiennes a donné lieu à de nombreux travaux. En 1548, Picolpasso, un céramiste de Castel-Durante, a écrit un ouvrage : *Li tre libri dell' arte del Vasaïo*, dont le manuscrit appartient à la bibliothèque du South Kensington Museum et que

M. Claudius Popelin a traduit en vieux français en

FIG. 18. — GUBBIO. — (Collection Stein.)

1860 avec le titre : *Les troys libvres de l'art du potier.*

Passeri a publié à Venise, en 1758, une *Istoria delle pitture in majolica fatte in Pesaro e ne' luoghi circonvicini*, traduite en français par M. H. Delange. L'auteur italien est sujet à caution, à cause de son trop grand

FIG. 19. — URBINO

(Collection Spitzer.)

amour-propre national ; plusieurs de ses assertions ont été rectifiées par nos érudits modernes, et notamment par M. Alfred Darcel, qui, sous le titre trop modeste de *Notice des faïences peintes italiennes* du musée du Louvre, — catalogue qui peut être donné comme le

modèle parfait du genre, — a étudié en maître les fabriques de la Péninsule.

Je ne puis donc que marcher sur les traces du savant directeur du musée de Cluny.

Au point de vue géographique, qui a son importance

FIG. 20. — URBINO.

(Collection Spitzer.)

en céramique à cause des gisements de terres, les manufactures italiennes se divisent ainsi :

Marches : Faenza, Forli, Rimini, Ravenne, Bologne.

Toscane : Caffagiolo, Florence, Sienne, Pise (?).

États pontificaux : Deruta, Foligno, Viterbe (?).

Duché d'Urbin : Pesaro, Castel-Durante, Urbino, Gubbio, Gualdo, Monte (?) Castello.

Duchés du Nord : Ferrare, Modène.

Vénétie : Venise, Padoue, Bassano, Vérone.

État de Gênes : Gênes, Savone.

Royaume de Naples : Castelli.

Je ne saurais entrer dans le détail des fabrications de toutes ces villes; la classification des faïences est, du reste, une chose difficile, et il y a doute sur beaucoup de points; je m'en tiendrai donc à quelques notes générales. Je commence par le plus célèbre des céramistes italiens.

Luca della Robbia tient dans la céramique italienne un rang à part et très supérieur. Né à Florence vers 1400, il surpasse de beaucoup les autres maîtres céramistes de l'Italie. « Luca, dit Vasari[1], chercha le moyen de peindre des figures et des compositions sur des carreaux de terre cuite pour donner la vie aux porcelaines, et en fit l'essai sur un médaillon qui est au-dessus du tabernacle des Quatre-Saints, sur les murs d'Or-San-Michele; la surface est plane. Il y a figuré, en cinq motifs, les instruments et les insignes des arts de la construction avec de fort beaux ornements... Dans l'ornementation des pilastres (du tombeau de Benazzo Federighi, évêque de Fiesole), il a peint à plat certaines guirlandes avec des bouquets de fruits et de feuillages si vifs et si naturels qu'avec un pinceau on ne ferait pas mieux en un tableau à l'huile... Il avait commencé à faire des compositions et des figures peintes à plat, et j'en ai vu quelques morceaux dans sa maison. » En passant, je retiens cette phrase : *Il a peint à plat certaines guirlandes avec des bouquets de fruits et de*

1. Vasari. — La *Vite de pio eccelenti architetti, pittore et scultori italiani da cimabue insino a tempi nostri.* — Firenze, 1550.

feuillages si vifs et si naturels qu'avec un pinceau on ne

FIG. 21. — URBINO.

(Collection Spitzer.)

ferait pas mieux en un tableau à l'huile. Donc, pour

Vasari, l'idéal de la céramique consiste à se rapprocher le plus possible des effets de la peinture à l'huile; bien d'autres ont pensé comme lui, et, parmi eux, une des gloires de l'art français, M. Ingres. Le célèbre biographe dit encore : « Si donc Luca a passé d'un travail à un autre, du marbre au bronze et du bronze à la terre, ce n'a point été par paresse, ni qu'il fût, comme beaucoup d'autres, fantasque, inconstant et mécontent de son art; c'est qu'il se sentait entraîné par sa nature vers les choses nouvelles et qu'il avait besoin d'un travail en rapport avec ses goûts, moins fatigant et plus lucratif. Il a enrichi le monde et les arts d'une invention utile et très belle; il a conquis pour lui-même la gloire et l'immortalité. » Après Vasari, je dois citer M. Barbet de Jouy, dont la compétence est absolue [1].

« Bien que Luca ait toutes les qualités du sculpteur, en imaginant un art mixte, il a emprunté quelque chose aux peintres; mais son genre a consisté surtout à ne leur emprunter que juste ce qu'il fallait, le style; ses compositions ne rappellent jamais ni Donatello ni Ghiberti, qui furent ses contemporains; elles font penser au Pérugin et quelquefois pressentir le divin Raphaël.

« Le grand mérite de Luca, celui qui le distingue de tous ses successeurs, c'est qu'il suivit naturellement les lois et les raisons d'être de son invention. Ses compositions sont toujours simples, comme il convient à la sculpture : les figures sont en petit nombre; les atti-

1. *Les della Robbia et leurs travaux.* Barbet de Jouy (Henri). Paris, 1855.

tudes sont nobles et naturelles; l'expression calme, le costume élégant et d'une coloration modérée; les

FIG. 22. — URBINO.

(Collection Mannheim.)

cadres sont formés de peu de moulures, que décorent avec sobriété des ornements empruntés à l'art grec, un rang d'oves, des feuilles d'eau, une ligne de perles; s'il ajoute un bord de feuillages ou de fleurs, celles-ci sont

d'un doux relief et se rapprochent du naturel, choisies parmi les plus simples, roses d'églantiers ou lis. Luca n'excelle pas moins dans l'exécution matérielle. Dans les œuvres sorties de sa main, la couche d'émail est mince, déliée d'un ton transparent qui tient à la fois du marbre de Paros et de l'ivoire un peu jauni ; le bleu des fonds est calme et tempéré. »

Luca della Robbia était essentiellement sculpteur ; pour lui, l'émail à base d'étain, c'est-à-dire opaque, était un moyen de prolonger l'existence de la terre cuite ; il fut par suite très sobre dans les colorations de ses œuvres de sculpture et ne fit guère usage que du blanc, du bleu et quelquefois du vert, et plus rarement du brun et du jaune en touches. Mais, selon la citation de Vasari, il peignit aussi à plat et d'après le naturel, et là il fit œuvre de céramiste. Il mourut en 1481 ; depuis dix ans il avait cessé de travailler. Luca exécuta magistralement une Résurrection et une Ascension ; ces bas-reliefs sont dans le dôme de Florence. Divers autres de ses ouvrages sont dans les églises de la ville et des environs ; quelques-uns, mais fort peu, sont conservés dans les musées. Pierre de Médicis lui commanda un plafond et des pavements émaillés. Son neveu André lui succéda ; il ne fit pas oublier le maître, mais c'était un artiste de talent. Il travailla beaucoup ; les ouvrages bordés de guirlandes de fruits et décorés de têtes d'anges sont généralement de lui. Il eut quatre fils, Giovanni, Luca, Ambrosio et Girolamo ; toute cette famille produisit un très grand nombre de bas-reliefs, médaillons, retables, frises et des statues, mais en ~ nombre ; les véritables connaisseurs

savent reconnaître les œuvres de chacun et surtout les imitations, qui ne manquent pas. Girolamo della

FIG. 23. — GUBBIO OU URBINO.

(Plat de l'Astronomie, d'après Giulio Campagnola. — Collection Spitzer.)

Robbia vint en France; il travailla pour le roi trouva dans les comptes royaux de 1535 somme payée « à M. Jhérosme de

et sculpteur florentin, pour avoir fait un grand rond en terre cuite et émaillée sur le portail et entrée du château de Fontainebleau. » Il décora également le château de Madrid, situé dans le bois de Boulogne. Voici, d'après un écrit du XVIIe siècle, la physionomie de ce château : « Je suis sorti de la ville pour voir le palais de Madrid bâti par François Ier. Il est remarquable par son style d'architecture; un grand nombre de terrasses et de galeries s'élèvent les unes au-dessus des autres jusqu'au toit; les matériaux dont il est construit sont principalement des terres peintes comme des porcelaines de Chine ou *chinaware*, dont les couleurs sont très fraîches, *mais fragiles;* on y voit des statues et des bas-reliefs entiers dans ce même genre, des cheminées et des colonnes, à l'intérieur comme à l'extérieur[1]. »

Il est certain que les œuvres des della Robbia n'ont pas eu la durée espérée par leurs auteurs; l'expression de Vasari : *Faceva l'opere di terra quasi eterne*, est très exagérée; il n'y a pas d'œuvre d'art éternelle. Si la mosaïque, dont Domenico Ghirlandajo a dit : *La verra pittura per l'eternita essere il mosaico*, est sujette à se détériorer, quoique posée en émaux très épais, une simple glaçure d'émail court beaucoup plus de risques; nous en trouvons la preuve dans le petit nombre d'ouvrages de Luca della Robbia qui sont arrivés jusqu'à nous, quoique cet artiste ait travaillé dans le genre pendant une trentaine d'années au moins. Je ne puis discuter la question de savoir si Luca della Robbia a réinventé ou non l'émail d'étain; ce qu'il y a de certain,

1. *Journal d'Evelyn.* Paris, 25 avril 1650.

c'est qu'au moment où il l'a employé d'une façon suivie, les céramistes italiens ne le connaissaient pas; il

FIG. 24. — URBINO.
Aux armes de la famille Chigi. Signé : Patanazzi. — (Collection Valpinçon.)

a donc incontestablement enrichi son pays d'un moyen de travail dont ses compatriotes italiens ont grandement profité.

Faenza, qui a eu la fortune de donner en France son nom à la faïence et que Picolpasso met au premier rang, fabriquait en 1487 des pavements émaillés, peut-être même a-t-elle produit quelques pièces quarante ans auparavant? La fabrication était très active au XVIe siècle; les formes sont simples et quelquefois un peu raides; le décor au commencement est surtout ornemental et en grotesques; la fabrication est du genre *berettino*, l'émail est bleu clair; sur le revers du même ton ou blanc sont dessinés des cercles concentriques ou des spirales; la présence du rouge dans les peintures caractérise Faenza; vers le milieu du siècle, les majoliques de cette fabrique se confondent avec celles d'Urbino. Les fabriques de Forli, de Rimini, de Ravenne et de Bologne sont de peu d'importance.

Les plus anciennes pièces connues de Caffagiolo sont de 1507 et de 1509; le genre se rapproche de celui de Faenza; on a souvent confondu les deux fabrications et la classification de Caffagiolo est assez récente. Picolpasso et Passeri n'en disent rien. Le ton bleu lapis comme fond et certains effets d'orangé vif peuvent être cités parmi les caractéristiques de Caffagiolo, dont voici quelques sujets : la *Résurrection du Christ*, *Jésus en croix*, *les Macchabées offrant des présents à Salomon*. etc. Le musée du Louvre possède des fragments de pavés à figures et ornements, des coupes dont la composition est imitée de Mantegna, des pots de pharmacie avec inscriptions, etc. Sienne avait des faïenceries au XVIe siècle; puis la fabrication semble s'être ralentie pour reprendre vers 1733.

Pise, selon un écrivain espagnol du milieu du XVIe siècle, fabriquait des majoliques dans le genre de Pesaro.

FIG. 25. — URBINO.
(Collection A. Bloche.)

Les fabriques du duché d'Urbino eurent un grand éclat sous le règne du duc Guidubaldo II ; mais, avant l'avènement de ce prince en 1538, les manufactures étaient renommées.

Urbino, d'après les textes, travaillait la faïence déjà en 1477; mais aucune pièce connue ne paraît antérieure à 1530. Le connétable de Montmorency commanda en

FIG. 26. — URBINO.

(Collection Spitzer.)

1535 un service de table à Guido Durandino, dont les ouvrages sont très inférieurs à ceux de Francesco Xanto Avelli, da Rovigo, le plus célèbre céramiste d'Urbino avant l'apparition d'Orazio Fontana. Les gravures, d'après Raphaël, ont presque toujours servi de modèle

à Xanto, qui en prenait du reste fort à l'aise; ainsi, comme le fait justement remarquer M. Darcel, Xanto transforme en un *Énée portant son père*, le groupe du jeune homme portant un vieillard sur ses épaules que l'on voit dans la fresque du Vatican, l'*Incendie du Borgo*. Le père de Fontana tenait un atelier de céramique dans lequel Orazio travailla jusqu'en 1565, puis il s'établit pour son compte. Que produisit-il? On n'a à cet égard aucune certitude, une seule pièce connue est peut-être de lui, un grand nombre parmi les plus belles lui sont attribuées. Cependant Orazio Fontana jouit d'une grande

FIG. 27. — URBINO.
Signé : Oratio Fontana.
(Collection Sellières.)

célébrité; des recherches heureuses prouveront si elle est méritée.

Gubbio n'a qu'un seul céramiste, mais il est fameux. Selon Passeri, maestro Georgio Andreoli obtint le droit de cité en 1498; il s'adonnait à la sculpture et à la céramique; vers 1520, il se consacra exclusivement à la céramique. On pense avoir de lui des plats de 1489 et de 1491. M. Darcel croit qu'il rehaussait, au moyen d'un rouge rubis métallique, dont il avait seul la for-

mule, beaucoup de faïences des autres fabriques. La fabrication de Gualdo avait de l'analogie avec celle de Gubbio.

Pesaro était en pleine production de faïence en 1486; depuis longtemps on y fabriquait de la vaisselle,

FIG. 28. — URBINO.
Portrait de Falsirone. — (Collection Mannheim.)

mais le plus ancien objet d'art daté est un plat de 1541 montrant le combat d'Horatius Coclès. Les céramistes les plus connus de Pesaro sont Gironimo et Lanfranco (à moins que les deux ne soient un seul et même individu), qui obtinrent en 1569 un privilège pour l'application de l'or naturel fixé au feu et pour les grands vases à reliefs. Une des spécialités de Pesaro était les reflets métalliques.

L'HISTOIRE.

En 1361, il existait à Castel-Durante, nommée Ur-

FIG. 29. — URBINO. — Coupe d'accouchée. — (Musée de Sèvres.)

bania en 1623, un Giovanni dai Bistugi, — Jean des

biscuits ; la fabrication des faïences était donc déjà avancée à cette époque, mais il faut attendre jusqu'en 1519 pour trouver quelques objets d'art de cette provenance.

Castel-Durante était un centre d'exportation de céramistes : Guido di Savino partit pour Anvers, la famille Gatti s'en fut à Corfou, Francesco del Vasaro s'établit à Venise, la famille Pellipario s'installa en 1520 à Urbino, où elle devint célèbre sous le nom de Fontana. Plus connu par son livre que par ses faïences, Picolpasso était aussi de Castel-Durante. Les belles majoliques de cette localité sont rares ; celles de l'époque de décadence qui arriva vers le milieu du xvie siècle sont plus nombreuses ; elles sont décorées d'une façon large et hardie, la couleur tire sur le bistre et la rouille, les fonds sont généralement bleus ou jaunes.

La couleur jaune chamois métallique est la spécialité de Deruta, dont les premiers produits remontent peut-être à 1501 ; en tout cas, en 1525, on travaillait dans cette localité voisine de Pérouse. El Frate est le seul céramiste de Deruta dont le nom soit connu.

Selon Picolpasso, les blancs de la fabrique de Ferrare étaient remarquables ; le trait du décor se mettait en noir, l'ombre en bleu et le sujet en jaune. En 1579, l'atelier de Ferrare était en pleine activité.

Le même auteur cite les fabriques de Venise, de Padoue et de Vérone ; les collections détiennent quelques vases de Venise du milieu du xvie siècle ; d'autres

pièces sont de deux cents ans plus jeunes. Padoue et Bassano n'avaient que des ateliers de petite importance.

Le président de Brosses, visitant Savone en 1739,

FIG. 30. — FAENZA.

(Collection Spitzer.)

s'exprime ainsi : « Le commerce de la ville est non seulement en savons, mais encore en faïences fort renommées et qui ne valent cependant pas la faïence de Rouen, à l'exception de quelques pièces dessinées de

bonne main. » En général, les faïences de Savone sont bleues sur fond blanc et d'un dessin peu correct. La fabrique date du commencement du xvii^e siècle.

Castelli, dans les Abruzzes, avait une faïencerie avant 1540; mais ce n'est que vers la fin du siècle suivant que la famille Grue donna une extension à cette fabrication. On a souvent attribué à Castelli des produits d'autres provenances, surtout en ce qui concerne le xviii^e siècle.

Les décorateurs italiens ont pratiqué leur art sur toutes les formes que les produits céramiques peuvent affecter : carreaux de pavements et de revêtements, assiettes, plats, bouteilles, aiguières, gourdes, vases de pharmacie, vases d'apparat et de luxe, coupes, encriers, bénitiers, etc. Les variétés de décor comprennent tous les genres : ornements simples, arabesques, grotesques, trophées, portraits, scènes d'histoire et de mythologie, paysages. Parmi la grande quantité de faïences italiennes conservées dans les musées et les cabinets d'amateurs, le nombre des pièces de premier ordre est suffisant pour témoigner du goût et de l'habileté des artistes qui les ont exécutées; il y a là de véritables chefs-d'œuvre de forme, de composition et de couleur; mais, à côté de ces ouvrages qui atteignent le point culminant de l'art céramique, il en existe qui accusent chez leurs auteurs certaine négligence et peu d'efforts d'imagination.

Dans les plats, par exemple, les décorateurs italiens n'ont pas toujours tenu un compte suffisant des formes; le marli est une bordure dont la décoration doit être étudiée spécialement en vue du sujet principal, et c'est une faute de la composer presque au hasard; il en est

de même des ombilics, des godrons et des reliefs en général.

Les sujets de sainteté, d'histoire, les scènes de mytho-

FIG. 31. — CAFFAGIOLO.

(Collection Spitzer.)

logie sont fréquemment empruntés aux gravures d'après les maîtres, et encore là les décorateurs en prenaient à leur aise. Sans doute, la reproduction des tableaux au

moyen de la tapisserie, de la mosaïque et de la céramique a été à la mode pendant fort longtemps, en Italie comme en France ; mais dans ce genre faux devait-on au

FIG. 32. — CAFFAGIOLO.

moins reproduire l'œuvre choisie aussi exactement que possible, afin de lui conserver son caractère et ne pas se permettre, comme l'ont fait trop souvent les céramistes italiens, de dénaturer la composition par la suppression

d'un personnage nécessaire à l'action, ou par un arrangement de fantaisie.

Dans la collection du Louvre, qui renferme plus de six cents faïences italiennes, on trouve d'après Raphaël,

FIG. 33. — PESARO.
(Collection Mannheim.)

entre autres sujets: le *Parnasse*, l'*Incendie du Bourg*, le *Mariage d'Alexandre et de Roxane*, le *Jugement de Pâris*, la *Vierge au poisson*, la *Manne*, *Psyché et l'Amour*; d'après A. Carrache: *Polyphème et Galatée*, *Jupiter et Junon*, *Hercule et Omphale*; d'après Mantegna: *Hercule étouffant Antée*; d'après Michel-Ange: les *Grimpeurs*. Un grand nombre d'autres pièces mon-

trent des scènes bien déterminées, tirées de la vie du Christ et des saints, de l'Ancien Testament, de là mythologie, de l'histoire romaine, des livres de l'Arioste. On remarque cependant qu'en général, les décorateurs

FIG. 34. — SAVONE.
(Musée de Sèvres.)

italiens ont montré assez peu de goût pour les épisodes de leurs poètes et pour les scènes historiques contemporaines ; ils ont été plus gracieux envers les jolies femmes et nous ont transmis les portraits de *la bella Hipolita*, de *la Francesca bella* et d'autres belles personnes. Au lieu de se servir de gravures, il eût été bien préférable d'employer des compositions originales faites

exprès pour l'objet à décorer. On ne peut pas demander à un céramiste de composer lui-même tous les motifs

FIG. 35. — VENISE.

(Collection Valpinçon.)

qu'il veut employer, mais il peut s'adresser à des peintres; ils ne manquaient pas en Italie au XVIe et au

XVIIe siècle. Cette collaboration paraît avoir été assez rarement réclamée; le duc Guidubaldo fit cependant appel à Battista Franco, peintre de Venise. Le même

FIG. 36. — RAVENNE.

(Musée de Sèvres.)

prince s'adressa aussi à Raphaël dal Colle, élève de Raphaël et de Jules Romain. Passeri parle de Timothée della Vite, également élève de Raphaël, qui aurait également fourni des modèles.

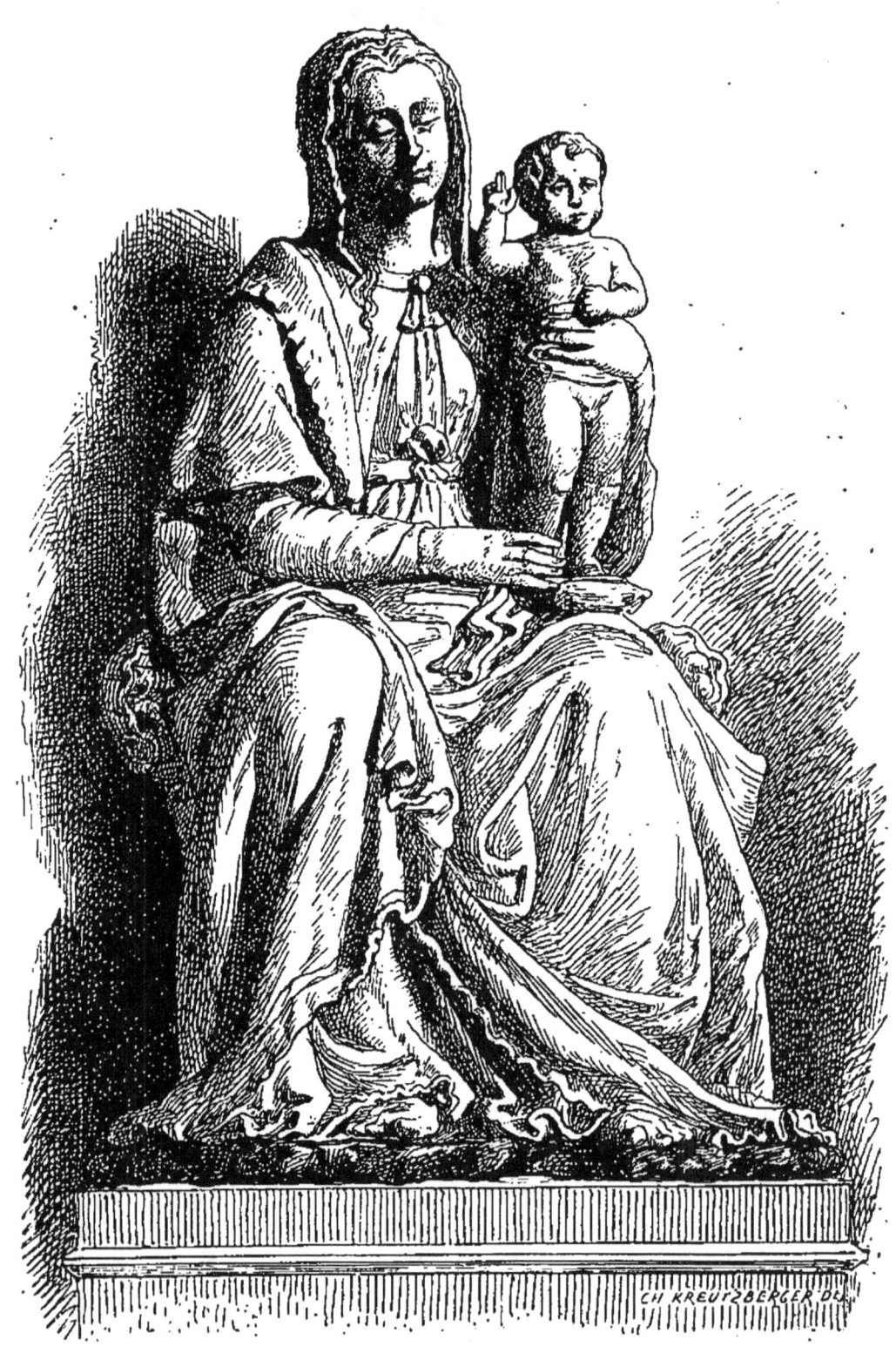

Fig. 37. — ÉCOLE DE LUCA DELLA ROBBIA.
(Musée de Sèvres.)

Voici ce que dit Vasari en parlant de Battista Franco : « Le duc imagina alors, pour utiliser son talent, de lui commander une quantité de dessins destinés à être reproduits sur des vases de terre, fabriqués à Castel-Durante par d'excellents ouvriers, qui, jusqu'à ce moment, s'étaient servis de ceux de Raphaël d'Urbin et de dessins des premiers maîtres. Les vases que l'on exécuta avec les dessins de Battista réussirent parfaitement. Ils étaient si nombreux et si variés, qu'ils auraient suffi pour garnir une crédence royale. Les fantaisies dont ils étaient couverts n'auraient pas été meilleures, lors même qu'elles auraient été faites à l'huile par les plus habiles artistes. Le duc Guidubaldo envoya à l'empereur Charles-Quint deux crédences parées de ces vases ; il en donna une autre au cardinal Farnèse, frère de la signora Vettoria, sa femme. La terre dont ces vases étaient formés ressemblait beaucoup à celle que l'on travaillait à Arezzo, du temps de Porsenna, roi de Toscane. Quant aux peintures dont ils étaient ornés, les Romains ne produisaient rien de pareil, comme on peut en juger par leurs vases, qui sont décorés de figurines indiquées par un trait et simplement échampées de noir, de rouge ou de blanc. Ces vases ne sont jamais vernis et n'ont point cette variété de couleurs que l'on admire dans ceux de nos fours. Et si l'on prétendait qu'un long séjour sous la terre leur a fait perdre leurs couleurs, nous répondrions que les nôtres résistent à l'intempérie des saisons et resteraient, pour ainsi dire, quatre mille ans sous terre sans que leurs peintures fussent altérées. On fabrique aujourd'hui de ces vases dans toute l'Italie, mais les

terres les meilleures, les plus belles et les plus blanches sont celles de Castel-Durante et de Faenza. »

En ce qui concerne Raphaël, je lis dans le livre de mon savant compatriote M. Muntz[1] : « On a cru long-

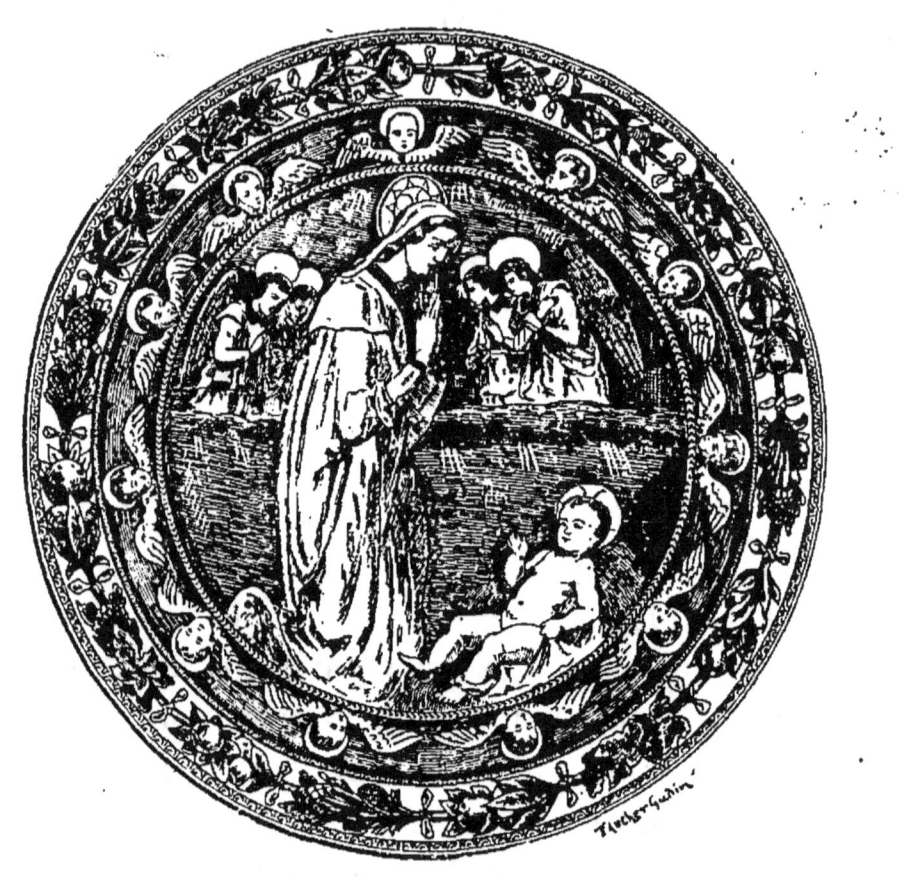

FIG. 38. — ANDRÉ DELLA ROBBIA.
(Musée de Cluny.

temps que Raphaël avait également défrayé de modèles la céramique, et que les fabricants d'Urbin et de Gubbio lui devaient le dessin de ces superbes majo-

[1]. *Raphaël, sa vie, son œuvre et son temps,* par E. Muntz. Paris, 1881.

liques aujourd'hui recherchées à l'égal des tableaux de maîtres. Un auteur du xvIIe siècle, Malvasia, lui en a même fait un crime. Il s'est oublié jusqu'à traiter le plus grand des peintres de misérable potier *(quel boc-*

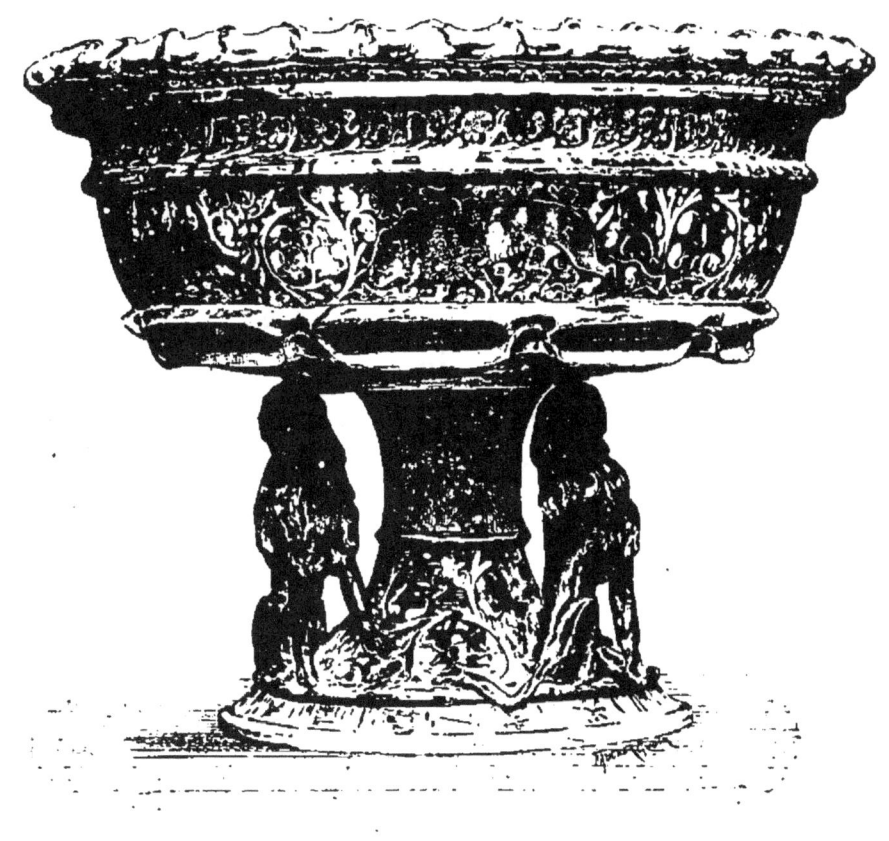

FIG. 39.

calojo di Urbino.) Plus récemment Louis Achim d'Arnim a édifié sur cette donnée un roman ingénieux. Passavant encore s'est vu contraint de discuter sérieusement une tradition qui avait pour elle une antiquité assez haute. Grâce aux recherches de M. G. Campori, nous possédons aujourd'hui la clef de l'énigme. Ce savant a réussi à prouver qu'un compatriote, bien plus, un parent de Raphaël Santi, Rafaello di Ciarla d'Urbin, a

effectivement fabriqué de nombreuses majoliques vers le milieu du xvi⁰ siècle. Ses ouvrages, comme ceux de ses confrères, reproduisaient souvent les compositions de Raphaël gravées par Marc-Antoine. »

Je n'ai plus à faire l'éloge de la science et de l'habileté technique des faïenciers italiens ; ils ont tiré un parti extrêmement remarquable des matières qu'ils ont employées : ce sont nos maîtres et des maîtres de premier ordre. Cependant je hasarderai quelques observations. Il me semble qu'ils ont un peu abusé du jaune, d'autant plus que cette couleur manque assez souvent d'éclat et de franchise. Je ne suis pas non plus partisan des reflets métalliques pour les pièces décorées de personnages ; le miroitement est là aussi nuisible à l'effet qu'il est agréable dans l'ornement et les motifs chimériques.

CHAPITRE III

LA FRANCE. — OIRON. — BERNARD PALISSY.

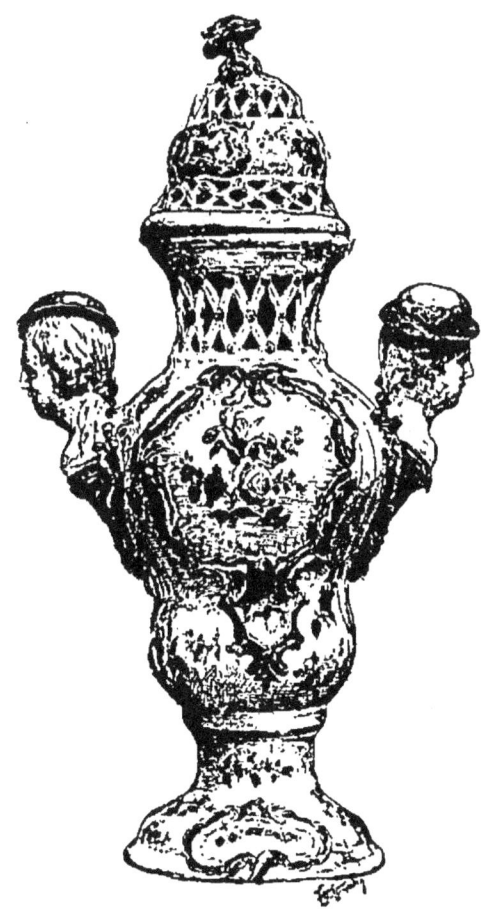

FIG. 40.

Les faïenceries françaises ont été, au siècle dernier surtout, très nombreuses. Nos pères avaient une prédilection marquée pour la vaisselle, les vases et les pièces d'apparat de couleur, et comme la porcelaine était rare et d'un prix élevé, c'étaient les faïenciers qui pourvoyaient aux besoins domestiques et au goût de luxe. M. Champfleury a conçu le projet de dresser une carte géographique et céramique de la France; les lieux de fabrication grands et petits y seront indiqués, ainsi que les gisements des terres

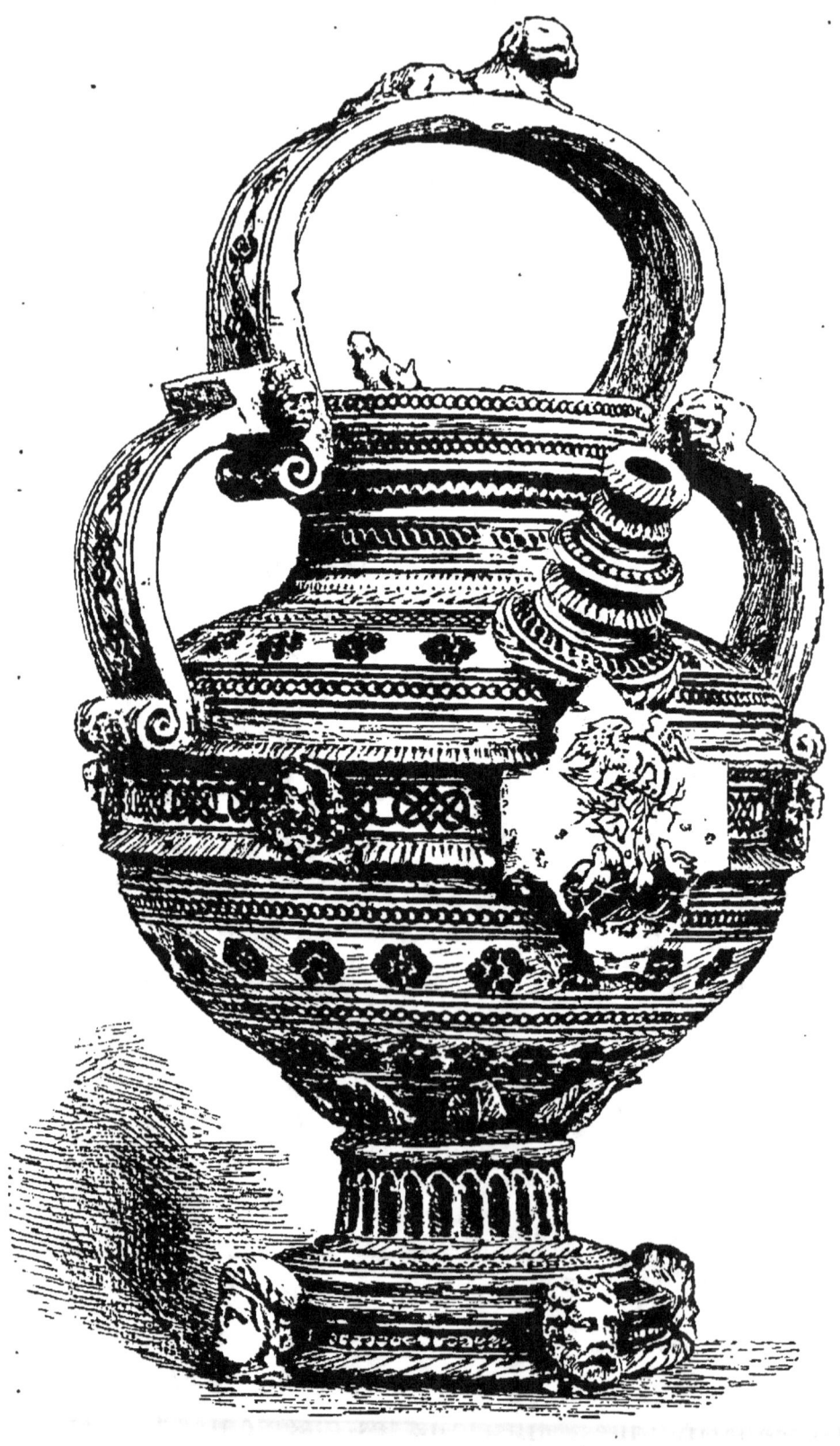

FIG. 41. — OIRON. (Collection Spitzer.)

céramiques. Le savant conservateur du musée de Sèvres est à l'œuvre, et j'espère que bientôt l'utile et l'intéressant document qu'il prépare permettra d'embrasser d'un coup d'œil l'état passé et présent de notre belle et puissante production.

Les ouvrages de nos potiers au Moyen Age sont peu connus ; ceux de la Renaissance le sont davantage, et de nombreux travaux ont porté la lumière sur nos fabriques du xviie et du xviiie siècle. Ainsi que je l'ai dit, je n'apporte dans cet ordre d'idées aucun fait, aucun document nouveau ; j'ai puisé largement dans les livres que de plus savants que moi ont écrits ; tout ce que je dis en fait d'histoire, je le tiens des autres ; aussi je serai aussi bref que le permet une matière assez compliquée.

La faïence d'Oiron est un événement céramique étonnant. Pour donner une idée des divergences de vues sur son origine, avant que les beaux travaux de M. B. Fillon aient résolu le problème, j'extrais ce qui suit de *l'Art de terre chez les Poitevins*, de cet érudit :

« Du Sommerard, le créateur du musée de Cluny, les a estimées venues de Beauvais ; M. André Pottier, qui le premier en a parlé avec l'autorité d'un archéologue et d'un céramiste, les a dites faites à Florence, tout en indiquant presque du doigt sur la carte, par une contradiction étrange chez un observateur aussi judicieux, le point exact de leur provenance ; Alexandre Brongniart, sans formuler exactement sa pensée, a laissé supposer qu'il les croyait françaises ; M. A. Salvétat, non moins réservé, partage le même avis, qu'ont nettement exprimé M. Jules Labarte, M. L. de la Borde et

l'Anglais Joseph Marryat; MM. Thoré et A. Tainturier les ont données, au contraire, à Pagolo ou à Ascanio, élèves de Benvenuto Cellini, restés en France après le

FIG. 42. BERNARD PALISSY.

(Collection Spitzer.)

départ de cet artiste. M. L. Clément de Ris, à quelque bijoutier inconnu venant également d'Italie; M. Auguste Bernard, à Geoffroy Tory, le célèbre imprimeur dont il a élucidé la vie; M. de la Ferrière-Percy a insinué qu'elles pourraient bien être dues à l'un des

potiers italiens établis à Lyon. M. H. Delange, auquel nous devons la description et la reproduction in-folio de toutes les pièces connues jusqu'à ce jour, a, dans une brochure imprimée en 1847, émis l'opinion qu'elles étaient l'œuvre de Girolamo della Robbia, le faïencier florentin qui décora pour François Ier le château de Madrid... Mais, en fin de compte, MM. Labarte, de la Borde, Marryat et Eugène Piot, que j'allais oublier, guidés par la sûreté de goût qui les caractérise, ont seuls affirmé, avant décembre 1862, l'origine française de ces faïences. »

Je comprends ces hésitations, la faïence d'Oiron ne pouvant être comparée avec aucune de celles qui l'ont précédée; le ton d'ivoire du fond, la délicatesse, le fini, la légèreté du décor, le modelé des parties sculptées, les formes d'orfèvrerie constituent un ouvrage sans précédent.

M. B. Fillon a cherché dans le Poitou, dans les régions environnantes et ailleurs, des traces pouvant conduire, même de loin, à la faïence d'Oiron; il n'a rien trouvé de nature à justifier une filiation quelconque, et cependant cette filiation doit exister, car il n'est pas possible que le faïencier d'Oiron soit arrivé subitement et de lui-même à de si remarquables résultats. Le Poitou a eu ses potiers comme les autres pays; on y trouve comme partout des vases, des briques, des carreaux vernissés; mais, de ces objets à la faïence d'Oiron, il y a un monde. En revanche, M. B. Fillon, avec une sagacité et une science qui ne sont plus à louer, a déterminé d'une façon précise l'histoire du célèbre atelier.

Hélène de Hangest épousa en 1499 Artus Gouffier,

FIG. 43. — BERNARD PALISSY.

(Collection Spitzer.)

seigneur de Boissy, qui fut gouverneur de François Ier.
Son esprit distingué, ses goûts pour les arts et pour
toutes les choses de l'intelligence lui valurent un rang
élevé à la cour; elle habitait dans la belle saison le
château d'Oiron, près de Thouars. C'est là, dans les
environs du château, que vers 1529 fut fondée la manu-
facture; elle paraît avoir duré jusqu'en 1568, époque de
la dévastation du pays pendant les guerres religieuses.
De tous les céramistes qui ont travaillé à Oiron,
le nom d'un seul a été conservé, c'est François Cher-
pentier, *potyer*. Jehan Bernart, *segrettayre et gardyer
de lybrairie* de la dame, collaborait à l'entreprise, peut-
être en fournissant des dessins qu'il trouvait dans la bi-
bliothèque confiée à ses soins. Hélène de Hangest étai
ce que nous appelons maintenant le directeur des tra-
vaux d'art de sa propre fabrique; elle était parfaitement
capable de cette fonction, étant artiste elle-même. Elle
mourut en 1537; mais, désireuse de voir son œuvre lui
survivre, elle avait, dès 1529, fait don à Cherpentier et
à Bernart de la *maison Gruyet, proche de la halle* et du
vergier où est basty le four et appentifs d'iceulx.

La faïencerie d'Oiron n'a donc eu qu'une quaran-
taine d'années d'existence. M. B. Fillon range ses pro-
duits en trois catégories, mais il reconnaît que les
divisions adoptées ne sont pas rigoureusement exactes;
il y a des pièces intermédiaires et de transition, puis
on peut se heurter à d'habiles contrefaçons et à des
restaurations faites non seulement pour compléter et
consolider les pièces, mais aussi quelquefois pour leur
donner une plus grande valeur. Ainsi le chiffre de
Henri II et les trois croissants de Diane de Poitiers

ont été ajoutés sur certaines faïences, dès qu'il fut démontré par les ventes que les objets ainsi décorés prenaient un prix considérable.

La première catégorie renferme les faïences qui

FIG. 44. — BERNARD PALISSY.
(Collection Spitzer.)

paraissent avoir été fabriquées du vivant d'Hélène de Hangest, c'est-à-dire avant 1537; ce sont « toutes les pièces dont les ornements incrustés sont d'une seule couleur et celles qui, sans être conçues dans un sentiment aussi sobre, n'ont qu'un petit nombre de parties coloriées autrement qu'en brun noir, en brun plus clair ou en rouge d'œillet ». Quelques-unes de ces faïences,

et par lui-même[1]; aussi sur ce naturaliste, ce géologue, ce penseur, cet écrivain, ce potier, cet artiste, je ne puis que puiser dans les écrits et procéder par extraits.

Voici l'opinion de Fontenelle[2] : « Un potier de terre qui ne savait ni latin ni grec fut le premier, vers la fin du xvi⁣ᵉ siècle, qui osa dire dans Paris et à la face de tous les docteurs que les coquilles fossiles étaient de véritables coquilles, déposées autrefois par la mer dans les lieux où elles se trouvaient alors; que des animaux et surtout des poissons avaient donné aux pierres figurées toutes leurs différentes figures, etc., et il défia hardiment toute l'école d'Aristote d'attaquer ses preuves : c'est Bernard Palissy, Saintongeois, aussi grand physicien que la nature seule en puisse former. Cependant, son système a dormi pendant près de deux cents ans, et le nom même de l'auteur est presque mort. Enfin, les idées de Palissy se sont réveillées dans l'esprit de plusieurs savants. Elles ont eu la fortune qu'elles méritaient. »

Parlant de « cette quantité immense de corps organiques et surtout de ces milliers de coquilles qui existent dans quelques parties superficielles du globe », Cuvier écrit[3] : « Des hommes prétendaient, dans les xv⁣ᵉ et xvi⁣ᵉ siècles, que c'était le résultat des feux de la nature, un produit de ses forces naturelles, des aberrations de sa puissance vivifiante. Palissy expulsa ces erreurs du domaine de la science. »

Chevreul s'exprime ainsi : « Bernard Palissy est

1. Bernard Palissy : *Œuvres complètes.*
2. Fontenelle : *Histoire de l'Académie des sciences,* 1720.
3. Cuvier : *Histoire des sciences naturelles.*

tout à fait au-dessus de son siècle par ses observations sur l'agriculture et la physique du globe. Leur variété prouve la fécondité de son esprit, en même temps que la manière dont il envisage certains sujets montre la facilité d'apprendre la connaissance de choses ; enfin la nouveauté de la plupart de ses observations témoigne de l'originalité de ses pensées. »

Brongniart dit : « Il possède les qualités qui font le héros : avoir un but élevé, chercher avec persévérance à l'atteindre, en surmonter sans reculer, sans s'arrêter un instant, les obstacles qui se présentent ; enfin y parvenir et acquérir ainsi une réputation populaire. »

Mais Brongniart ajoute : « Si Palissy eût fait connaître ses observations sur les argiles, les pierres, les terres, les sels et les eaux, sur la fabrication des poteries et des émaux ; s'il n'eût accompagné la description de ces faits d'aucune hypothèse, mais seulement de quelques déductions théoriques (eussent-elles été incomplètes et même fausses par défaut d'un nombre de faits suffisants) ; s'il eût rapporté avec des détails techniques la suite des tentatives faites pour avoir les beaux émaux qu'il est parvenu à mettre sur la faïence ; s'il nous eût fait connaître les difficultés qu'il a dû éprouver pour faire tenir sur une pâte, presque exempte de chaux sans qu'ils écaillent ; s'il eût décrit la composition de chacun de ses émaux, la forme de ses fours, etc., comme il eût fait alors autrement que ses contemporains, comme il eût devancé son siècle par cette sagesse et avancé l'art de la faïence par sa communication, Bernard Palissy eût été un grand homme et un homme utile. »

La biographie de Palissy a été souvent faite, particulièrement par M. Audiat[1]; je n'ai qu'à la résumer. Il naquit vers 1510, très probablement à la Chapelle-Biron, en Périgord, près du château et dans la paroisse de Biron (Dordogne). Il exerça les métiers de peintre-verrier, de peintre de portraits et d'arpenteur. Vers 1542, il est à Saintes, après avoir voyagé en France, dans les Flandres et en Allemagne. On a voulu déduire de ce voyage en Allemagne que Palissy tenait son émail d'un Allemand, et on a même cité Hirschvogel de Nuremberg. La famille Hirschvogel est célèbre à Nuremberg; elle a fourni, de la fin du xv^e siècle à la fin du xvi^e, plusieurs générations de peintres, de graveurs sur verre, de céramistes, de graveurs sur cuivre et d'émailleurs très distingués; mais aucun, absolument aucun fait, ne permet d'admettre l'hypothèse susdite imaginée dans un but intéressé.

C'est là à Saintes que, pressé par le besoin, il se met à la recherche de l'émail. Je lui laisse la parole.

« Il y a vingt-cinq ans passés qu'il me fut montré une coupe de terre tournée et esmaillée d'une telle beauté, que, dès lors, j'entray en dispute avec ma propre pensée, en me remémorant plusieurs propos qu'aucuns m'avoient tenus en se mocquant de moy, lorsque je pendois les images. Or voïant que l'on commençait à les délaisser au pays de mon habitation, aussi que la vitrerie n'avoit pas grande requeste, j'avois pensé que si j'avois trouvé l'invention de faire des esmaux que je

1. *Bernard Palissy, Étude sur sa vie et ses travaux*, par L. Audiat. Paris. 1868.

FIG. 46. — SAINTONGE (?) 1540-1560.
Aux armes d'Emmanuel Philibert de Savoie. Estampage d'après Briot. (Musée de Sèvres.)

tiques figulines ». Nous voici donc à Bernard Palissy.

FIG. 45. — BERNARD PALISSY.

Tout a été dit sur lui, par des personnes autorisées

coupes, biberons, gourdes, buires, plats, portent les armoiries de Gilles de Laval, du seigneur de Bressuire, des La Trémouille, des Gouffier, etc., et d'autres ornements tels que médaillons et croix.

La seconde période correspondrait à peu près à l'époque où le fils d'Hélène de Hangest, Claude Gouffier, s'occupait encore de la fabrique; elle irait environ de 1537 à 1563; les salières et les chandeliers de cette fabrication sont de formes architecturales compliquées; les biberons, les coupes, les hanaps, les aiguières portent — mais non exclusivement — le chiffre de Henri II et celui de Diane de Poitiers; on y trouve aussi les armes des Gouffier. Ces pièces ne valent pas les premières; l'influence d'Hélène de Hangest est absente, mais celle de Cherpentier se fait sentir encore.

M. B. Fillon dit des objets de la troisième période : « Quant aux faïences postérieures au décès de ceux qui avaient créé la fabrique d'Oiron, elles sont loin de présenter la même finesse d'exécution. Les ouvriers à qui elles sont dues avaient bien encore à leur disposition les moules, les poinçons, tout l'outillage de leurs devanciers; mais le sentiment qui avait guidé ceux-ci n'était assurément plus en eux. Entre leurs mains les formes, déjà altérées avant leur venue, ont perdu toute distinction; les moules n'ont plus donné que des estampages imparfaits, couverts d'un vernis inégalement étendu et rempli de coulure. » En 1568, les fours s'éteignent; le caractère spécial de la faïence d'Oiron était perdu, les fabricants se livraient à « une imitation peu intelligente et parfois servile des rus-

pourrois faire des vaisseaux de terre et autre chose de belle ordonnance, parce que Dieu m'avoit donné d'entendre quelque chose de la pourtraicture, et dès lors, sans avoir esgard que je n'avois nulle connoissance des terres argileuses, je me mis à chercher les esmaux comme un homme qui taste en ténèbres. »

En céramique, « un homme qui taste en ténèbres » s'expose plus qu'en d'autres métiers à des mécomptes, des accidents, des misères de toute espèce; les luttes de Palissy sont devenues légendaires; si je ne puis citer tout ce qu'il en raconte, voici du moins une de ses pages les plus touchantes : « Les ayant fait cuire, mes esmaux se trouvoyent les uns beaux et bien fondus, autres estoient brulez, à cause qu'ils estoient composez de diverses matières qui estoient fusibles à divers degrez; le verd des lézards estoit bruslé premier que la couleur des serpents fut fondue; aussi la couleur des serpens, escrevices, tortues et cancres estoit fondue auparavant que le blanc eut receu aucune beauté. Toutes ces fautes m'ont causé un tel labeur et tristesse d'esprit qu'auparavant que j'aye eu rendu mes esmaux fusibles à un mesme degré de feu, j'ay cuidé entrer jusque à la porte du sépulcre; aussi en me travaillant à tels affairres, je me suis trouvé l'espace de plus dix ans si fort escoulé en ma personne, qu'il n'y avoit aucune forme ni apparence de bosse aux bras, ny aux jambes : de sorte que les liens de quoy j'attachois mes bas de chausses estoyent soudain que je cheminois sur les talons, avec le résidu de mes chausses. Je m'allois souvent pourmener dans la prairie de Xaintes, en considérant mes misères et ennuys. Et sur toutes

choses de ce qu'en ma maison mesme, je ne pouvois avoir nulle patience, n'y faire rien qui fust trouvé bon. J'estois mocqué et mesprisé de tous. »

On ne sait rien de la fameuse coupe de terre tournée et émaillée qui le mit en révolution ; elle était sans doute blanche, car le premier émail qu'il chercha devait être blanc. Je consacre un chapitre plus loin à sa fabrication ; il recommença par recouvrir des reliefs avec de l'émail d'une couleur unie, puis il fit des émaux colorés « entremêlés en manière de jaspe » ; il arriva ensuite aux *pièces rustiques*, plats, vases, où la préoccupation d'imiter la nature est son idée fixe. Parlant de ses lézards, il dit que les véritables lézards « les viendront souvent admirer », et d'un chien qu'il a fait « que plusieurs autres chiens se sont pris à gronder· et à l'encontre, pensant qu'il fust naturel ». Le connétable Anne de Montmorency le chargea de décorer de faïences son château d'Écouen et obtint pour lui le titre « *d'inventeur des rustiques figulines du Roy et de la Reyne mère* », titre qui le mit à l'abri des persécutions religieuses, — il avait embrassé la religion protestante, — en le soustrayant aux juridictions ordinaires. On pense qu'il vint à Paris en 1565 ; Catherine de Médicis lui fit faire dans le jardin des Tuileries une « grotte rustique ».

Ses fils travaillèrent avec lui à cet ouvrage, ainsi que le prouvent les comptes royaux de 1570 : « A Bernard, Nicolas et Mathurin Palissis, sculteurs en terre, la somme de quatre cents livres tournoys sur et tant moings de la somme de deux mil six cents livres tournoys pour tous les ouvraiges de terre cuite esmail-

lée qui restoyent à faire pour parfaire et parachever les quatre poses du pourtour de dedans de la grotte commencée pour la Royne en son palais à Paris suivant le marché faict avec eulx ».

Palissy termina ses travaux céramiques par des plats à figures et à ornements; mais toutes les compositions ne sont pas de lui. Après les succès vinrent de nouveau les misères; arrêté en 1588, il finit ses jours en 1590. « En ce mesme an, dit Pierre de l'Étoile dans ses Mémoires, mourust aux cachots de la Bastille de Bassi, maistre Bernard Palissy, prisonnier pour la religion. » Et il ne fut plus question de lui pendant bien longtemps.

Bernard Palissy n'était nullement partisan de la pénétration de l'art dans les intérieurs par le moyen des objets à bon marché. Il blâmait la vente à deux liards des gravures d'après Albert Dürer, « Histoires de Nostre-Dame imprimées de gros traits »; il regrette que le verre soit « devenu à un prix si vil que la pluspart de ceux qui le font vivent plus mechaniquement que ne font les crocheteurs de Paris ». Il déplore « que tous le pays de la Gascongne et autres lieux circonvoisins estoyent tous pleins de figures moulées de terre cuite, lesquelles on portoit vendre par les foyres et marchez, et les donnoit-on pour deux liards chascune ».

Il ne veut pas d'une grande production : « Il vaut mieux qu'un homme ou un petit nombre face leur proufit de quelque art en vivant honnestement, que non pas si grand nombre d'hommes, lesquels s'endommageront si fort les uns les aultres qu'ils n'auront pas moyen de vivre, sinon en profanant les arts, laissant les choses à demi faites. » Il attribue le bon marché

des émaux de Limoges à ce fait que « ceux qui les inventeront ne tiendront pas leur invention secrète ». Il

FIG. 47. — IMITATION DE BERNARD PALISSY.

observa ce principe pour son compte, car ce qu'il laissa de ses formules à ses collaborateurs se réduisit à peu de choses, si l'on s'en rapporte à ce qu'il écrit de

l'émail qui, selon lui, est fait « d'estaing, de plomb, de fer, d'acier, d'antimoine, de saphre, de cuivre, d'arène, de salicor, de cendre gravelée, de litarge et de pierre de Perigord ». Il n'indique ni poids ni proportions; c'est comme s'il n'avait rien dit du tout.

Avec de pareilles idées chez le maître, il n'est pas étonnant que l'œuvre de Palissy n'ait eu pendant plus de deux siècles et demi aucune influence sérieuse sur notre production française. De son temps, ses faïences figuraient sur les dressoirs des salles de festin des grands seigneurs, mais elles restèrent inconnues à la généralité du pays. Il eut quelques imitateurs isolés, mais il fallut arriver à la seconde moitié du XIXe siècle pour que ses faïences prissent rang dans les collections publiques et privées. Lorsque M. Sauvageot forma le célèbre musée dont il a fait don au Louvre, il payait cinq à six francs une belle pièce de Palissy qui vaut maintenant vingt à vingt-cinq mille francs et même plus.

On a souvent attribué à Palissy des statuettes provenant, paraît-il, de la fabrique d'Avon, près de Fontainebleau. On savait qu'il existait dans cette localité, au commencement du XVIIe siècle, une manufacture qui semble avoir compté plus tard, parmi ses poêliers et émailleurs, Jehan Biot, dit Mercure, et Antoine Cléricy, ouvrier en terre sigilée, venant de Marseille. Je ne suis pas en mesure de me prononcer sur la question.

CHAPITRE IV

LA FRANCE : NEVERS. ROUEN. — MOUSTIER. STRASBOURG.

FIG. 48. — NEVERS.

(Collection Giraudeau.)

Le mariage de Louis de Gonzague, fils de Frédéric II, duc de Mantoue, avec Henriette de Clèves en 1565, valut à ce prince le duché du Nivernais et à la France un centre céramique important.

Un document de 1590 constate que Louis de Gonzague avait déjà à cette date attiré dans le Nivernais des praticiens habiles dans l'art de la verrerie, de la poterie et de l'émaillure.

En 1602, Dominique de Conrade, gentilhomme d'Albissola, est maître poêlier à Nevers; Albissola est la localité où se fabriquent les faïences de Savone.

En 1644, un fils de Dominique, nommé Antoine, est nommé « gentilhomme servant et fayencier du Roy ». La famille Conrade disparaît en 1677.

A côté de ces Italiens il y en avait d'autres à Ne-

FIG. 49. — NEVERS.

(Collection G. Martin.)

vers, notamment la famille Custode, dont sept générations se succédèrent comme maîtres potiers en vaisselle de faïence, à partir de 1632.

M. A. Darcel, auquel j'ai déjà fait tant d'emprunts, s'exprime ainsi sur la fabrication de Nevers. Comme je ne puis aussi bien faire, je copie textuellement :

« Les premières pièces de Nevers, celles qui sortirent

des ateliers de Conrade, cherchent à imiter les faïences italiennes, celles de la dernière époque d'Urbino, caractérisées par un fond bleu ondé, sur lequel se détachent

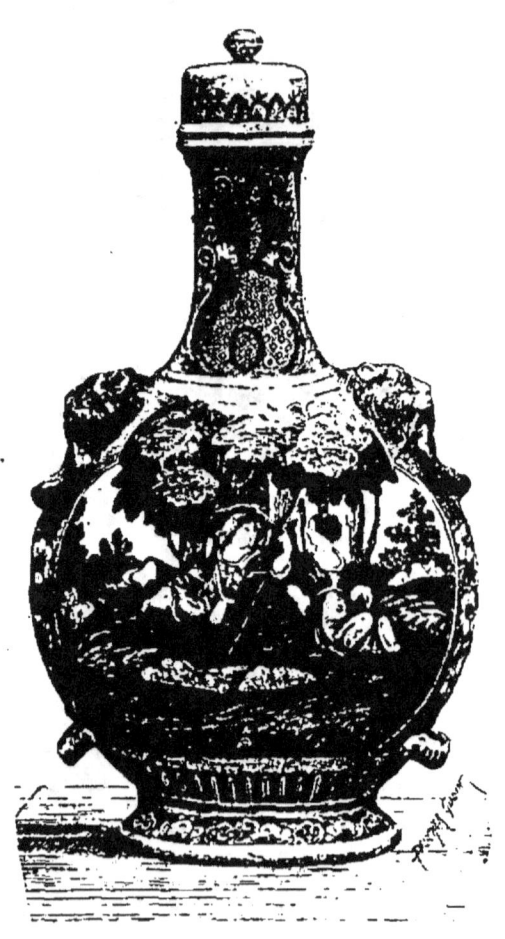

FIG. 50. — NEVERS.

(Collection Giraudeau.)

des dieux marins. C'est à ce genre surtout que semble s'être livré l'atelier d'Orazio Fontana ; mais, à Nevers, les procédés de fabrication sont plus simples en ce sens que les couleurs sont moins nombreuses. L'art du décor polychrome sur la terre émaillée finit, comme il

avait commencé, par l'emploi excessif des violets de manganèse et par la simplicité du modelé. Mais ce modelé, qui était bleu au xv^e siècle et au commencement du xvi^e, est jaune orangé au xvii^e. Quant au style du dessin, il diffère encore davantage: au lieu de l'archaïsme

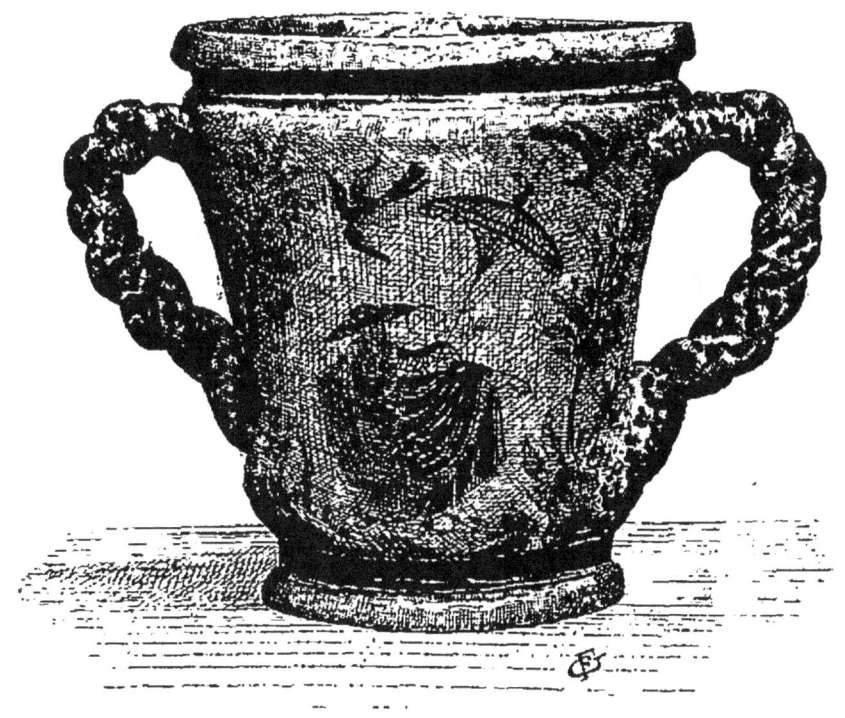

FIG. 51. — NEVERS.

des commencements, ce sont les formes rondes de la décadence qui prévalent, avec l'imitation des peintres bolonais de la troisième génération, de l'Albane surtout.

« Les faïences de Nevers, comme celles des fabriques italiennes contemporaines, Sienne et Castelli, sont aussi d'un ton beaucoup moins intense que celles des époques antérieures; ce qui serait dû, selon M. du Broc de

Segange[1], à ce que les faïenciers de la décadence supprimèrent la couverte dont leurs prédécesseurs avaient soin de glacer leurs peintures. Cette couverte, n'exigeant point un feu excessif pour entrer en fusion, permettait de parfondre des couleurs beaucoup plus fugitives que celles que l'on dut garder lorsque la glaçure ne fut plus

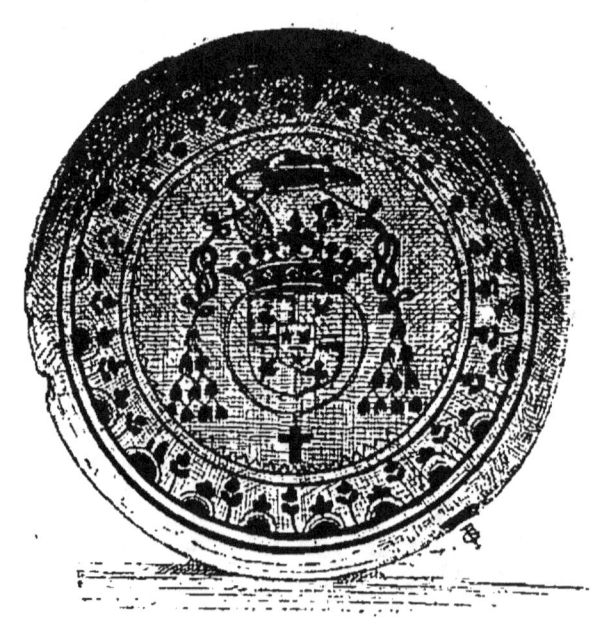

FIG. 52. — NEVERS.

obtenue que par une température beaucoup plus élevée.

« Ainsi, il n'y a plus ces alliances de tons que l'on remarque sur les faïences italiennes ; on ne voit plus cette association des jaunes et des bleus qui, parfois, donne une légère teinte verte au modelé, non plus que les verts de plusieurs teintes. Les jaune clair, dans

1. Du Broc de Segange : *La faïence, les faïenciers et les émailleurs de Nevers*, 1863.

les fayences de Nevers, sont toujours séparés du bleu par une couche de blanc. Vers la fin de la période de l'imitation italienne, qui aurait duré jusqu'en 1660 environ, vient le goût persan, qui est généralement caractérisé par des bouquets de fleurs, tulipes, narcisses et

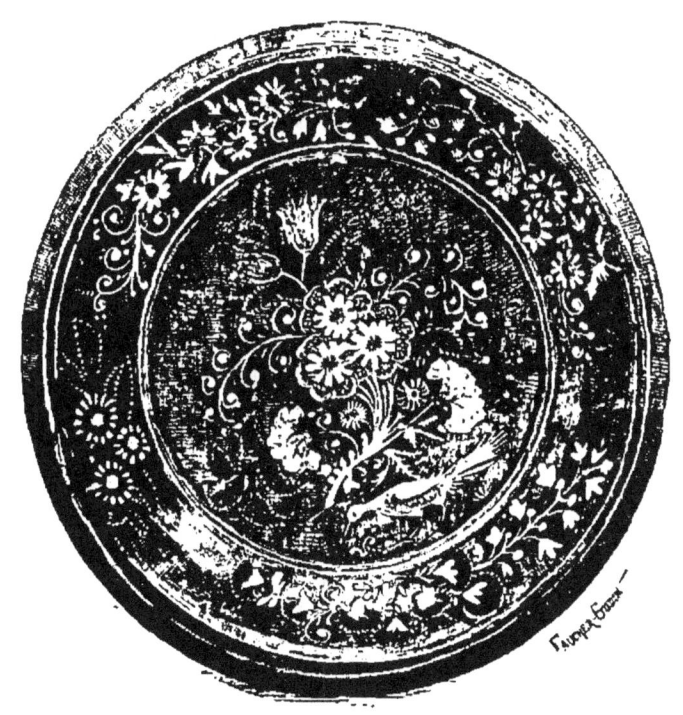

FIG. 53. — NEVERS
(Collection G. Martin.)

marguerites, avec oiseaux, paons ou perroquets, peints en blanc, en jaune et en orangé sur fond bleu lapis; ce bleu recouvre toute la pièce et a été produit par immersion. L'ornementation est peinte par touches non fondues ensemble, surtout dans le jaune orangé, de sorte que ce décor a un aspect déchiqueté tout à fait caractéristique.

« Les bleus de Chine furent aussi imités, soit en

camaïeu bleu et orangé sur blanc; mais souvent on ne prit à la Chine que ses personnages que l'on dessina en blanc sur le fond bleu... Une autre variété plus rare de

FIG. 54. — NEVERS.
(Collection G. Martin.)

l'imitation chinoise est caractérisée par des dessins verts sur fond blanc, avec parties noires sur fond orangé.

« Ces imitations conduisirent la fabrique de Nevers

jusqu'au milieu du xviiie siècle. Mais pendant ce siècle, si l'on s'inspire de la céramique orientale, le goût pour les scènes à personnages historiques persiste cependant et se manifeste par quelques pièces, comme dans celle du musée du Louvre, qui représente Esther aux

FIG. 55. — NEVERS.
(Collection Dupont-Auberville.)

pieds d'Assuérus, en costume quelque peu héroïco-burlesque.

« Une statuaire, généralement fort peu recommandable, sort des ateliers nivernais à la même époque : puis, lorsque la fabrique de Rouen, à la fin du xviiie siècle, celle de Moustiers au commencement du xviiie, créent un

FIG. 56. — NEVERS.

(Collection G. Martin.)

art décoratif qui leur attire la faveur et les commandes, Nevers se met à imiter les produits de Moustiers et de Rouen, sans pouvoir jamais produire le rouge que les ateliers de cette dernière ville produisent sur leurs pièces du xviii° siècle. Puis, c'est la porcelaine de Saxe que l'on imite, jusqu'à ce qu'enfin la fabrique de Nevers, tombée au dernier degré de la décadence, ne produise

FIG. 57. — NEVERS. (Collection G. Martin.)

plus, à la fin du xviii° siècle, que de vulgaires produits enluminés d'emblèmes républicains. »

Ce n'est pas seulement à Nevers que s'établirent des faïenciers italiens; on trouve, dans les documents écrits, leurs traces dans diverses localités de l'ouest de la France, aux xvi° et xvii° siècles, mais il ne semble pas que leurs établissements aient déterminé un mouvement vers la céramique d'art. L'immigration paraît s'être étendue aussi vers l'est. La ville de Lyon a eu très certainement des faïenciers italiens au xvi° siècle; la date du premier arrivé est incertaine : Picolpasso parle de 1548. Un nommé Greffo y était en 1556; on cite

aussi Jehan Francisque de Pérouse et Julien Gambyn de Faenza, qui ont pu s'établir de 1574 à 1588. Le musée du Louvre conserve une série d'assiettes du même service qui, peut-être, viennent des Italiens de

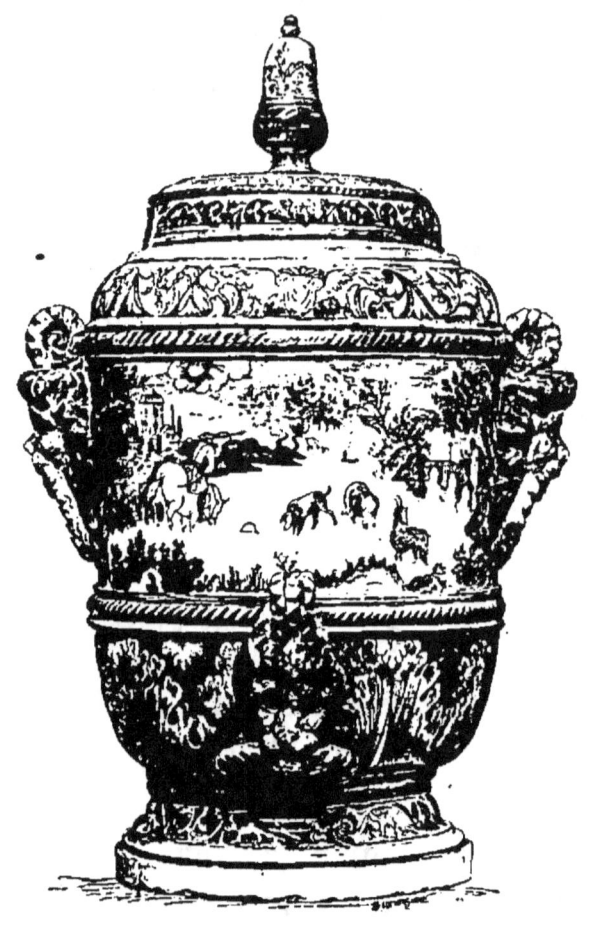

FIG. 58. — NEVERS.
(Collection de Ganay.)

Lyon ; ce sont des ouvrages italiens, malgré leurs inscriptions françaises, montrant les sujets tirés de l'Ancien et Nouveau Testament et de la Mythologie. Cette fabrication n'a eu aucune influence sur la production locale.

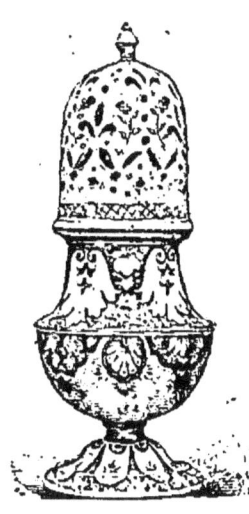

FIG. 59. — ROUEN.
(Collection Maze Sencier.)

La faïence de Rouen est la reine des faïences françaises, et, pour mon compte, je mets le décor rouennais au-dessus du décor italien; il y a dans son entente, dans l'intelligence du modèle, comme on disait au siècle dernier, un sentiment de la décoration céramique qui n'a été surpassé nulle part. Il est bien entendu que je ne parle que des pièces de premier ordre.

Les musées conservent des fragments d'un pavement en faïence du château d'Écouen; l'une de ces pièces porte le chiffre du connétable Anne de Montmorency, avec deux épées dont les lames portent le mot *Rouen* et la date *1542*. Les érudits s'accordent généralement à attribuer ces faïences à Masseot Abaquesne, de Rouen : « On reconnaît dans ces pavés, écrit M. A. Darcel, une imitation manifeste des procédés italiens, mais un goût français dans les têtes de Chimères qu'on y rencontre et tous les caractères d'une excellente fabrication : des couleurs vives et harmonieuses fondues dans un émail pur sous une glaçure brillante. » Le château de Chantilly possède du même pavement deux importants morceaux montrant Mucius Scœvela et le Dévouement de Curtius. M. Gaston Le Breton, directeur du musée céramique de Rouen, n'hésite pas à attribuer à la même orgine le carrelage, daté de 1551, de la chapelle des fonts baptismaux de la cathédrale de Langres et d'autres parties de pavement éparses en

FIG. 60. — VIOLON DE FAÏENCE, GRAVÉ PAR M. ADELINE.
(Musée céramique de Rouen.)

Normandie et en Champagne. On croit aussi que plusieurs gourdes et vases de pharmacie sont de la fabrique d'Abaquesne, qui paraît avoir existé encore en 1564.

Une lacune de quatre-vingts ans se produit dans l'histoire de la faïence de Rouen. En 1644, Nicolas Poirel, sieur de Grandval, huissier de la chambre de la reine, est pourvu d'un privilège de cinquante années pour la fabrication de la faïence en Normandie ; il ne put exercer qu'en 1648, à cause du refus du Parlement d'enregistrer l'acte. Le recrutement d'une partie du personnel avait eu lieu à Nevers, et par suite les produits prirent le caractère de cette fabrique, qui elle-même s'inspirait de l'Italie. Le privilège fut cédé aussitôt à Edme Poterat, sieur de Saint-Étienne, qui travailla pour la couronne ; il mourut en 1687, en possession du titre de directeur des manufactures de faïences de Rouen. Depuis 1673, il avait fondé une manufacture au faubourg Saint-Sever pour son fils, qui en reconnaissance lui fit concurrence. Colbert fit obtenir à Louis un privilège que je reproduis à titre de spécimen de ce genre de document :

« Louis, par la grâce de Dieu, etc.

« Notre bien-aimé Louis Poterat nous a très humblement fait remontrer que, par des voyages dans les pays estrangers et par des applications continuelles, il a trouvé le secret de faire la véritable porcelaine de la Chine et celuy de la fayence d'Holande ; mais, luy estant impossible faire travailler la dite porcelaine que conjointement avec la fayence d'Holande, parceque la porcelaine ne peut cuire qu'elle n'en soit entièrement

couverte, pour ne pas recevoir la violence du feu qui doit être modéré par sa coction, il luy est nécessaire d'avoir notre permission pour travailler et faire tra-

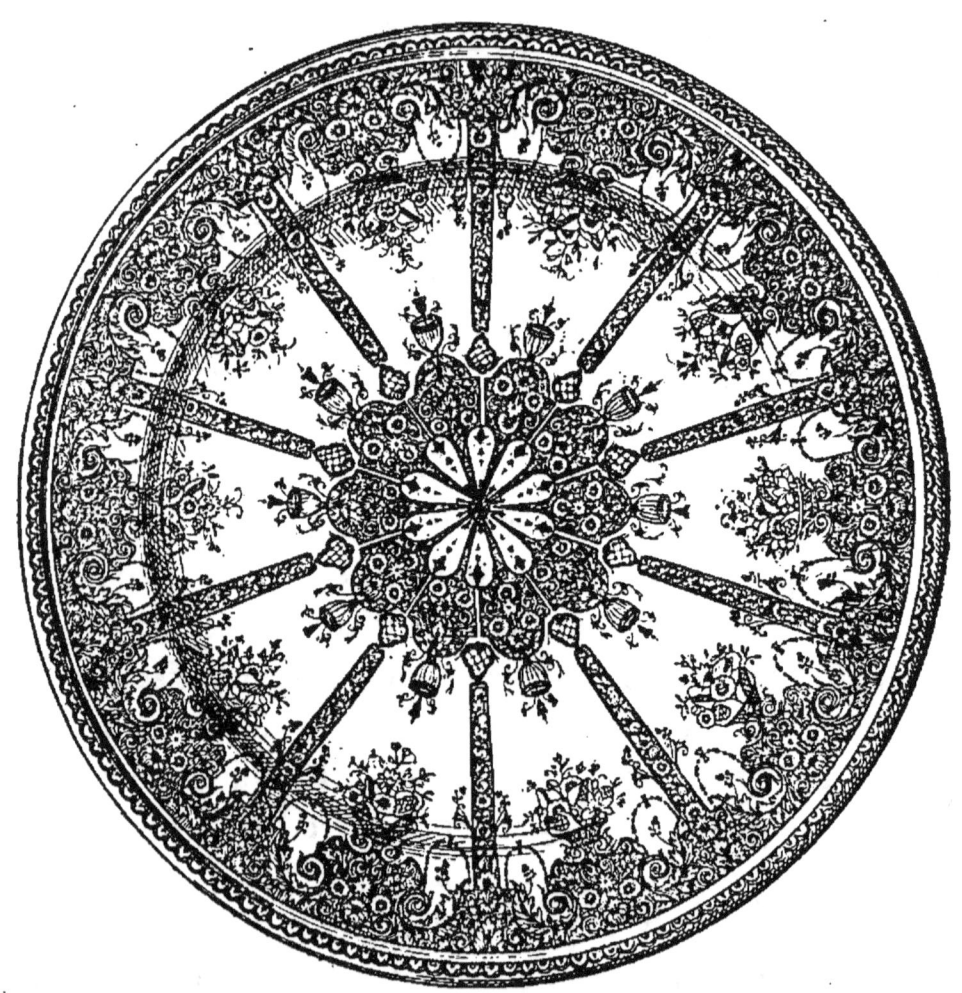

FIG. 61. — ROUEN. — (Collection Giraudeau.)

vailler à l'une et à l'autre, et, à cet effet, de faire construire de grands fourneaux, moulins et atteliers en des lieux propres pour tels ouvrages; et ceux qui luy paroissent plus commodes sont dans un des fauxbourgs de Rouen, appelé Saint-Sever, où l'on peut establir

une manufacture desdits ouvrages, pour y faire toutes sortes de vaisselles, pots et vases de porcelaine semblable à celle de la Chine et de fayence violette, peinte de blanc et de bleu, et d'autres couleurs à la forme de celle d'Holande, pour le temps qu'il nous plaira, pendant lequel il pourra vendre et débiter les dites porcelaines et fayences susdites, sans y être troublé; et à cet effet, il nous a très humblement fait supplier luy accorder lettres à ce nécessaires.

« A ces causes, désirant favorablement traiter le dit exposant, pour l'obliger à travailler de mieux en mieux à la perfection des dits ouvrages, Nous, de notre grace spécialle, pleine puissance et autorité royalle, avons, par ces présentes signées de notre main, permis, octroyé et accordé, permettons, octroyons et accordons au dit exposant d'establir aux fauxbourgs de Saint-Sever et en tous lieux de nostre royaume qu'il verra bon estre, une manufacture de toutes sortes de vaisselles, pots et vases de porcelaine semblable à celle de la Chine, et de fayence violette peinte de blanc et de bleu, et d'autres couleurs à la forme de celle d'Holande, faire travailler par tel nombre de personnes qu'il jugera nécessaire, et à cet effet, faire construire des fourneaux, moulins et atteliers propres pour les dites porcelaines et fayences susdites, que ledit exposant et ceux qui auront droict de luy pourront vendre et débiter par tout nostre royaume, terres et seigneuries de nostre obéissance, pendant le temps de trente années, durant lesquelles nous avons fait et faisons très expresses inhibitions et défenses à toutes personnes de le troubler en l'établissement et manufacture desdits ouvrages et ventes d'iceux, à peine

de mille livres d'amende, tous dépens, domages et intérêts, nonobstant les deffenses portées par nos lettres accordées à Nicolas de Poirel, sieur de Grandval, le

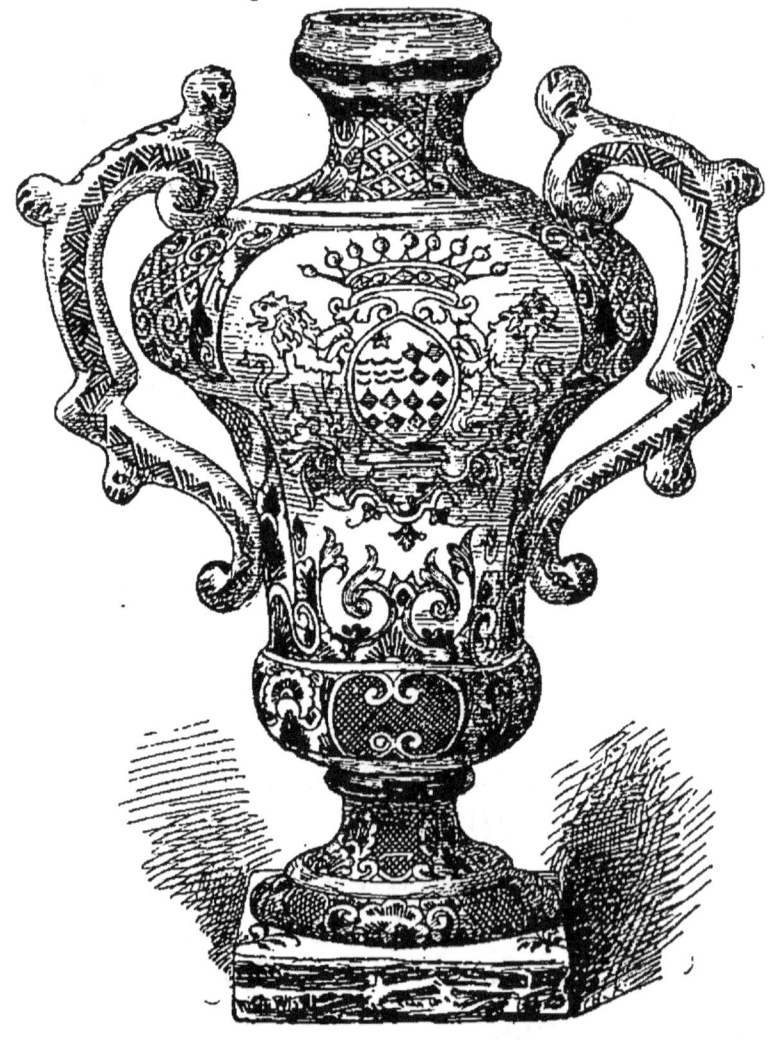

FIG. 62. — ROUEN.

(Collection Giraudeau)

trois septembre 1646, auxquelles nous avons desrogé et desrogeons, et voulons ne pouvoir nuire au dit exposant pour l'exécution des présentes.

« Iy donnons en mandement, etc..., car tel est nostre plaisir.

« Donné à Versailles, le dernier jour d'octobre XVILXXIII (1673) de nostre règne le trente un⁰. Signé Louis, et sur le reply : Par le roy, Colbert ».

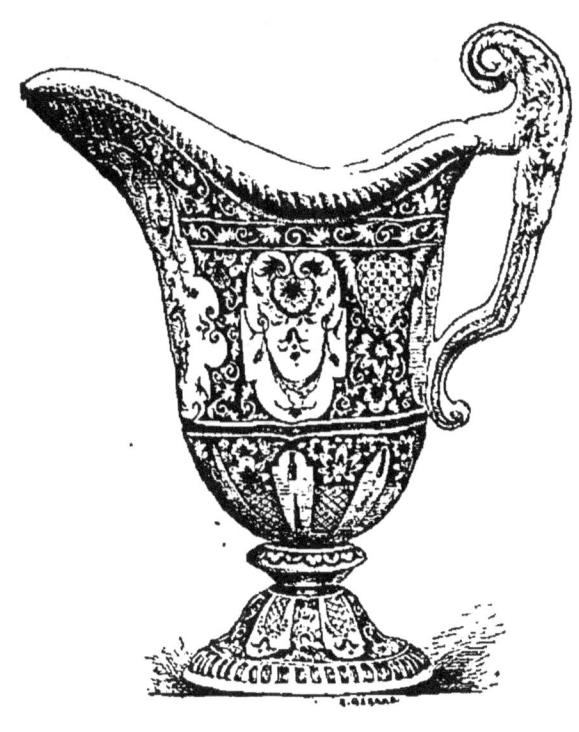

FIG. 63. — ROUEN.

(Collection Giraudeau.)

Après l'influence de Nevers, la fabrique de Rouen a subi celle de Delft; mais vers la fin du siècle, avec une pièce signée *Brument, 1699*, le style justement appelé rouennais apparaît, pour être bientôt porté à son apogée. « Ce sont, dit M. A. Darcel, des dessins non modelés, symétriques, formant des cartouches, des lambrequins qui, symétriquement distribués sur la surface des pièces, rayonnent autour du centre quand

il s'agit d'un plat ou d'une assiette; descendent du bord
et couvrent la panse quand il s'agit de vases; ce genre
de décor est généralement bleu sur émail blanc, mais

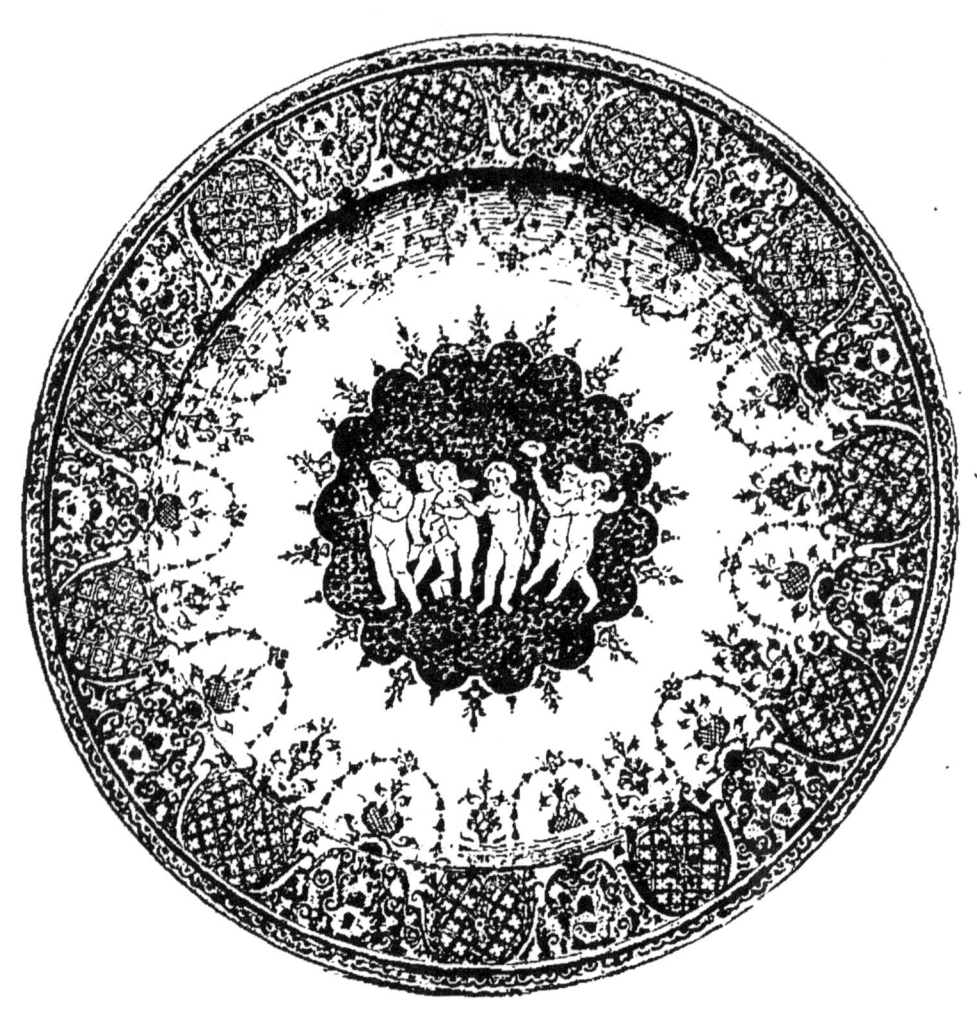

FIG. 64. — ROUEN.
(Collection Giraudeau.)

le jaune, le vert, le rouge se rencontrent aussi sur les
pièces, les plus anciennes surtout... » Les céramistes de
Rouen étaient gens de ressources, on en a la preuve
en suivant la fabrication pendant le xviiie siècle. Dès

1708 arrive une nouveauté que M. André Pottier, l'historien autorisé de la faïence de Rouen[1], accorde à Denis Dorio. Voici une lettre de l'inventeur :

« Monseigneur,

« Denis Dorio a le secret et la manière de faire un

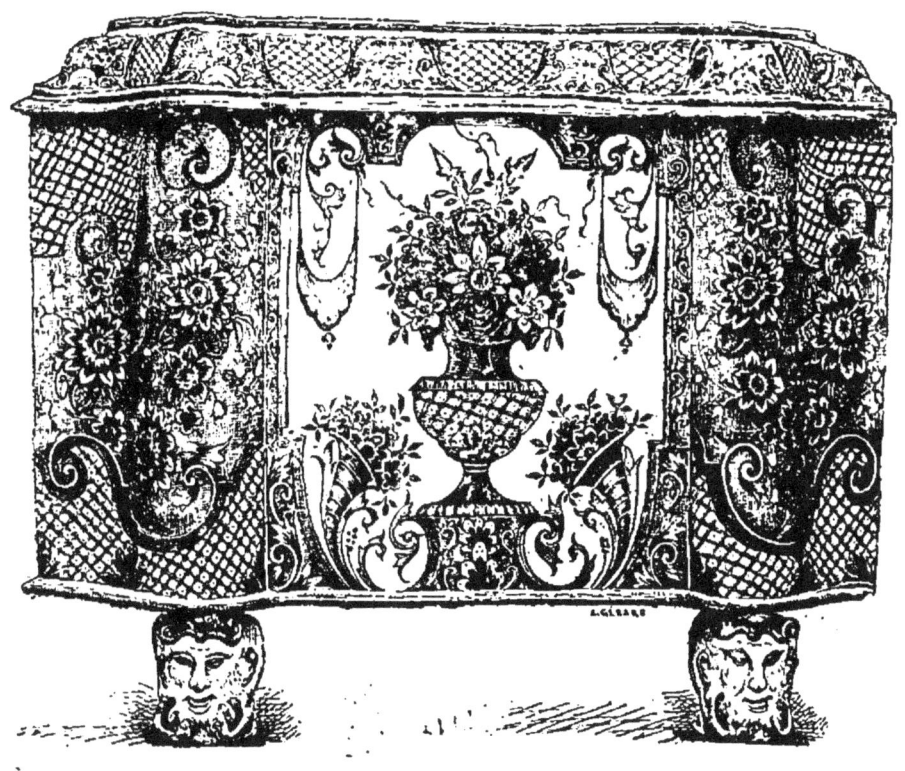

FIG. 65. — ROUEN.
(Collection Giraudeau.)

rouge particulier sur la peinture des fayences et des porcelaines, comme le bleu y est bleu, et qui résiste au feu avec sa couleur de rouge, supplie très humblement Votre Grandeur de lui vouloir accorder la permission

1. *Histoire de la faïence de Rouen*, par André Pottier; ouvrage posthume, 1870.

d'établir des fourneaux dans la ville de Rouen pour y travailler, et il continuera ses vœux pour la prospérité et santé de Votre Grandeur. »

FIG. 66. — ROUEN.
(Collection A. de Bellegarde.)

La réponse suivante fut adressée de Versailles, sans doute à l'intendant de la généralité de Rouen :

« Monsieur,

« Je vous envoie le placet d'un particulier qui pré-

tend avoir le secret de mettre la couleur rouge sur la porcelaine et sur la fayance d'une manière singulière, et que cela ferait un ornement aux fayances fines qui se font à Rouen, qui les rendrait plus belles et en ferait augmenter le commerce. Vous prendrez, s'il vous plaît, la peine de l'entendre sur cela avec les maîtres de fayanceries. Vous m'envoierez ensuite votre avis sur les demandes contenues de son placet et tâcherez cependant de lui procurer du travail si les fayanciers conviennent que ce qu'il a fait puisse contribuer en quelque façon à l'embellissement de leurs ouvrages et à l'augmentation de leurs fabriques.

« Je suis, monsieur, votre très humble et affectionné serviteur. »

« DESMARETS. »

A Versailles, le 26 aoust 1708.

La tentative de Denis Dorio n'eut pas de conséquences, et les faïenciers de Rouen, affranchis du régime des privilèges par un arrêt du Conseil de 1717, se livrèrent jusque vers le milieu du siècle à ces travaux remarquables qui sont la gloire de la céramique française. Pierre Chapelle signe en 1725 deux sphères : le globe terrestre et le globe céleste montrant sur leurs piédestaux les figures symboliques des quatre Saisons et les quatre Éléments. Levavasseur, vers la même époque, produit des bustes, les quatre Saisons posées sur des gaines élevées. Leleu peint sur des plats des scènes de l'Ancien et du Nouveau Testament. Claude Borne exécute des grands plats à bordure, avec des

motifs mythologiques. Malgré ces pièces de premier

FIG. 67. — ROUEN. — (Collection Giraudeau.)

ordre, les sujets à figures font exception dans le décor

de Rouen. C'est l'ornement qui domine dans les grands plats de dressoir, les vases à flammes, les fontaines, les vases de cheminée, les carreaux, les brocs à cidre, les sucriers, les pièces de service; le décor rayonnant, les lambrequins, les fleurs, les guirlandes, les draperies, les broderies, les rosaces, les arabesques, toute l'ornementation des Bérain, des Boulle et des autres maîtres du temps sont mis en œuvre avec une très grande intelligence de la décoration et du métier de céramiste. Mais, comme en toutes choses, la décadence arrive et il semble que Guillibaud en ait donné le signal en cherchant ses inspirations dans le décor chinois, paysages avec fabriques, marines, personnages, animaux fantastiques, avec quadrillé au marli. On ne s'arrête pas facilement dans la mauvaise voie en fait de décoration; bientôt le trop célèbre décor à la corne est à la mode; la matière, dans les commencements, est encore bonne et éclatante, mais elle ne tarde pas à devenir commune. Quelques fabricants produisirent des faïences brunes agatées de blanc; d'autres, vers la fin du siècle, imitèrent la porcelaine. En 1786, Rouen comptait dix-huit faïenceries; à la fin du siècle, il n'y avait presque plus rien : la concurrence anglaise avait, par son bon marché, triomphé presque partout dans la fabrication du service de table. Rouen a exercé une influence considérable sur un grand nombre de faïenceries françaises et étrangères, et c'était justice. Nul autre centre céramique en France n'a su au même titre que Rouen prouver la vitalité en notre pays du sentiment de la décoration.

Je ne puis m'étendre davantage sur cette belle fabri-

cation de Rouen; les amateurs et les artistes qui s'intéressent spécialement à la céramique trouveront de

FIG. 68. — ROUEN, BUSTE D'ANTOINE.
(Collection Giraudeau.)

nombreux ouvrages spéciaux de nature à les satisfaire.

Les élégantes faïences de Moustiers sont dignes de figurer aux premiers rangs de la fabrication française. Les matières sont bien choisies et bien traitées : les formes sont souvent empruntées à la vaisselle métallique. Dans les commencements, le décor est tiré des œuvres des maîtres du temps : ce sont des chasses, des

FIG. 69. — MOUSTIERS.
(Musée de Sèvres.)

mythologies, des combats, puis on arrive à l'ornement dans le goût de Bérain, de Gillot, de Boulle, généralement traité en camaïeu. On attribue à Moustiers des ouvrages polychromes signés de noms espagnols, mais la question n'est pas encore tout à fait éclaircie.

Les créateurs de la fabrique de Moustiers, petite localité montagneuse du département des Basses-Alpes, sont les Clérissy. L'un d'eux existait vers le milieu du

FIG. 70. — MOUSTIERS. — (Musée de Sèvres.)

XVIIe siècle ; un autre, Pierre, avait en 1686 le titre de *maistre fayansier*; il meurt en 1728, et son neveu, Pierre Clérissy, le remplace ; il attire sur lui la re-

FIG. 71. — MOUSTIERS.

(Musée de Sèvres.)

nommée et les honneurs ; en 1743, Louis XV le nomme baron et seigneur de Trévoux et de Saint-Martin d'Alignos; quelques années après, il est secrétaire du roi en chancellerie près le parlement de Provence; il quitte alors la fabrique et la cède à Joseph Fouque. Il

avait eu, en 1745, la commande de M^{me} de Pompadour d'un grand service de table. Roux et Oléry viennent ensuite. En 1789, Moustiers avait douze faïenceries. La réputation de Moustiers était très grande, si bien qu'Oléry fut chargé par le propriétaire de la manufacture d'Alcora, en Espagne, de venir perfectionner la fabrication ; un certain nombre de petites faïenceries françaises imitèrent Moustiers et non sans quelque succès. La fabrication de Moustiers montre qu'avec du travail, du goût et de l'intelligence, on peut faire prospérer une industrie d'art dans un pays dénué de ressources. Je ne veux pas dire qu'un pareil milieu soit plus favorable qu'un autre, au contraire ; je regarde les écoles spéciales et les musées spéciaux comme le complément nécessaire au développement des industries d'art ; mais à côté de ces éléments d'instruction, il faut des hommes qui aiment le métier pour lui-même et qui puisent leur force et leur énergie dans cette lutte que nous soutenons chaque jour contre le feu, notre auxiliaire puissant mais rebelle.

La faïence de Strasbourg est très populaire ; les imitations modernes se répandent un peu partout dans nos campagnes et surtout en Normandie ; c'est que son décor a de la gaieté et de la simplicité. Les produits de Strasbourg et de Haguenau, — les deux fabrications étaient similaires, — sont à émail stannifère, blanc, brillant, sans tressaillures ; le décor au feu de moufle est vif et franc ; l'imitation de la nature est visible ; la plante n'est jamais ornemanée ni conventionnelle ; la peinture, sans être en teintes plates, est peu dégradée ;

le modelé, très léger du reste, est obtenu par des hachures de la même couleur. Le décor est presque toujours en fleurs et en fruits ; quelquefois il présente des Chinois, mais des Chinois de convention, des Chinois de paravent.

Charles-François Hannong est venu de Hollande à Strasbourg en 1709 établir une fabrique de pipes et de poêles ; il fut élevé par les Strasbourgeois aux dignités électives de la cité. Vers 1720, il s'adonna à la fabrication des services de table, qui ont établi la renommée de la faïence de Strasbourg. En 1724, il établit une fabrique semblable à Haguenau et mourut en 1739 ; déjà ses fils Paul-Antoine et Balthazar étaient ses associés depuis 1732. Vingt ans après, Paul-Antoine est seul propriétaire des deux maisons ; à sa mort, en 1760, son fils Joseph-Adam lui succéda, et eut à lutter contre le fisc, qui s'obstinait à taxer ses produits au tarif étranger, et contre les intendants des princes de Rohan, évêques de Strasbourg. Le cardinal Constantin de Rohan avait protégé la famille Hannong, tant par son crédit à la cour de France que par des prêts d'argent ; ses successeurs furent si durs à leurs débiteurs que Hannong quitta l'Alsace et s'en alla à Munich. Sa fabrique de Strasbourg éteignit ses feux en 1780 ; celle de Haguenau, qui avait été dirigée par Pierre-Antoine, frère de Joseph-Adam, dura quelques années de plus. Je n'ai pas ici à parler du rôle des Hannong dans la porcelaine ; ils en eurent un très grand dans la faïence ; outre les fabriques de Strasbourg et de Haguenau, ils fondèrent des faïenceries à Vincennes et dans le pays de Bade. Ces établissements durèrent peu.

Le service de table était le fond de la fabrication des Hannong; il reste d'eux cependant quelques pendules en faïence dans le style rocaille qui prouvent

FIG. 72. — STRASBOURG.

(Musée de Sèvres.)

qu'ils savaient mettre dans les pièces de luxe le goût et la bonne entente des matériaux qui se remarquent dans les assiettes, les plats, les soupières et les légumiers qui ont fait leur réputation.

Une mention de la chronique des Dominicains de

Colmar signale, dès 1283, un potier à Schelestadt.

MCCLXXXIII

Obiit figulus Schlestatt qui primus in Alsatia vitro vasa fictila vestiebat.

On ne sait rien de plus de cette ancienne industrie alsacienne, mais il est certain qu'au xvii^e siècle il existait en Alsace une importante corporation de potiers dont faisait partie la famille de mon ancien patron Hügelin, qui avait une fabrique de poêles fondée en 1628. Mon ami M. Gerspach a retrouvé, non pas les statuts de la corporation des potiers de la province « d'Alsace, entre Basle et Strasbourg », octroyés par Ferdinand II en 1622, mais les statuts de 1740 rédigés en quarante-trois articles. Je reproduis l'analyse que M. Gerspach a faite de ce document[1]; il fournit sur les mœurs et les coutumes des potiers du temps des détails inédits et intéressants. Le texte de 1622 était confus et d'une application difficile; pour sortir d'embarras, les maîtres potiers rédigèrent en 1739 un projet qui fut promulgué en Conseil d'État le 19 janvier 1740.

« Le principe électif, si cher à nos ancêtres, est absolu. Les maîtres nomment douze d'entre eux pour gens de justice et gardes des statuts; tous les trois ans, les mêmes maîtres élisent, à la majorité relative, « trois d'entre eux et des plus capables et intelligents », le premier pour la haute Alsace, le second pour la basse Alsace, le troisième pour la ville de Colmar; ils ont

1. Revue alsacienne, 1883. *La faïence et la porcelaine de Strasbourg*, par M. Gerspach.

mission d'être chefs de police du métier. Une assemblée particulière a lieu tous les ans à Colmar, le jour de la Saint-Louis, que tous les maîtres sont tenus de fêter dans leurs localités; une assemblée générale se

FIG. 73. — STRASBOURG.
(Musée de Sèvres.)

tient tous les trois ans; les jours de réunion, il est chanté, pour les âmes des maîtres défunts, des messes hautes, avec diacres et sous-diacres, par les Augustins de Colmar; les maîtres sont tenus, de quelque religion qu'ils soient, de donner à la quête un sol et quatre deniers. La présence à la réunion plénière est de rigueur, à ce point que celui qui boit ou mange avec un maître ayant manqué à la séance est puni

d'une amende d'une livre de cire au profit de la confrérie ; l'absent, régulièrement convoqué, est puni d'une amende de quarante sols et de la privation de compagnons, à moins qu'il ne produise des excuses valables. Pour éviter les interpellations personnelles, il est dit que celui qui donnera un démenti à un autre au cours d'une discussion payera un sol et quatre deniers. Une accusation contre un absent n'a aucune valeur, et de plus l'accusateur sera privé de l'aide des garçons et compagnons, et si ces derniers contreviennent sciemment à cette disposition, ils sont punis d'une amende de trois livres six sols huit deniers.

« Les assemblées, auxquelles assistent « quelques-« uns des magistrats », mettent à l'ordre du jour les réceptions à la maîtrise, les violations des statuts, les litiges entre maîtres, compagnons et apprentis, et toutes les affaires d'intérêt général pour la corporation.

« La morale est de règle : est puni d'amende ou exclu temporairement de la confrérie, le maître qui « est « de mauvaise conduite, d'une vie déréglée, qui entre-« tient une maison scandaleuse », qui s'avise de porter des dés ou des cartes au cabaret, ou dans sa maison, ou dans la maison d'un autre maître « pour de l'argent », qui jure ou fait offense à Dieu. Il est défendu de faire des dettes pendant le séjour à Colmar, hors des assemblées ; celui qui ne paye pas son écot laissera un gage à l'hôte, et si l'année suivante à la Pentecôte le gage n'est pas retiré, la confrérie payera la dette et vendra le gage.

« Les maîtres doivent obéissance aux chefs de la confrérie, « pourvu que ce ne soit contre Sa Majesté, « ses États, ses intérêts et contre le bien public ».

« La maîtrise est octroyée par l'assemblée annuelle particulière ; le candidat se présente en personne, il fournit ses lettres d'apprentissage et fabrique le chef-d'œuvre accoutumé dans la ville même de Colmar, en présence d'un jury composé de trois maîtres de la haute et trois de la basse Alsace, qui prêteront serment à cet

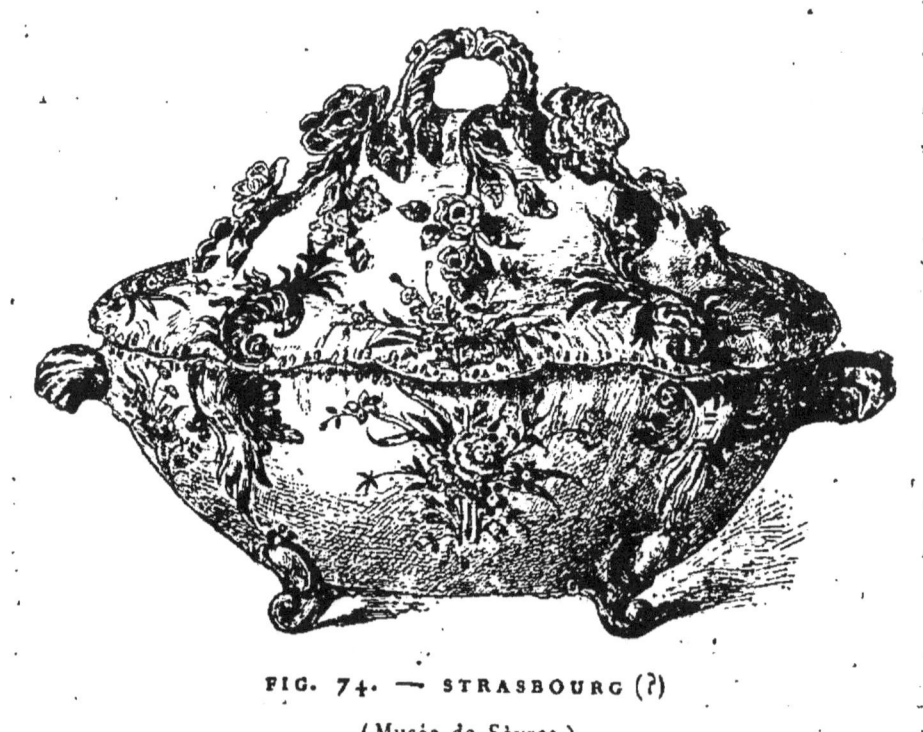

FIG. 74. — STRASBOURG (?)
(Musée de Sèvres.)

effet ; puis le jeune maître paye ses droits d'entrée, jure d'observer les statuts et offre à dîner au jury.

« Le grand souci des anciennes corporations était d'assurer le recrutement des apprentis et des compagnons, et aujourd'hui c'est pour avoir négligé ce point si important dans les ateliers qu'est dû, en partie, le péril de nos industries d'art. Les statuts de 1740 interdisent à un compagnon de s'engager auprès de deux maîtres et l'obligent, sous peine d'amende, de terminer

dans les délais convenus l'ouvrage qui lui est confié ; le compagnon, comme l'apprenti, peut être de nationalité étrangère.

« L'apprenti qui veut apprendre le métier se fait présenter par deux maîtres et deux compagnons et inscrire sur les registres de la tribu ; il s'engage avec le maître pour trois ans et paye soixante-quinze livres treize sols et quatre deniers ; s'il n'est pas en état de payer, il prolonge d'une année son temps d'apprentissage. Le nombre des apprentis est limité, car on veut éviter une concurrence ultérieurement possible ; on ne souffre point d'apprenti « qui soit fils de bourreau ou autre « semblable qui se mêle ou aide à exécuter les criminels ». L'apprenti est tenu d'assister pendant deux années consécutives à l'assemblée générale de Colmar, non seulement, sans doute, pour être mis au courant de la manière dont les maîtres potiers traitent leurs affaires, mais aussi pour s'imprégner de l'esprit de corps et se faire connaître.

« La confrérie tient registre des maîtres, compagnons et apprentis ; elle ordonne de lire, tous les lundis de Pentecôte, les statuts et les noms des maîtres auxquels il est défendu d'avoir des compagnons.

« Les avantages professionnels sont importants, sans aller néanmoins jusqu'à constituer un privilège exclusif pour tous les ouvrages de poterie. Nul ne peut vendre ou fabriquer de la poterie, façon d'Alsace, sans être reçu de la confrérie ; le maître a le droit de transporter sa marchandise dans les foires, mais il est tenu de remporter dans sa localité les produits invendus. Les maîtres tiennent à leur renommée ; ils interdisent de vendre « à des étrangers revendeurs de pots de terre,

« vagabonds et gâte-métiers », ce qui montre que de tout temps l'Alsace était parcourue par ces marchands ambulants que l'on voit de nos jours étaler des poteries de rebut et les vendre ou les échanger contre des chiffons et de la ferraille. Les maîtres ont le droit de surveillance sur les revendeurs et les étrangers, mais eux-mêmes sont obligés de se soumettre à la visite des offi-

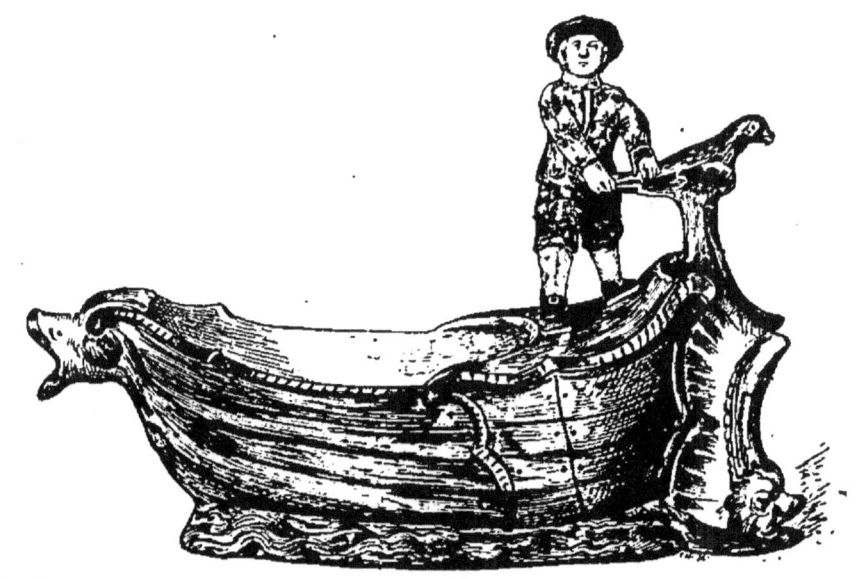

FIG. 75. — STRASBOURG.
(Musée de Sèvres.)

ciers de la confrérie qui viennent constater la bonne qualité de la marchandise et confisquer celle qui leur paraît de mauvais aloi.

« Mais au privilège de la confrérie il y avait des restrictions qui nous paraissent avoir été imposées par l'autorité supérieure : le marché reste ouvert librement aux poteries étrangères dont les similaires ne se fabriquent pas entre Bâle et Strasbourg, et même au grès de Cologne, quoique alors on fît du grès en Alsace; il y a

plus, les étrangers ont le droit de dresser des fours et de travailler de leur métier, sans être de la confrérie, à la condition de faire des ouvrages de poterie inconnus aux maîtres alsaciens. Les produits étrangers mis en vente sur les champs de foire sont soumis aux mêmes droits que les poteries alsaciennes; sous le nom de frais de visite, le marchand paye dix sols par chariot et cinq par charrette. Cette taxation sommaire à tant par charrette remonte à l'antiquité; on vient récemment de découvrir, sur l'emplacement de l'ancienne Palmyre, une inscription bilingue — palmyrien et grec — portant un tarif de douane à l'entrée et à la sortie de l'empire romain; la taxe se comptait déjà alors par charge de chameau ou de charrette.

« Les cotisations, les amendes et les droits de vente dans les foires constituent les revenus de la confrérie; l'argent est versé aux trois chefs, qui rendent compte des recettes et des dépenses tous les ans, en présence des douze jurés et des gens de justice. Les statuts de 1740 sont peu explicites sur l'emploi qui est fait de la fortune de la corporation; on peut croire cependant que la caisse ne servait pas seulement à payer des secours, mais encore à faire des avances d'argent aux maîtres; pour obtenir un crédit pareil, il faut le consentement unanime de tous les associés. N'y a-t-il pas là une antériorité à invoquer à l'égard de l'institution moderne des banques populaires dont l'Allemagne tire tant de vanité?

« En somme, les statuts de nos maîtres alsaciens étaient conçus dans un esprit fort libéral pour l'époque; ils assuraient à l'acheteur une marchandise de bonne

qualité, sauvegardaient l'honneur professionnel, n'empêchaient ni la concurrence entre ceux de la confrérie, ni le progrès, puisque les étrangers pouvaient sans

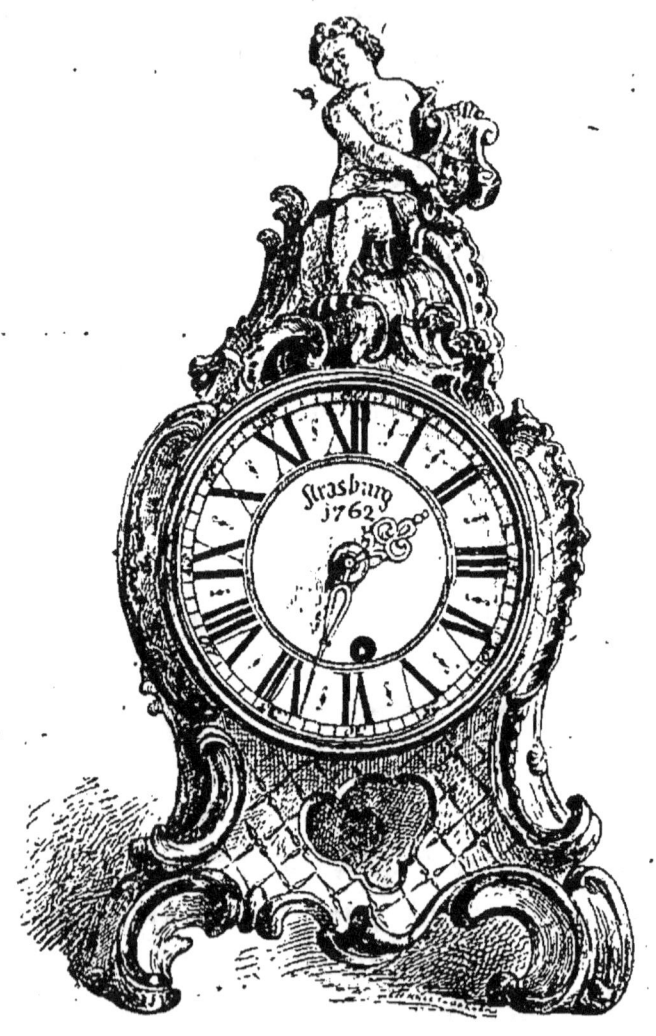

FIG. 76. — STRASBOURG. — (Musée de Cluny.)

taxes supplémentaires venir vendre en Alsace leurs marchandises, à la seule condition de fournir des produits différents. »

Tel était le régime professionnel sous lequel ont vécu les Hannong et leurs compagnons.

CHAPITRE V

LA FRANCE. — LES FABRIQUES DIVERSES

L'INFLUENCE de Strasbourg a été considérable, non pas seulement sur les fabriques de l'est de la France, mais aussi sur d'autres, placées aux extrémités du territoire. Les Hannong ont eu jusqu'à soixante-quinze ouvriers à la fois; il n'est pas étonnant qu'un certain nombre d'entre eux, en faisant leur tour de France, se soient arrêtés en route et aient introduit dans les manufactures le goût du décor de Strasbourg.

Après avoir parlé des villes principales de la céramique, des capitales, je passe aux endroits moins importants, mais on comprend que je ne puisse citer toutes les localités où il y eut des fours à faïence; et comme les faïenceries d'un même pays ont souvent de l'analogie à cause des matières premières, je vais suivre non pas un ordre chronologique, mais un ordre géographique.

Niederwiller, quoique en Lorraine, peut être considérée comme une fabrique alsacienne; fondée vers 1754 par un Strasbourgeois, le baron de Beyerlé, avec des éléments alsaciens, la fabrique fut reprise par le général de Custine et ensuite par Lanfrey, qui eut pour

collaborateur un sculpteur de talent, Charles Sauvage, dit Lemire. Elle fit du Saxe et du Strasbourg ; une de ses spécialités a été les assiettes imitant le bois et décorées au centre d'un paysage sur un cartouche blanc.

FIG. 77. — NIEDERWILLER.

Imiter le bois au moyen de la faïence est peut-être une chose curieuse, mais évidemment ce n'est pas une chose rationnelle. Un document cité par M. A. Jacquemart[1], auquel l'histoire de la céramique doit beaucoup, donne les prix payés à Niederwiller ; le directeur gagne

1. *Histoire de la céramique*, par A. Jacquemart. Paris, 1873.

500 livres par an; les peintres, les sculpteurs et les mouleurs ont de 20 à 24 sols par jour.

Jacques Chambrette fut autorisé en 1731 à établir à Lunéville une fabrique de faïence, qui reçut plus tard le titre de *Manufacture royale de Stanislas*, puis celui

FIG. 78. — NIEDERWILLER
(Collection de M. Roulland.)

de *Manufacture royale* française ; en 1750, le manufacturier établit également une pareille fabrique à Saint-Clément, situé à deux lieues de Lunéville. A Chambrette succédèrent son fils Gabriel et son gendre Charles Loyal; la fabrique existe encore. Comme décor, elle aborda le genre de Strasbourg et celui de Sceaux ; elle fit la figure, le paysage, la fleur ; mais elle se distingua,

grâce à la collaboration d'un sculpteur, Paul-Louis Cyflé, natif de Bruges, qui plus tard s'en fut à Bellevue près de Toul, dont la fabrique, fondée en 1758 par Lefrançois, fut reprise par Charles Bayard et François Boyer en 1775. Voici quelques-unes des œuvres de Cyflé et de son école, en « biscuit de terre de pipe ou émaillées sur le biscuit et enluminées » :

Henri IV et Sully. — *Henri IV et Louis XVI*. —

FIG. 79. — NIEDERWILLER.
(Collection de M. Roulland.)

Bélisaire conduit par un enfant. — *Le savetier sifflant son sansonnet, qui est dans une cage au-dessus de sa tête.* — *Une petite Savoyarde avec sa marmotte dans une boîte devant elle.* — *Le buste de M. de Voltaire.* — *Un Saint Charles Borromée.* — *Un grand Amour silencieux.* — *Un boucher prêt à égorger un bélier*, etc. On voit que les sujets sont choisis sans parti pris.

Lunéville, Saint-Clément et Bellevue fabriquaient d'une façon à peu près identique le service de table, des pots à fleurs, des bénitiers, des fontaines, etc. Il y eut encore d'autres faïenceries moins importantes dans l'Est, notamment à Épinal, à Rambervilliers, à Sarreguemines, à Nancy, aux Islettes; cette dernière est plus

FIG. 80. — SAINT-CLÉMENT.
Au chiffre de Marie-Antoinette.
(Musée de Sèvres.)

connue, mais sa fabrication ressemble à celle de toute la Lorraine, qui elle-même a son point de départ à Strasbourg.

Aprey, dans la Haute-Marne (1740), fait de même; le décor montre souvent des oiseaux très bien peints par Jarry.

En descendant vers le sud-est, on trouve Meillonas

(Ain), fondé vers 1761 ; après une période distinguée, la fabrique s'adonna au Strasbourg courant.

J'ai déjà parlé des Italiens établis à Lyon ; vers 1733, on trouve dans cette ville une *Manufacture royale* française, dirigée par J. Combe, originaire de Moustiers. Lyon produisit plus tard des faïences patriotiques.

Pendant le XVI^e siècle et le XVII^e, Avignon eut des potiers et des mouleurs fort habiles ; ils recouvraient d'un vernis à base de plomb la terre du pays tirant sur le rouge ; ils affectionnaient les pièces à reliefs et ajourées.

Varages, dans le département du Var, date de 1730 ; on y imitait Strasbourg et Moustiers.

Marseille avait déjà une fabrique de faïence en 1697. Le baron Davillier, si grand amateur et si grand connaisseur, possédait un plat montrant une chasse au lion, d'après Tempesta, peintre florentin, signé : *à Clerissy, à Saint-Jean-du-Désert, 1697, à Marseille;* mais ce n'est que longtemps après que Savy fonda une faïencerie qui reçut en 1777 le titre de *Manufacture de Monsieur, frère du Roi.* Marseille fut un centre important de fabrication ; les manufactures de J.-G. Robert, de la veuve Perrin, exploitaient le service de table dans le goût de Strasbourg, avec un coloris plus pâle, un dessin plus recherché et moins naturel ; le décor est très fin et les fleurs délicates ; la couleur fait saillie. Ce fut une excellente fabrication, mais sans caractère très particulier, sauf dans quelques pièces exceptionnelles.

Je ne m'arrête pas aux fabriques du Languedoc; leurs produits ont dû être abondants, à en juger par le nombre des établissements, mais ils ne paraissent pas avoir eu de cachet spécial. Ardus, dans le Tarn-et-

FIG. 81. — MARSEILLE.
(Collection Valpinçon.)

Garonne (1737), avait une fabrique assez importante.

Samadet, dans les Landes (1732), reproduisit les décors de Moustiers et de Marseille.

Bordeaux eut en 1714 une fabrique fondée par Jacques de Hustin, elle reçut le titre royal en 1729; c'est une présomption qu'elle était importante, cependant elle a laissé peu de pièces. En 1791, on comptait dans la ville huit fabriques; en 1789, des céramistes

nivernais étaient venus s'y établir. La faïence de Bordeaux se rapproche de celles de Rouen, de Moustiers et de Nevers; cependant elle semble avoir eu la spécialité des récipients en forme d'oiseaux de basse-cour.

FIG. 82. — MARSEILLE.
Veuve Perrin. — (Collection Valpinçon.)

La fabrique de Marans, fondée de 1740 à 1745, fut transférée à la Rochelle en 1756; l'imitation du Strasbourg est complète.

En Bretagne, la fabrique de Quimper remonte à 1690; elle eut pour fondateur J.-B. Bousquet; son fils lui succéda en 1708 et se livra au genre de Moustiers.

Cinquante ans après, Caussy, originaire de Rouen, propriétaire de la fabrique, constate dans un acte authentique « qu'il occupait soixante ouvriers et travaillait à l'instar des fabriques de Nevers, de Rouen et autres fabriques avec lesquelles ses produits étaient entièrement confondus ». En 1781, la manufacture passa à Antoine de la Hubaudière, dont les descendants la

FIG. 83. — MARSEILLE.
(Collection Giraudeau.)

dirigent encore avec une grande distinction. Pendant la Révolution, Quimper produisit des faïences révolutionnaires. M. Champfleury a mis en lumière ces productions populaires et intéressantes ; elles viennent également de Lyon et des fabriques de l'Est. La fabrication de Rennes, fondée en 1748, se rapproche de Marseille et de Moustiers avec des décors en relief.

La municipalité de Lille accorda en 1696 des privi-

lèges à Jacques Febvrier, faïencier, qu'elle avait fait venir de Tournai avec un décorateur nommé Jean Bossu. A la suite de difficultés, Febvrier retourna à

FIG. 84. — MARSEILLE.
(Collection Champfleury).

Tournai, puis il revient à Lille en 1700. La fabrique resta dans la famille et fut dirigée par Boussemaert jusqu'en 1773, puis par ses filles. Une autre fabrique avait été fondée dans la ville par Petit en 1711, et successivement cinq ou six établissements furent créés. Les carreaux de faïence, façon Hollande, le service de table,

des pièces de luxe sortirent de ces fabriques, mais sans caractère bien spécial; c'étaient des imitations de Rouen, de Delft et d'ailleurs.

Les produits de Valenciennes se confondent avec ceux de Lille, la principale fabrique ayant été fondée vers 1745 par F.-L. Dorez, qui était venu de Lille. Dunkerque vit se fermer rapidement une faïencerie

FIG. 85. — RENNES.
(Collection Maze Censier.)

créée en 1749; la jalousie de Lille ne souffrait pas de concurrence.

Saint-Amand-les-Eaux (1740) imite d'abord Rouen, puis Strasbourg, sans doute à la suite de la présence d'un ouvrier nommé Fernig, venant de chez les Hannong.

Saladin établit par privilège en 1751 à Saint-Omer

FIG. 86. — LILLE.
(Musée de Sèvres.)

une usine pour produire exclusivement « de la faïence, façon de Hollande, propre à souffrir le feu, et de la vaisselle de grès, façon d'Angleterre ». On connaît cependant de cette fabrique quelques pièces assez remar-

FIG. 87. — SAINT-AMAND
(Musée de Sèvres.)

quables qui sortent des genres qui lui étaient assignés.

Desvres, dans le Pas-de-Calais, eut, dès 1771, une fabrication assez négligée; on y fit des cruches en forme de personnes assises et on imita Rouen.

Hesdin, dans le même département, produisait vers

la fin du xiv^e siècle des « quarreaux pains et polis ». Vers la fin du xviii^e siècle, on fabriquait dans cette localité une faïence grossière dans le genre de celle de Vron (Somme), qui conserva la spécialité des oiseaux.

FIG. 38. — SINCENY.
(Musée de Sèvres.)

La manufacture de Sinceny (Aisne) remonte vers 1733. Elle suivit la mode; d'abord elle fit du Rouen rayonnant et à la corne, puis elle s'approcha du décor chinois, et enfin elle prit pour types Nevers, Strasbourg et Marseille. Les propriétaires firent venir successivement des décorateurs de Strasbourg, de Nevers et voire même de la Suisse.

Paris, dans l'art de la faïence, a été distancé par la province. En 1607, l'historien de Thou écrit: « Henri IV éleva des manufactures de fayance tant blanche que peinte, en plusieurs endroits du royaume, à Paris, à Nevers, à Brissambourg en Saintonge, et celle qu'on fit dans ces différents ateliers fut aussi belle que la fayance qu'on tiroit d'Italie. » Il y a là une évidente exagération. En 1664, Louis XIV accorda des privilèges à Paris et aux environs, à Claude Révérend, « marchand grossier », parce qu'il a « trouvé un secret admirable et curieux, qui est de faire la fayance et contrefaire la porcelaine aussi belle et plus que celle qui vient des Indes orientales, lequel secret il a mis dans sa perfection en Hollande, où il en a fait quantité dont la plupart y sont encore. » Au dire de M. A. Jacquemart, les faïences de Reverend sont presque toutes des contrefaçons de la Hollande; M. Henri Havard a fait la lumière sur cette question controversée; on trouvera plus loin, dans la partie consacrée à la faïence de Delft, la preuve que les faïences attribuées à Reverend sont en réalité de Aegestyn Reygens. Cependant il est vrai que Reverend a fourni à Louis XIV, pour le château de Versailles, des vases de faïence pour mettre des fleurs et des orangers; ce qui paraît certain, c'est que la fabrication de Reverend, si tant est qu'il ait fabriqué, n'a eu aucune influence sur la production parisienne. Je ne le regrette pas; nos ancêtres de Paris pouvaient mieux faire, s'ils l'avaient voulu, que d'imiter le Delft.

Mais l'ont-ils voulu? Il n'y paraît guère. Pendant

le premier quart du xviiie siècle, il n'est question que de poêles et de faïences communes ; puis il semble qu'il y ait des essais vers le Rouen ; enfin, vers 1750, on connaît un céramiste nommé Digne, de la rue de la

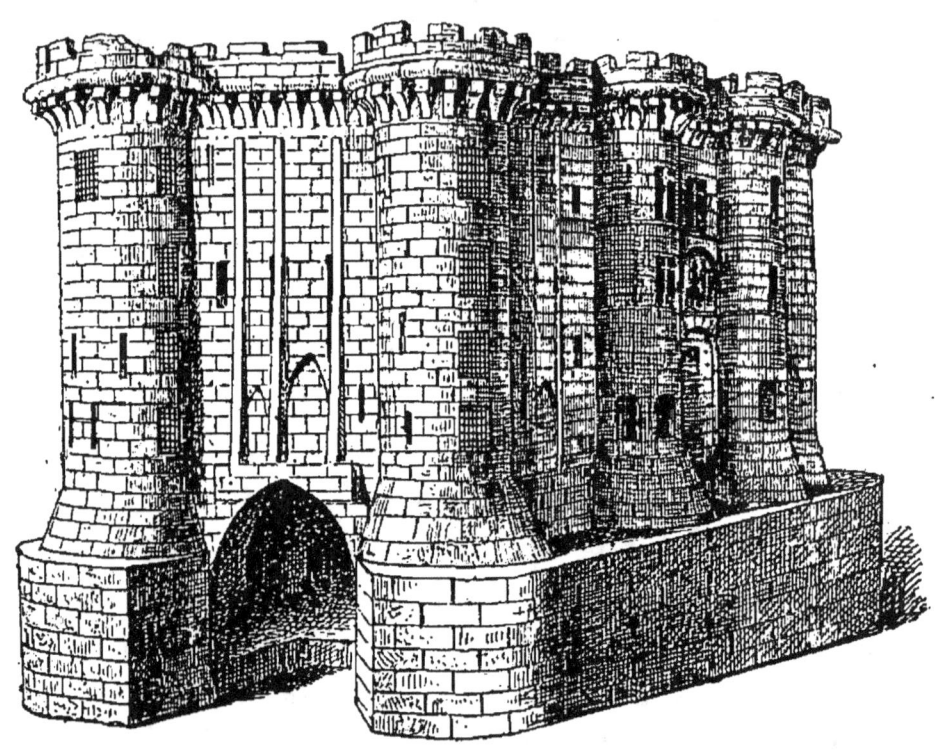

FIG. 89. — PARIS.
Fabrique d'Ollivier. Poêle de la Convention représentant la Bastille.
(Musée de Sèvres.)

Roquette, qui travaille dans le genre de Rouen pour la famille d'Orléans. Toute cette production n'était pas à la hauteur de Paris. Les poêles faisaient l'objet d'une fabrication importante. Ollivier, poêlier connu, fit un modèle de poêle d'après la forteresse de la Bastille ; il le donna à la Convention. Je reproduis cette pièce actuellement au musée de Sèvres.

Sceaux se distingua plus que Paris; sa manufacture avait une très belle fabrication, un émail pur et une pâte fine; les formes et les décors sont élégants et dis-

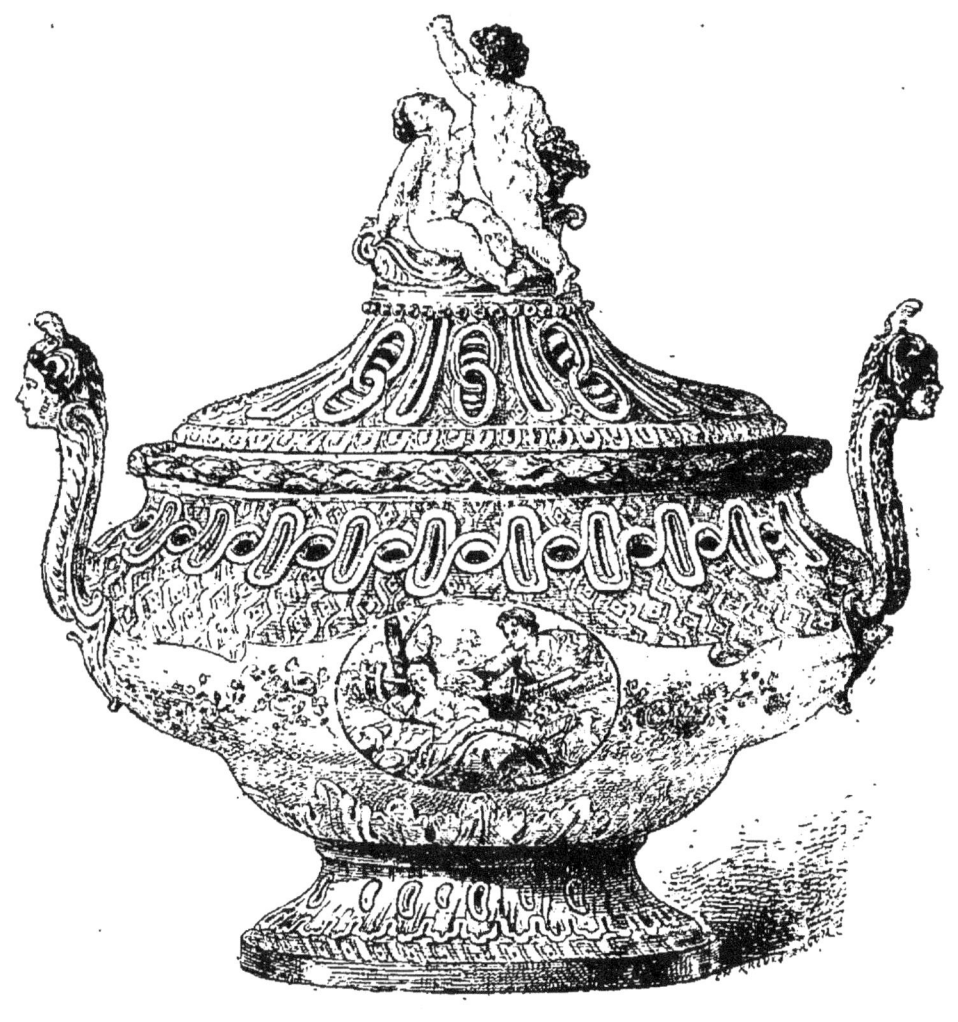

FIG. 90. — SCEAUX.
(Musée de Sèvres.)

tingués, et « on y copie avec exactitude les modèles en peinture des pièces étrangères qui sont dans le cas d'être rassorties », dit un document élogieux du temps, en faisant allusion à la Saxe sans doute. La

fabrique avait été fondée en 1747; six ans après, Jacques Chapelle la dirigea seul; il sut s'attirer la protection de la duchesse du Maine, qui résidait à Sceaux. Julien, peintre décorateur, succéda à Chapelle; Glot, qui avait

FIG. 91. — SCEAUX.

(Musée de Sèvres.)

une charge à la cour, succéda à Julien. En 1795, la fabrication d'art cessa; elle a laissé dans les collections des jardinières, des soupières, des brûle-parfums d'un goût très délicat.

Bourg-la-Reine, fondé vers 1774, imita Strasbourg.

Vincennes ne dura que quatre ans; on y faisait naturellement du Strasbourg, puisqu'un Hannong dirigeait l'usine. Les faïenceries de Sèvres, de Meudon ont eu peu d'importance; Chicanneau, à Saint-Cloud (1692), cherchait à imiter la porcelaine avec une faïence très fine.

Montereau (1775) eut une fabrique conduite par des Anglais, en vue d'une fabrication anglaise.

Orléans eut, en 1753, sa *manufacture royale de terre blanche purifiée;* on y fabriquait des statuettes et des objets dans le goût de Nevers, comme dans d'autres manufactures secondaires du centre de la France, à Chaumont-sur-Loir, dans la Nièvre, à Moulins. A Clermont-Ferrand, au contraire, on préférait le genre de Moustiers; cette usine a été fondée vers 1770.

Limoges eut aussi une faïencerie; mais la découverte du kaolin dans les environs de la ville fit tout abandonner pour la porcelaine.

J'ai fini avec les fabriques françaises; j'en ai passé, mais non des meilleures.

CHAPITRE VI

L'ALLEMAGNE. — LA SUISSE. — LA HOLLANDE
L'ANGLETERRE. — L'ESPAGNE. — LA SUÈDE

L'Allemagne eut, comme tous les autres pays, ses potiers pendant le moyen âge; elle conserve dans ses musées quelques échantillons de ces anciens produits qui dénotent un art avancé; mais là, comme ailleurs, il faut arriver à la Renaissance pour trouver les traces d'une fabrication suivie.

Nuremberg était, au xv^e siècle, déjà une ville importante. Albert Durer en fit la première ville de l'Allemagne: un ambassadeur vénitien disait d'elle en 1548 : « Cette ville a la réputation de se mieux gouverner que toute autre cité allemande, aussi l'appelle-t-on la Venise de l'Allemagne. » Les Hirschvogel sont particulièrement célèbres dans la pléiade d'artistes groupés autour d'Albert Durer. Le chef de la famille, Veit Hirschvogel le vieux (1461-1525), était peintre verrier très distingué et potier; son fils, Veit Hirschvogel le jeune, était peintre verrier, graveur et émailleur; il eut deux fils, Sebald, qui pratiqua également les divers arts

de la décoration, et Augustin, qui s'adonna aux sciences mathématiques: il publia un traité sur la géométrie et

FIG. 92. — NUREMBERG.

la perspective, étudia l'astronomie, dressa une carte des pays qu'il avait parcourus, fut graveur sur pierre et sur verre, peintre verrier et céramiste. Nuremberg comp-

tait d'autres potiers, notamment Hans Nickel, Oswald Rinhart et Hieronymus Reich, que le magistrat envoya en Italie, ou Hirschvogel avait déjà reçu une mission,

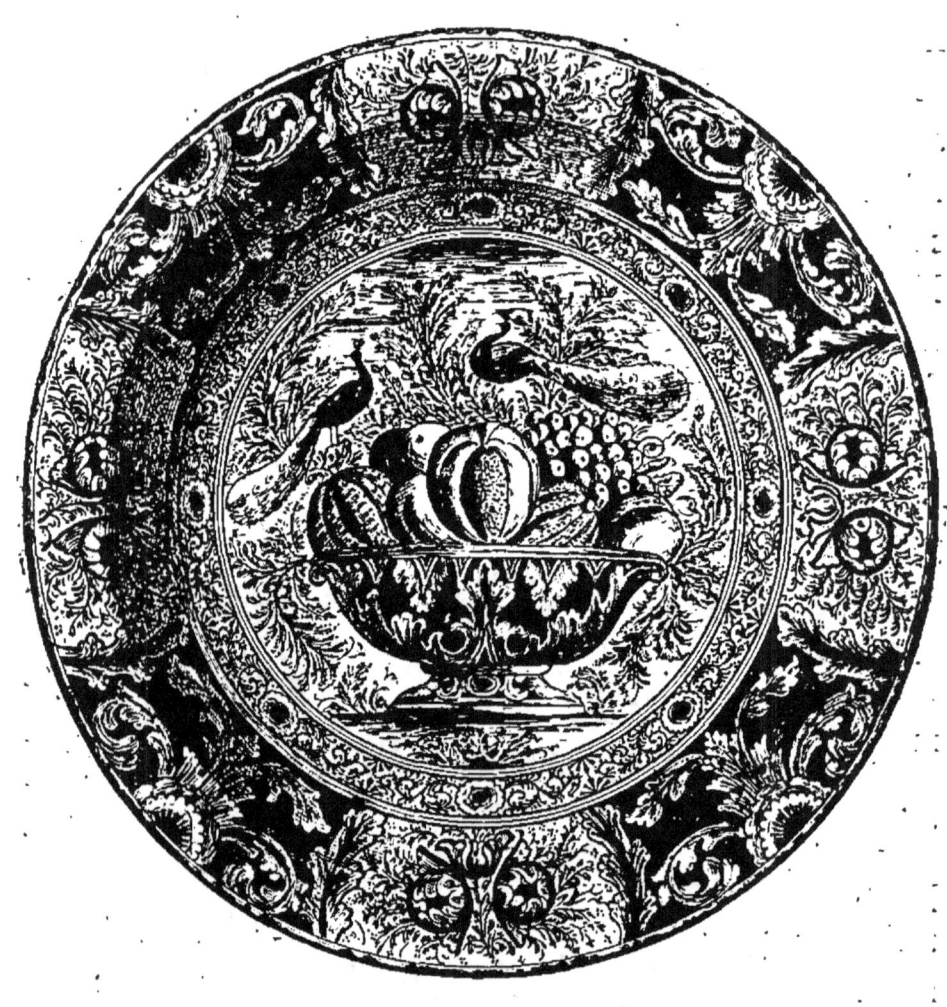

FIG. 93. — NUREMBERG.
(Musée de Sèvres.)

à l'effet de pénétrer les secrets des Vénitiens, et sans doute aussi ceux des fabricants de majoliques. La grande spécialité de Nuremberg sont les poêles en faïence, véritables ouvrages d'art où l'architecte, le sculpteur et

le céramiste trouvaient l'application de leur talent. La fabrication des poêles se répandit dans diverses localités de l'Allemagne, et changea naturellement de caractère selon les lieux et le temps. Les belles formes régulières, le décor à sujets bibliques en relief d'une seule couleur, firent place successivement à des lignes plus souples et même tourmentées, et à des sujets de fantaisie traités en polychromie. Hirschvogel mourut en 1560; c'est le véritable créateur du poêle de faïence de Nuremberg. Les potiers de la ville fabriquaient aussi le service de table et de beaux vases colorés, avec des figures en relief.

Au xviiie siècle, on trouve Anspach qui imite Rouen, Hochst, près de Mayence, dont le décor se rapproche beaucoup de celui de la porcelaine de Saxe, et Frankenthal, fondé par Hannong qui, naturellement, fait du Strasbourg. La ville de Beyreuth produit des vases de fantaisie et des pièces de service; généralement le décor est bleu, et quelquefois il rappelle le style japonais. Nuremberg continue ses travaux; ce sont toujours les poêles, avec les changements que la mode impose, comme, par exemple, la substitution des carreaux unis aux plaques en relief; les céramistes font également des pièces de luxe en camaïeu bleu, avec des figures allégoriques, et des vases inspirés par les porcelaines de la Chine et du Japon.

La Suisse eut aussi ses fabricants de poêles dans le genre de ceux de l'Allemagne. Zurich fabriqua des faïences avec les décors de la porcelaine, mais ce sont surtout les produits de Thoun qui sont connus; la fabrication est ancienne et remonte peut-être à trois

siècles; elle consiste à laisser tomber sur la pièce à décorer un très mince filet de couleur, comme font, si on me permet la comparaison, les pâtissiers qui dessinent des motifs en sucre sur un gâteau. Cette poterie popu-

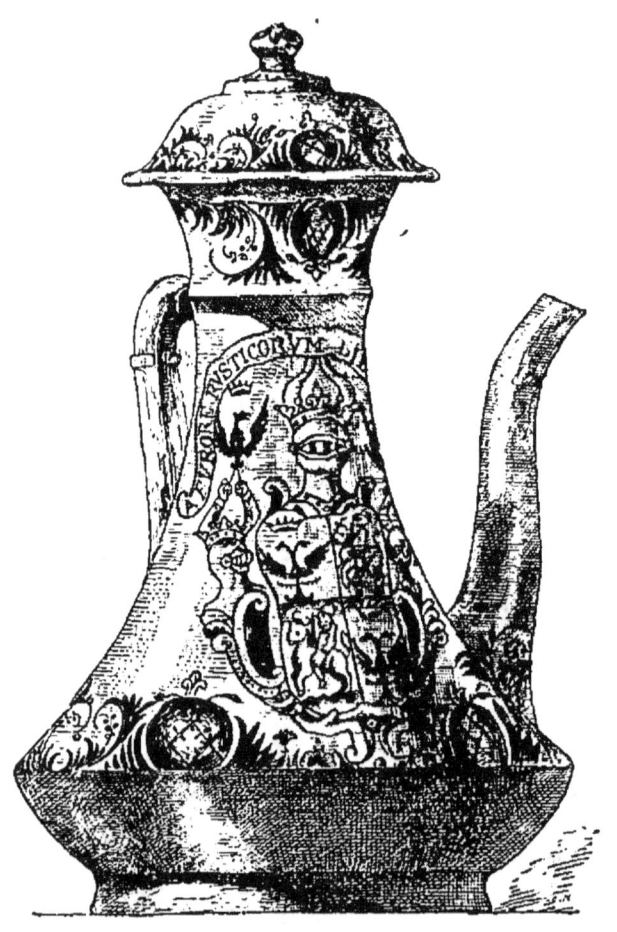

FIG. 94. — ALLEMAGNE XVIII° SIÈCLE.
(Collection Champfleury.).

laire est si fragile; le décor, évidemment, manque de distinction, mais le produit ne me déplaît pas. Chaque pièce, du moins, quel que soit son extrême bon marché, est œuvre originale, et je préfère ces écailles, ces fleurs,

ces ornements, ces figures tracés au hasard d'une main inexpérimentée, aux niaiseries imprimées des faïenceries outillées avec les derniers perfectionnements.

Ce que je vais dire de la faïence de Delft est tiré du livre si complet et si bien fait de M. Henry Havard [1]. Selon cet auteur, les premiers essais sont de la fin du xvi^e siècle, et les premiers produits commercialement fabriqués sont du commencement du siècle suivant. De l'année 1584 à l'année 1800, on a compté sept cent cinquante-neuf faïenciers; ce chiffre indique l'importance exceptionnelle de la fabrication. L'estime dont les produits de Delft jouissaient en France est marquée dans les lettres patentes assurant des privilèges aux fabricants français. A Rouen, Louis Poterat fera « des faïences violettes peintes de blanc et de bleu et d'autres couleurs, à la forme de celle de Hollande ». A Paris, Claude Révérend demanda et obtint de fabriquer et d'importer des faïences de Hollande; Saladin, à Saint-Omer, prétend avoir trouvé « le secret de fabriquer de la faïence aussi belle et aussi bonne que celle de Hollande ». Les céramistes de Lille font des services et des carreaux « à la façon de Hollande ». La fabrication de Delft réunissait donc les deux conditions nécessaires au succès dans les industries d'art : une grande production et une excellente qualité. Je ne pense pas que le régime des privilèges et des corporations soit nécessaire au développement des faïenceries et des autres manufactures;

1. *Histoire de la faïence de Delft,* par Henry Havard. Paris, 1878.

je ne crois pas non plus que la faiblesse relative de certains produits de notre temps puisse être attribuée à la liberté d'action dont jouit le travail; cependant je ne puis méconnaître que la Gilde de Saint-Luc, fondée à

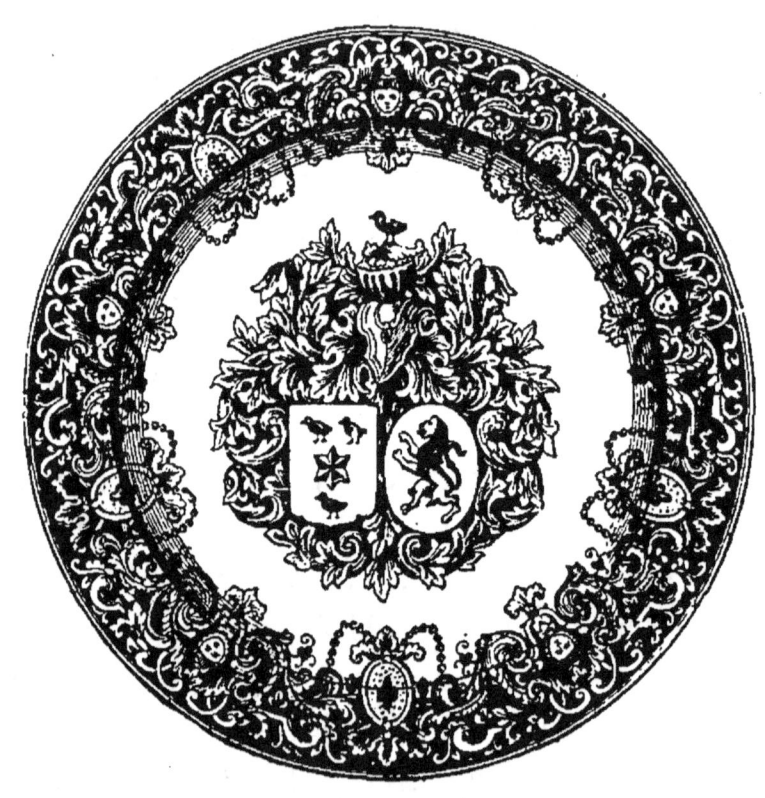

FIG. 95. — DELFT.

(Musée de Cluny.)

Delft le 29 mai 1611, eut des conséquences extrêmement favorables sur le développement de la faïence hollandaise. La corporation comprenait : 1° les peintres de toute espèce; 2° les peintres et graveurs sur verre et les fabricants de vitraux; 3° les faïenciers; 4° les tapissiers; 5° les sculpteurs sur toutes substances; 6° les gainiers; 7° les imprimeurs d'art et les

libraires; 8° les marchands de gravures et de tableaux. La Gilde gouvernait tous ces métiers; l'autorisation était nécessaire pour fabriquer une œuvre, et pour vendre une faïence il fallait être membre de la Gilde. Après six années d'apprentissage, les candidats au titre de maître passaient des examens. Le tourneur était tenu de faire « une aiguière, un saladier comme on en trouve dans le commerce et une salière à pied évidée, tournée dans un seul morceau de terre ». Le peintre devait décorer une demi-douzaine de plats de la plus grande dimension et une grande assiette à fruits entièrement couverte d'ornements. Ceci fait, le tourneur avait à peindre trente petites assiettes, et le peintre avait à tournaser la même quantité d'objets. Je n'insiste pas sur toutes les questions de discipline, de pénalités, de cotisations, de maladies, de secours en cas d'incendie, etc., minutieusement réglées. Il ne faudrait pas croire que les choses allaient toujours à souhait : il y eut de nombreux dissentiments dans le sein de la Gilde, il y eut des grèves d'ouvriers, il y eut des fabriques ailleurs qu'à Delft; mais, prise dans l'ensemble, la corporation fut une très bonne institution pour son époque. Elle disparut pendant la Révolution; on a voulu depuis, mais en vain, la faire revivre : tout cet arsenal de règlements, de privilèges et de prohibitions, n'est plus de notre temps.

Le premier faïencier inscrit sur la liste de la Gilde est Hermann Pietersz, qui paraît avoir commencé ses essais en 1584, mais dont la fabrication suivie ne date que des environs de 1600; autour de lui se groupent quelques autres fabricants, qui ne firent pas for-

tune, semble-t-il, car en 1640 il en restait six ou huit seulement sur les vingt-quatre inscrits à la Gilde depuis 1616. Le caractère général des faïences de cette

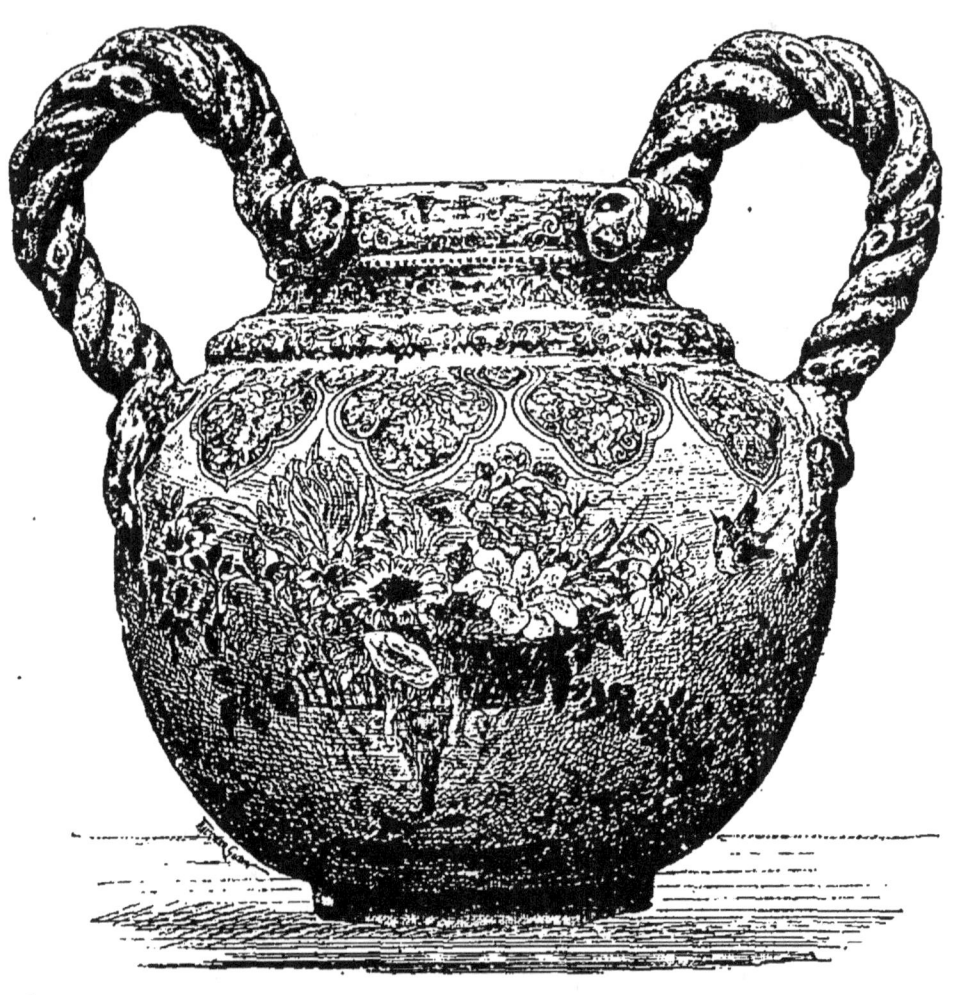

FIG. 96. — DELFT.
(Collection A. Moreau.)

première période peut se résumer ainsi : décoration compliquée à l'excès, motifs dessinés en camaïeu avec quelques traits foncés, polychromie rare sans parti arrêté. Les sujets sont des kermesses, des chocs de

cavalerie, des scènes mythologiques d'après Goltzius.

Dans la seconde moitié du xvii^e siècle, tout change ; la fabrication est très prospère, quoique les objets soient d'un prix élevé. Aelbrecht de Keizer, admis à la Gilde en 1642, se met à imiter la porcelaine du Japon. « Ceux-là mêmes, écrit un Hollandais, qui pouvaient à bon droit se vanter d'avoir les premiers introduit la porcelaine des Indes orientales dans leurs provinces, s'étonnaient de la beauté de l'imitation, et, quoique en possession des plus magnifiques pièces originales, n'hésitaient pas, tant ils les estimaient, à acquérir des copies. » Keizer fut surpassé cependant par son gendre, Adrien Pynacker. Un autre fabricant, Pieter Oosterlaan, resta plus faïencier et plus Hollandais en produisant des paysages et de grands portraits en camaïeu ; Abraham de Kooge, Frederick van Frytom, préfèrent également le camaïeu bleu à la polychromie ; Gerril Pietersz (1675) invente un décor extravagant composé de Chinois et d'éléphants, tous fantastiques. Je ne puis les citer tous, ces céramistes distingués ; il faut nommer cependant Aegestyn Reygens, parce que sa marque a été attribuée par erreur à Révérend, privilégié à Paris en 1664. Voici ce que dit M. Havard de cette affaire :

« Aegestyn Reygens est ce faïencier dont le nom absolument inconnu a fait attribuer à un Français, Claude Révérend, une foule d'ouvrages produits par les *plateebackers* de Delft. Malheureusement pour l'artiste français, le meestersbock de Saint-Luc n'admet pas de discussion. Il est formel : Aegestyn Reygens n'est pas un être de raison. En 1663, il s'établit à Delft,

prit à son service un élève d'Aelbrecht de Keizer, Jan Jansz Culik, déjà en possession du secret de ce beau

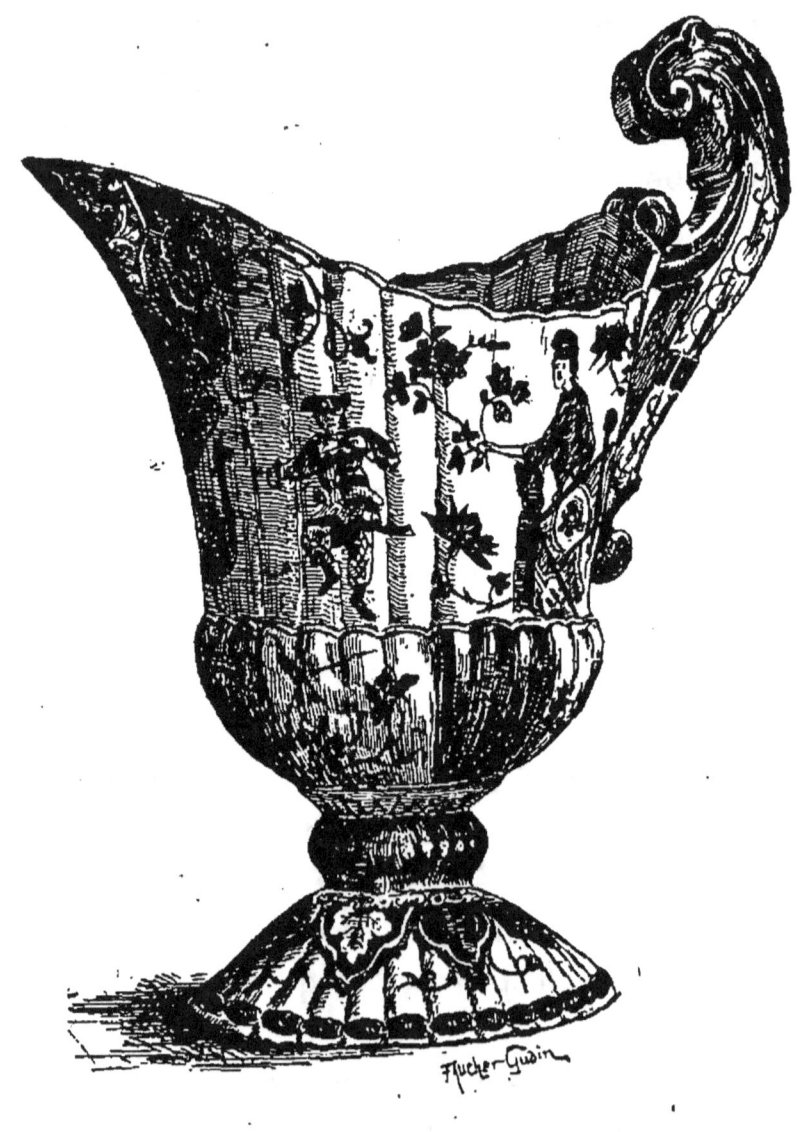

FIG. 97. — DELFT.
(Collection Gasnault.)

rouge qui avait alors tant de succès. Reygens, en outre, était riche ; il fabriqua beaucoup, et c'est à lui qu'il faut reporter la plupart de ces services si remar-

quables, copiés du reste sur ceux des Keizer et des Pynacker, et qui sont marqués :

FIG. 98. — DELFT.
(Musée de Sèvres.)

« Ce qui, malgré la différence des initiales, avait causé cette confusion et fait donner à Claude Révérend la plupart de ces œuvres délicates, ce sont certaines assiettes avec des inscriptions en notre langue. Mais en les examinant bien, ces inscriptions prouvent, au contraire, qu'on a sous les yeux l'œuvre des peintres ignorant absolument le français. Les *u* accentués, les majuscules mal réparties, les césures faites de travers, des mots incomplets ou mal orthographiés : veues pour veuves, tablaeu pour tableau, suffiraient à dénoncer une main étrangère, si la forme de la lettre ne venait révéler un écrivain hollandais. Les Japonais, pour charmer la Hollande, copiaient les dessins de M. Wagenaar; qu'y a-t-il de surprenant que les Hollandais aient expédié

en France des assiettes munies d'inscriptions dans notre langue ? »

Vers la fin du xviie siècle commence l'exploitation commerciale de la faïence de Delft ; on fabrique en grand le service de table, des chauffe-pieds, des chauffe-mains, des dessus de brosses, des carreaux de revêtement, des plaques à paysages et à sujets, des plats à armoiries, des potiches, des porte-bouquets, des aiguières, des bouteilles, des assiettes à musique, etc., etc., et, vers la fin du siècle, des faïences patriotiques. La qualité se ressent de cette abondance de produits ; cependant, quelques céramistes se maintiennent à un niveau élevé : J. Verhaagen continue la tradition du beau camaïeu du siècle précédent, Piet Vizeer préfère la polychromie, Gysbrecht Verhaast excelle dans le même genre, les Dextra poussent vers l'imitation de la porcelaine de Saxe.

Il est évident que le succès de la faïence de Delft est dû en partie au développement du commerce hollandais ; mais, comme le fait remarquer M. Havard, le succès est venu aussi de l'art que les céramistes ont pu mettre dans leur fabrication. Sans doute, les formes ont été souvent prises ailleurs, le décor n'est pas toujours original, mais les pièces sont arrangées avec goût et présentent en général un aspect harmonieux. En somme, si la faïence de Delft ne mérite pas d'être placée au premier rang, elle tient la tête des fabrications secondaires.

D'autres villes de la Hollande, Amsterdam notamment, ouvrent des fabriques. Au xviiie siècle, elles ont pu produire quelques pièces intéressantes, mais l'éclat de Delft les a toutes éclipsées.

La faïence anglaise est généralement du genre nommé faïence fine. L'expression explique mal la chose; elle signifie simplement que la pâte est composée d'argile blanche à grains très fins et de silex broyé; la couverte est plombifère et par conséquent transparente, ou feldspathique, c'est-à-dire faite par un mélange d'argile, de kaolin et de silex. On raconte que l'addition des cailloux est l'effet du hasard [1]. Un chimiste anglais, Parke, dit en effet: « Pendant un voyage à cheval, en 1720, Atsbury eut l'occasion de chercher un remède pour guérir une maladie d'yeux dont sa monture était affligée. Le garçon de l'auberge, ayant calciné un caillou, le broya et souffla la poussière dans les yeux du cheval. Le potier, remarquant la belle blancheur de la poudre, conçut de suite l'idée de l'employer dans son art. »

C'est en Angleterre que fut inventée l'impression sur la faïence et la porcelaine, c'est-à-dire le report sur l'objet à décorer d'une épreuve imprimée avec des matières se fixant par l'action du feu; ce moyen absolument mécanique est favorable à la production à bon marché, mais il détruit toute originalité; pour mon compte, je ne sais aucun gré à John Sadler, l'inventeur du procédé, vers 1750.

Les premières faïenceries anglaises paraissent avoir été fondées à Lambeth. « Il y a plus de deux cents ans passés (1640 à 1646) que des potiers hollandais vinrent s'établir à Lambeth et, peu à peu, une petite colonie se fixa dans ce village pour y fonder à peu près vingt ma-

1. *Histoire des poteries, faïences et porcelaines*, par M. J. Marryat, 1866.

FIG. 99. — ALCORA.

(Collection S. Baron.)

nufactures fabriquant la poterie vernissée et les carreaux pour la consommation de Londres et même l'exploitation dans d'autres contrées. Elles florissaient et employaient beaucoup de mains pour leurs différents travaux nécessités par cette fabrication, jusqu'à la fin du siècle dernier, époque à laquelle les potiers du Staffordshire, par leur activité commerciale et les améliorations diverses qu'ils introduisirent dans leur fabrication, écrasèrent complètement les manufactures de Lambeth; il ne reste actuellement qu'une seule fabrique qui constitue la fabrication de la poterie de Delft, et qui d'ailleurs ne représente qu'une minime portion du commerce de la ville [1]. »

Le plus célèbre céramiste, non seulement du Staffordshire, mais de toute l'Angleterre, John Wedgwood, était d'une famille de potiers. Il créa vers 1759 une poterie couleur de crème faite avec des terres très blanches mêlées de silex et recouverte d'un vernis vitreux brillant; il fit don de quelques échantillons à la reine Charlotte, et par suite la poterie reçut le nom de *Quen's ware*, poterie de la reine. Wedgwood produisit encore divers genres de céramiques dont je n'ai pas à parler ici. D'autres fabriques importantes furent établies à Bradwell, à Liverpool, à Burslem, à Stoke et ailleurs; elles répandirent dans le monde entier leurs produits décorés d'images par voie d'impression. Des artistes distingués furent attachés à ces établissements, et quoique le caractère général des porcelaines anglaises soit resté commercial, il serait intéressant de les étudier

[1]. *Illustrations of arts and manufactures*, par Arthur Aikin. Londres, 1841.

au point de vue de l'art, ce qui a été assez négligé en France jusqu'à présent.

La brillante civilisation des Mores n'a pas eu d'effet sur la céramique espagnole; on peut citer parmi les fabriques indigènes Séville, qui imite Savone, et Talavera de la Reina, qui, paraît-il, a produit des faïences assez intéressantes. La manufacture d'Alcora est plus

FIG. 100. — ALCORA.
(Collection Darcel.)

connue; son propriétaire, le comte d'Aranda, fit, dans la seconde moitié du xviiie siècle, venir de Moustiers le faïencier Oléry, de sorte qu'à Alcora on fit du Moustiers, et qu'à Moustiers, au retour d'Oléry, on fit peut-être des ouvrages polychromes dans le goût espagnol.

En Suède, la fabrique de Rostrand, fondée vers 1725, travaille d'abord dans le genre de Delft, puis dans celui de Nevers et de Strasbourg ; la manufacture de Marieberg, créée en 1750, suit les traces de Rostrand.

FIG. 101 — QUIMPER.
(Musée de Sèvres.)

DEUXIÈME PARTIE

LA FABRICATION

CHAPITRE PREMIER

MATIÈRES PREMIÈRES FORMANT LES PATES

LES ARGILES

L'ÉLÉMENT principal de la céramique est sans contredit l'argile, car avec l'argile seule on peut faire de la poterie.

Ses propriétés varient selon les matières qui entrent dans sa constitution.

La variété des argiles est très grande, mais la plasticité est une propriété commune à toutes les espèces. Quand on pétrit une argile avec de l'eau, elle devient maléable et plus ou moins plastique et liante; on peut alors façonner une forme qui durcit par l'exposition à l'air, et surtout lorsqu'on la soumet au feu à une température élevée.

Par la cuisson, l'argile change de nature, elle ne se

laisse plus délayer dans l'eau, elle perd sa plasticité et devient ce qu'on appelle une terre cuite.

Certaines argiles très plastiques deviennent très dures quand elles sont desséchées ; d'autres moins plastiques deviennent très friables et s'égrènent sous la pression des doigts.

Il y a des argiles réfractaires qui résistent à de très hautes températures ; d'autres se ramollissent à un grand feu ou se fondent en une masse vitreuse.

Toutes les argiles prennent un retrait au séchage ou à la cuisson ; ce retrait est variable, et il peut arriver à 20 pour 100 du volume. Il est donc très important que le fabricant fasse dans les argiles un choix judicieux, selon l'usage qu'il veut en tirer.

Les argiles sont diversement colorées.

Les unes sont rouge brun, d'autres grisâtres, d'autres jaunâtres. Les plus pures sont celles qui se rapprochent davantage du blanc. Les argiles colorées sont les plus communes ; elles forment, dans un grand nombre de localités, des couches épaisses et même des montagnes entières ; on les emploie généralement pour les briques, les tuiles et les poteries communes.

L'argile tient son origine de la décomposition de certains minéraux ; elle est essentiellement formée d'eau, de silice et d'alumine. De la réunion de ces divers éléments résulte la plasticité. Les argiles les plus plastiques sont celles qui contiennent le plus d'alumine ; elles sont quelquefois notablement mélangées de carbonate de chaux, de magnésie, de silex et d'oxyde de fer en petites proportions. On les distingue en argiles plastiques ou terres à poterie, en argiles smétiques ou

terres onctueuses, en marnes ou argiles calcaires.

Je ne donnerai point ici la classification complète des argiles ; cela me mènerait trop loin. C'est de l'argile blanche et des terres calcaires que je vais m'occuper

FIG. 102. — DECK.

spécialement, comme rentrant plus particulièrement dans le cadre de mon étude.

Toutes les argiles sont mélangées de matières étrangères, généralement disséminées sous forme de sables plus ou moins fins qu'il est quelquefois important d'éliminer. Dans ce cas, un délayage de la terre dans de

l'eau et un décantage suffisent. Les parties grossières tombent au fond, tandis que les autres restent beaucoup plus longtemps en suspension; la masse tenue ainsi en suspension contient les propriétés essentielles de l'argile.

L'argile blanche renferme peu de matières étrangères, quelquefois une petite quantité de craie, peu ou point de magnésie, et presque pas d'oxyde de fer. Quand les argiles sont pures de tout mélange étranger, elles restent blanches à la température la plus élevée des fours.

Le lavage est une opération très coûteuse; aussi pour la fabrication des briques et des tuiles, etc., se contente-t-on ordinairement de détremper les argiles avec de l'eau; on les passe par des malaxeurs avec un mélange de sable ou de mâche-fer, suivant le cas, et la terre est propre à être employée. Dans des fabrications plus soignées, on passe les argiles en travers de deux cylindres qui écrasent les matières grossières, telles que pierres à chaux ou autres qui pourraient y être mêlées. Cependant pour les faïences, même les plus communes, on est dans l'usage de passer la terre trempée à travers le tamis, pour séparer les matières qui ne peuvent se diviser par le lavage.

Après que cette argile s'est déposée au fond de l'eau, on décante le liquide, on le laisse s'épaissir suffisamment et on le corroie ensuite avec soin avant de le mettre en œuvre.

La même opération se fait pour la terre blanche, mais avec plus de précision. On la délaye dans beaucoup plus d'eau, on laisse déposer les parties sableuses

dans le fond, on décante et on n'emploie que l'argile tenue longtemps en suspension ; on la laisse se raffermir dans de grands bassins ou dans des cuves. Les parties

FIG. 103. — DECK.

sableuses sont quelquefois conservées pour être broyées et mélangées suivant leurs propriétés spéciales, soit à la même pâte, soit à d'autres.

Le délayage dans l'eau ne s'opère pas facilement, surtout pour les argiles plastiques. On commence par sécher la terre, puis on la réduit en poudre grossière et on la répand d'une façon égale dans l'eau pour la laisser détremper; au bout d'un certain temps on la remue, simplement à bras d'homme, à l'aide d'un râble ou d'une spatule; on recueille les eaux de décantation, on les passe à travers un tamis fin quand elles contiennent des matières organiques, on les abandonne ensuite à un repos prolongé suffisant pour que la matière en suspension se dépose.

Quand on veut opérer en grand, on se sert de machines mues par la vapeur et appropriées à cet effet. Je renvoie pour les détails aux ouvrages spéciaux

LA SILICE

Comme l'argile, la silice est l'une des bases principales de la céramique; elle existe dans la nature à l'état pur et à l'état mélangé. La silice est, après l'oxygène, la substance la plus répandue dans la croûte terrestre; elle est l'acide de tous les silicates, et c'est pour cela qu'on lui donne le nom d'acide silicique.

Sauf le diamant et les dérivés du corindon, la silice est la base principale de toutes les pierres précieuses. La silice joue un des plus grands rôles dans la céramique, car on peut constater que les plus belles pièces sont celles qui contiennent le plus de silice. La porcelaine de Chine en a plus que la nôtre, puis je citerai la céramique égyptienne, persane, et surtout la pâte tendre de Sèvres, qui en renferme plus que la porcelaine dure de la même manufacture.

Fig. 104. — DECK. — (Figure par M. R. Collin.)
(Collection Bouilhet.)

FIG. 105. — DECK.

CHAPITRE II

ÉLÉMENTS QUI COMPOSENT LES GLAÇURES

Nous appelons *glaçures*, c'est le mot générique, toutes les matières vitreuses employées dans la céramique, et qui sont fixées par le feu. Elles ont pour but de préserver d'infiltrations la terre qui est poreuse, en un mot de la rendre imperméable aux liquides.

Elles ont encore pour objet de donner un brillant aux poteries, en laissant voir la couleur et en rehaussant l'éclat de la pâte qui est blanche ou bien d'une couleur agréable.

Les glaçures servent aussi à cacher ou à changer la couleur des poteries dont la pâte est d'un ton incertain et sale; elles sont alors opaques ou colorées. On les emploie également à la décoration, soit pour servir de fond à la peinture, soit pour recouvrir celle-ci.

La nature de la glaçure se manifeste par un aspect vitreux ou opaque.

On l'a nommée : vernis, émail opaque, émail transparent, couverte.

Le vernis est un enduit transparent; il fond à une température basse et est généralement plombeux.

pâte et peut ainsi en changer la structure moléculaire et produire par cela un biscuit plus lâche et moins serré.

LA CHAUX

La chaux entre assez souvent dans la composition des pâtes céramiques.

Infusible lorsqu'elle est pure, elle est très fusible combinée avec la silice, l'alumine, ou des silicates alcalins; alors elle devient d'une grande ressource pour les glaçures céramiques à haute température.

On trouve la chaux à l'état de carbonate, qui est la craie, et à l'état cristallisé, qui est le marbre blanc; le carbonate de chaux (blanc de Meudon) est introduit directement dans les pâtes, mais il se trouve fréquemment combiné avec de l'argile, et c'est sous cette forme de marne qu'il est le plus souvent employé par les céramistes.

Et puisque je parle de marnes, j'ajoute qu'elles sont non seulement calcaires, mais argileuses ou limoneuses, et que toutes sont employées dans les poteries selon les circonstances.

La silice apparaît sous des formes diverses ; l une d'elles, le quartz ou cristal de roche, est une silice cristallisée ; c'est la plus pure. Il se présente souvent souillé par des terres ferrugineuses logées dans les cavités ; les impuretés viennent au jour principalement après la calcination. On le trouve ainsi dans le lit du Rhin, mais il ne faut user de ces cailloux roulés qu'après vérification.

Le silex, vulgairement appelé pierre à fusil, est une silice moins pure ; il se rencontre dans la craie, disséminé en rognons. Sa couleur est d'un blanc grisâtre, d'un jaune clair ou d'un noir tirant sur le bleu ; cette dernière couleur est la plus recherchée, comme étant la plus pure. Le silex est en masses considérables à Saint-Valery-en-Caux, où les eaux de la mer le dégagent de son enveloppe crayeuse ; les Anglais et les Allemands viennent le chercher en bateaux.

Le sable est rarement pur ; il contient souvent ces traces de chaux, de fer, de mica ; fréquemment aussi, il est accompagné d'argile. Beaucoup de ces impuretés disparaissent par le lavage. Le sable feldspathique est plus fusible que les autres parce qu'il contient de l'alcali ; le sable calcaire est peu employé.

Il convient de se servir de ces matières avec discernement. Le sable de Nevers sera choisi pour l'émail stannifère, parce qu'il contient des parties feldspathiques. Le silex sera dans les pièces céramiques préféré au sable en général, et voici pourquoi. Pour rendre le silex plus fragmentable, on est obligé de le calciner, tandis que le sable est employé à l'état naturel ; or le sable augmente de volume pendant la cuisson de la

L'émail opaque est un enduit ordinairement stannifère.

L'émail transparent est un enduit transparent coloré; il peut être alcalin ou plombeux.

La couverte est un enduit terreux ou alcalin, toujours transparent; il fond à une température élevée.

Toutes ces matières sont vitrifiables et viennent de combinaisons de silice et de fondants.

Il faut que les glaçures puissent s'étendre complètement sur les pièces, de manière à ne laisser aucune partie qui puisse permettre aux liquides de s'introduire dans la pâte.

Cette condition exige une certaine affinité entre la nature de l'enduit vitreux et celle de la pâte.

Tous les produits céramiques peuvent être recouverts par des couleurs ou des glaçures vitrifiables. Lorsqu'il s'agit de colorer dans une certaine nuance, il faut tenir compte de la température de la glaçure et de la pâte; mais pour rendre imperméable une terre poreuse sans se préoccuper de la coloration, la chose est plus facile.

Je vais faire connaître les propriétés des produits qui entrent dans la constitution des glaçures et de leurs colorations.

Les matières employées dans la composition des fondants sont :

1º Le sable ou quartz ;
2º Le feldspath ;
3º Le borax et l'acide borique ;
4º Le nitre ;
5º Le carbonate de potasse ;

6° Le carbonate de soude ;
7° Le minium et la litharge ;
8° L'oxyde de bismuth ;
9° Le gypse et le carbonate de chaux ;
10° Le sel marin ;
11° Le spath fluor ;
12° L'oxyde d'étain.

SABLE OU QUARTZ

Le sable blanc est de toutes les matières siliceuses la plus convenable, parce qu'il n'a besoin d'aucune préparation pour être employé. Le quartz, les cailloux roulés et le silex doivent être calcinés et broyés pour entrer dans la fabrication.

Malgré le peu de différence de la composition chimique de ces matières, les propriétés de chacune d'elles diffèrent quelquefois beaucoup les unes des autres.

Ainsi le sable de Fontainebleau ne saurait remplacer ni celui d'Étampes ni celui d'Aumont près Creil ; qui sont spécialement employés pour les émaux stannifères. Il ne saurait remplacer non plus le silex qui entre dans la composition des pâtes céramiques.

Il sert spécialement à la fabrication des verres et de quelques glaçures de poteries. Le silex et le sable de Nevers sont plus fusibles que le sable de Fontainebleau.

FELDSPATH

Le feldspath entre spécialement dans la composition des couvertes de porcelaines dures et dans celles

des vernis des cailloutages anglais et des produits connus sous le nom de faïences fines.

BORAX ET ACIDE BORIQUE

L'introduction de ces matières dans la composition des glaçures a été un grand progrès pour la fabrication des faïences fines; elles ont rendu la glaçure plus dure et plus brillante. Elles sont également la partie constituante des vernis des poteries alumineuses.

Le borax se compose d'acide borique et de soude, et d'eau pour la moitié à peu près; il se présente en cristaux prismatiques. Soumis à la chaleur, il se fond dans son eau de cristallisation, se boursouffle en une masse blanche qui tombe facilement en poussière; en poussant la chaleur au rouge, la masse fond en une matière vitreuse, incolore et dure, qui est le verre de borax.

A une plus haute température, le borax dissout les oxydes métalliques et les transforme en verres transparents et colorés.

NITRE

Le nitre est une combinaison d'acide nitrique et de potasse. C'est un oxydant énergique dont on tire parti dans les compositions des frittes pour les débarrasser des matières végétales. Il est introduit dans de certains émaux dont il vivifie quelques nuances.

CARBONATE DE POTASSE ET CARBONATE DE SOUDE

La potasse et la soude jouent un rôle important

dans la composition des glaçures. Elles ne peuvent seules, en combinaison avec la silice, former un fon-

FIG. 106. — DECK.
(Par M. Anker.)

dant de bonne composition, car il serait trop facilement attaquable par l'humidité de l'air qui le décom-

poserait; mais combiné avec l'oxyde de plomb, avec la chaux ou la baryte, ce fondant constitue un élément précieux pour les couvertes et les émaux alcalins.

Ces alcalis ont la propriété de dissoudre entièrement les oxydes métalliques, et de communiquer aux émaux une pureté et une transparence que ne possède aucun autre fondant.

MINIUM ET LITHARGE

L'oxyde de plomb est introduit sous forme de céruse, de minium ou de litharge dans la composition des glaçures. Cet oxyde, mélangé à une petite quantité de silice, fond à une très faible température, et le résultat ne se dissout pas dans l'eau.

Comme le minium et la litharge sont insolubles dans l'eau, il n'est pas toujours nécessaire de faire fondre préalablement les compositions des glaçures.

Cependant, pour la santé des ouvriers, il est préférable de le faire, car frittée avec ses autres éléments, la poussière de cette glaçure n'est plus aussi dangereuse à respirer.

OXYDE DE BISMUTH

Il se comporte comme l'oxyde de plomb, mais comme silicate, il est encore plus fusible que cet oxyde.

GYPSE ET CARBONATE DE CHAUX

Le gypse et le carbonate de chaux fondent avec la silice à une très haute température; mais en combinaison avec des fondants plus fusibles, comme le borax,

FIG. 107. — DECK.

Par M. Anker.

ils forment des glaçures qui fondent à des températures moins élevées. Ces matières sont principalement employées pour les cailloutages et les grès cérames.

SEL MARIN

Le sel marin sert spécialement à la préparation des émaux stannifères.

Il est également usité pour le salage des grès fins et communs, auxquels il communique un brillant sans empâter les détails d'ornementation, ce que l'on ne saurait obtenir autrement.

Le sel marin a la propriété de dissoudre toutes les impuretés qui peuvent se trouver dans l'émail.

SPATH FLUOR

Le spath fluor est d'une fusibilité remarquable pour les poteries cuites à haute température. Il est d'un usage assez étendu dans quelques parties de l'Allemagne.

OXYDE D'ÉTAIN

L'oxyde d'étain est spécialement employé dans la fabrication de l'émail stannifère. Il forme un oxyde blanc qui ne se dissout pas dans les matières vitreuses; il reste en suspension et par conséquent les rend opaques, et forme ainsi ce que l'on appelle l'émail blanc. La calcination de l'étain se fait dans ce cas toujours avec le plomb, dans un four à réverbère.

CHAPITRE III.

MATIÈRES COLORANTES DES GLAÇURES

C'est avec les éléments de la nomenclature suivante qu'il s'agit de constituer une palette, tant pour les couleurs pour peindre que pour les émaux colorés.

Les couleurs que l'on peut obtenir avec les éléments que j'indique suffiront aux artistes pour créer les plus belles peintures et les émaux les plus variés.

Ces matières sont :

MATIÈRES COLORANTES
(Oxydes simples.)

1° L'oxyde de chrome ;
2° L'oxyde de fer ;
3° L'oxyde d'urane ;
4° L'oxyde de manganèse ;
5° L'oxyde de zinc ;
6° L'oxyde de cobalt ;
7° L'oxyde d'antimoine ;
8° Les oxydes de cuivre ;
9° L'oxyde d'étain ;
10° L'oxyde d'iridium.

MATIÈRES COLORANTES

(Oxydes salifiés ou mêlés de matières terreuses.)

11° Le chromate de fer;
12° Le chromate de baryte;
13° Le chromate de plomb;
14° Le chlorure d'argent;
15° Le pourpre de cassius;
16° La terre d'ombre;
17° La terre de Sienne;
18° Les ocres rouges et jaunes.

OXIDE DE CHROME

Cet oxyde est très puissant de coloration; il fournit, outre le vert qui est sa couleur prédominante, des couleurs de nuances très variées, telles que : le jaune, l'orangé, le rouge, le rose (pinck).

Combiné avec d'autres corps, l'oxyde de chrome produit encore une foule de couleurs, comme le bleu verdâtre, le noir, le brun, etc. Il est surtout employé dans les couleurs de grand feu, car il supporte la plus haute température usitée dans la céramique.

Malgré ses nombreuses colorations, il sert peu aux glaçures alcalines, parce qu'il produit un effet peu harmonieux.

L'oxyde de chrome n'était pas connu jadis; il n'a, par conséquent, pu être employé dans la céramique ancienne. Les Chinois et les Japonais commencent seulement à en faire usage.

Grâce à sa résistance à toutes les températures, il est

très employé; il a beaucoup remplacé le cuivre pour les verts; il fournit un rouge et un pourpre dont, à mon sens, on use avec excès, car ses tons, en général, ne

FIG. 108 — DECK.
(Par M. Ehrmann.)

sont pas d'une franchise et d'une harmonie qu'on aime à trouver dans la céramique.

Espérons que les progrès de la chimie sauront encore arracher d'autres secrets à ce métal.

OXYDE DE FER

L'oxyde de fer joue un très important rôle dans les colorants. Seul il produit une très grande quantité de couleurs pour la palette de la peinture sur émail cuit et à basse température, soit du rouge, du brun, du violâtre, du rouge carminé, du rouge laqueux; en mélange avec d'autres oxydes, il fournit encore une foule d'autres couleurs.

Dans les glaçures alcalines, le fer colore en vert et en vert bleu; dans les glaçures plombeuses, il colore en jaune et en brun.

Le fer se présente encore dans beaucoup de combinaisons terreuses, comme l'ocre jaune, le bol d'Arménie; combiné avec de la silice et de l'alumine, on le trouve à Thiviers sous la forme d'une pierre jaune, qui produit à la cuisson un beau rouge solide. Il servait beaucoup pour les décors des anciennes faïences stannifères, et il est redevenu d'un grand emploi dans la décoration des faïences modernes.

OXYDE D'URANE

Cet oxyde est peu colorant dans des glaçures alcalines; il produit un jaune pâle. Dans les glaçures plombeuses, il donne un jaune foncé jusqu'à l'orangé. Il est surtout employé dans la peinture sur porcelaine.

FIG. 109. — DECK
(Statuette d'après M. Reiber.)

OXYDE DE MANGANÈSE

Cet oxyde, d'une puissante coloration, communique aux glaçures alcalines un beau violet rougeâtre et bleuâtre; aux glaçures plombeuses, il donne un violet brunâtre.

Le ton franc qu'il donne aux glaçures le fait employer dans un grand nombre de cas, surtout dans les poteries grossières, qu'il colore en brun lorsqu'il se trouve en mélange avec l'oxyde de fer. Il offre une grande ressource pour les noirs.

OXYDE DE ZINC

Cet oxyde par lui-même ne produit aucune couleur, mais, combiné avec d'autres oxydes, il est d'une ressource précieuse pour différentes nuances.

L'oxyde de zinc entre dans la composition des verts, des jaunes, des bruns jaunes et des bleus.

OXYDE DE COBALT

L'oxyde de cobalt est certainement une des matières colorantes les plus anciennes et les plus répandues.

Sa belle couleur bleue persiste à la plus haute température des fours à porcelaine; sa coloration est si puissante que la moindre trace suffit pour colorer des flux vitreux. Mais c'est aussi de tous les oxydes celui qui offre le moins de ressources pour les colorations En effet, il ne fournit, entre le bleu le plus foncé et le plus clair, que des tons nuancés dans des limites assez étroites.

En combinaison avec l'oxyde de zinc et l'alumine,

FIG. 110. — DECR.
(Par M. R. Collin.)

il donne des bleus clairs, opaques, comme l'outremer, le lapis-lazuli et le bleu de ciel. Malgré tout cela, le bleu

de cobalt a été d'un immense emploi, et c'est la couleur la plus répandue dans la décoration de la céramique ancienne et moderne.

L'oxyde de cobalt a le très grand avantage de s'accorder à tous les feux, depuis le plus violent jusqu'au plus faible.

Il se combine et s'harmonise aux fondants de toutes les natures. Il est applicable à toutes les matières céramiques, et sa couleur bleue est une des plus belles et des plus solides de notre palette.

Les Égyptiens et les Assyriens l'ont employé dès la plus haute antiquité; les Persans, les Chinois et les Japonais ont fait des décorations charmantes rien qu'avec du bleu; c'est peut-être la couleur la plus propre à être employée seule pour la décoration.

Les porcelaines tendres et dures, les grès ont tous emprunté au cobalt leurs riches et brillantes couleurs.

OXYDE D'ANTIMOINE

Comme l'oxyde de zinc, l'antimoine seul ne produit aucune coloration ; ce n'est qu'en combinaison avec l'oxyde de plomb qu'il donne une coloration jaune opaque. Mélangé en des proportions convenables à l'oxyde de zinc et de fer, il fait de très beaux jaunes de différentes nuances.

OXYDE DE CUIVRE

L'oxyde de cuivre est certainement l'oxyde le plus riche en colorations et des plus belles. En effet, il pro-

duit du vert, du bleu, du pourpre, du rouge et dans de certaines conditions un jaune orangé des plus beaux, et tout cela encore avec des tons les plus variés.

Connu dès la plus haute antiquité, les Égyptiens, les Arabes s'en sont servis pour obtenir des glaçures bleues et vertes; les Chinois et les Persans pour obtenir les mêmes tons, en même temps que les rouges et les pourpres.

Aujourd'hui son usage est à peu près délaissé dans une partie de l'industrie céramique; il est remplacé par l'oxyde de chrome, auquel on tâche, au moyen de combinaisons diverses, de faire prendre le ton riche naturel au cuivre; mais on ne réussit que médiocrement.

Il est vrai que le cuivre n'est pas non plus comme le cobalt accessible à toutes les températures, ni à la nature de tous les fondants auxquels il faudrait le combiner pour produire les tons de son état normal.

Cependant les céramistes qui désirent s'inspirer de l'Orient ont de nouveau rendu hommage à son éclat et à sa splendeur. M. Lauth, ancien administrateur de la manufacture nationale, qui s'est occupé avec tant de compétence et d'ardeur de sa mission, lui a fait une place d'honneur dans la palette de la nouvelle porcelaine de Sèvres.

OXYDE D'ÉTAIN

Comme nous l'avons déjà dit, cet oxyde communique aux flux vitreux une grande opacité qui constitue l'émail blanc.

OXYDE D'IRIDIUM

Cet oxyde ne donne que des gris et des noirs, mais il résiste aux plus hautes températures.

CHROMATE DE FER

Le chromate de fer produit une belle coloration brune qui supporte une très haute température.

CHROMATES DE BARYTE ET DE PLOMB

Ces oxydes, ainsi que tous les autres oxydes saliiés ou mêlés de matières terreuses, n'offrent pour nous aucun intérêt; nous ne les citons que pour mémoire.

CHAPITRE IV

CONSTITUTION DES PATES ET GLAÇURES

Je vais examiner comment, dans les compositions des glaçures, il faut subordonner la nature de la pâte à celle de la glaçure et réciproquement, suivant les genres de décorations que l'on se propose.

Les glaçures doivent toujours être établies au degré de fusibilité de la plus haute température que pourront supporter les couleurs à employer sans s'altérer et aussi sans que la couverte ou émail coule dans le bas de la pièce.

La fusibilité des glaçures dépend de la quantité des bases fusibles par rapport à la silice. La silice par elle-même est infusible ; elle acquiert la fusibilité par son mélange avec un fondant, et la composition sera d'autant plus belle et meilleure que la silice y prédominera.

Parmi les oxydes métalliques qui jouissent par rapport à la silice de la propriété fusible la plus énergique, se placent en première ligne, l'oxyde de plomb ; l'oxyde de cuivre le suit de près ; puis viennent : les oxydes de manganèse, de cobalt, de fer, d'urane, de chrome et de nickel.

Comme tous les émaux appliqués sur une même pièce doivent fondre à un feu unique, il sera nécessaire de leur donner un égal degré de fusibilité.

On consultera avec fruit le travail de Salvétat dans son ouvrage, *Leçons de céramique*, page 420, Ier volume[1], sur la fusibilité des silicates et des borates alcalins, terreux et métalliques.

Le nombre comme l'espèce des fondants a une influence sur la fusibilité des silicates. Ainsi, comme dit Salvétat : « Les deux alcalis potasse et soude mêlés ensemble sont plus fondants à l'égard de la silice que l'un et l'autre employé seul. On utilise cette propriété pour obtenir des composés fusibles, sans être obligé d'exagérer la proportion des alcalis, ce qui rendrait le verre plus altérable. »

Ainsi donc la silice forme avec différentes bases des composés d'une fusibilité très variée, suivant que ces silicates sont simples ou multiples.

La première condition pour préparer une glaçure est de bien en connaître les propriétés, car la fabrication diffère selon le but. On sait que les corps se dilatent à des degrés différents par la chaleur et qu'ils reprennent leur état primitif par le refroidissement. Tant que la dilatation n'agit que sur un corps isolé, il n'y a pas altération; mais lorsque deux corps doivent être combinés de façon à n'en faire qu'un, il est essentiel, pour que le résultat soit satisfaisant, que leur dilatation particulière soit la même; si elle est différente, il y aura contraction, et la partie plus faible cédera à la partie plus forte.

1. Salvetat (A.), *Leçons de céramique.* Paris, 1857.

C'est l'action de ce principe qui cause, soit la tres-

FIG. 111. — DECK.

(Par M. Ranvier.)

saillure ou la gerçure, soit l'écaillage. Il y a là pour le

fabricant de sérieuses difficultés à vaincre, surtout lorsque la décoration exige des glaçures qui gercent facilement, mais qui, en revanche, donnent les couleurs cherchées.

Si la glaçure se rétrécit plus que la pâte, il y a tressaillure, et par suite pénétration des liquides. En calculant l'épaisseur et la quantité de ces fissures sur un espace donné, on aurait la mesure du rétrécissement sur la même surface, et on pourrait tirer cette conclusion que plus les mailles sont abondantes, moins l'accord est parfait.

Si la pâte éprouve une dilatation plus grande que la glaçure pour se rétrécir davantage au refroidissement, il y a écaillage, c'est-à-dire que la glaçure se détache de la terre; le fait se produit surtout sur les bords, les angles ou dans les courbures accentuées.

Lorsqu'il y a excès dans la contraction, et j'ai fait mes expériences à dessein avec excès, il arrive au défournement que des éclats de glaçure se projettent en tout sens, avec un pétillement qui ne cesse que lorsque la pièce est entièrement détruite.

Voilà donc le mal signalé; je vais maintenant indiquer le remède; mais d'abord il faut parler de la fusibilité, de la contraction et de la dilatation.

Dans le sens absolu du mot, l'infusibilité n'existe pas, mais nous admettons cependant l'expression pour tout corps qui résiste sans altération à la température d'environ 1,800 degrés centigrades. Deux corps infusibles séparément peuvent être fusibles quand ils sont réunis; en ce cas, le corps qui joue le rôle de fondant est celui qui entre dans la composition en plus petite

FIG. 112. — DECK (d'après M. Reiber).

quantité; ainsi certaines argiles infusibles prennent une fusibilité liquide lorsqu'on les mélange avec de la chaux qui, pure, est également infusible, et, dans l'espèce, la chaux est le fondant de l'argile comme elle le sera aussi pour la silice.

Les silicates alcalins sont des fondants énergiques, mais ils sont aussi de tous les silicates ceux dont la contraction est la plus forte, depuis l'état fluide jusqu'au refroidissement.

Les silicates d'oxyde de plomb sont également très fusibles et ils offrent une contraction moindre que les silicates alcalins; il en est de même pour les borates que l'on emploie surtout pour les terres alumineuses.

La contraction est également moindre dans les silicates et les borates métalliques.

L'oxyde de cuivre fait exception, et on remarque qu'en ajoutant une petite quantité de cette matière à une glaçure sans défaut, il se produit souvent des craquelures; c'est pour ce motif que la couleur turquoise est si difficile à obtenir.

Voyons maintenant la contraction et la dilatation des corps qui forment les pâtes.

Le silex, ou quartz, possède une dilatabilité considérable et l'emporte en ceci sur toutes les autres matières. La porosité diminue la dilatation; par conséquent, plus le silex est fin, plus il se dilate.

Quand on ajoute de la terre, on diminue la dilatabilité.

Les frittes alcalines, ainsi que la chaux, exercent aussi une grande puissance sur la dilatabilité de la

pâte, et sont d'une grande ressource pour ramener l'équilibre entre l'émail et la terre.

Les glaçures minces sont moins sujettes à gercer que les autres, parce qu'elles peuvent absorber pendant la cuisson la silice ou l'alumine qui leur font défaut.

En donnant ce détail, je n'entends pas dire qu'il faille employer de préférence les glaçures minces; au contraire, il est d'une bonne fabrication d'employer toutes les glaçures, épaisses ou minces; je suis arrivé, dans mes essais, à faire des glaçures de cinq millimètres d'épaisseur sans provoquer de tressaillures.

Je vais examiner comment on peut ramener l'équilibre entre une glaçure composée de sable, minium, potasse et soude, et une pâte de terre blanche, carbonate de chaux, silex et fritte.

Les tressaillures peuvent être évitées par les moyens suivants :

1º Diminuer les matières plastiques dans la pâte;

2º Augmenter la proportion de silex;

3º Augmenter la chaux si la pâte doit être plus calcaire;

4º Augmenter la fritte si on veut avoir la pâte plus alcaline;

5º Broyer plus fin le silex.

On devra user de ces moyens avec mesure, selon qu'on voudra une pâte plus ou moins serrée ou plus ou moins sonore. Avec la silice, la pâte sera moins serrée, mais l'émail deviendra plus onctueux; la fritte donne la vibration; la chaux rend la pâte sonore, mais cassante.

L'écaillage n'aura pas lieu si on observe les prescriptions que voici :

1° Augmenter les matières plastiques de la pâte ;
2° Diminuer la proportion de silex ;
3° Diminuer la chaux ou la fritte ;
4° Employer du silex un peu plus gros.

Les qualités et les défauts des corps constitutifs des glaçures et des pâtes étant connus, le céramiste devra les mettre en parallèle en remarquant que ce qui empêche la tressaillure provoque l'écaillage et réciproquement.

Après avoir indiqué la manière de traiter les pâtes, je vais faire de même à l'égard des glaçures.

S'il y a tressaillure, on augmentera la silice dans la composition de la glaçure ou, ce qui revient au même, on diminuera les fondants; le degré de fusibilité sera augmenté par cela même.

Pendant la cuisson, la glaçure peut aussi absorber une partie de la silice et de l'alumine contenus dans la pâte, mais ce résultat ne peut être obtenu que par un feu très prolongé.

S'il y a écaillage, on diminuera la silice de la glaçure ou on augmentera les fondants.

Les constitutions chimiques des glaçures et des pâtes ont une influence directe les unes sur les autres.

Ainsi l'émail stannifère saturé de silice, ne pouvant plus absorber la silice de la pâte, se combinera sans tressaillure avec une terre calcaire convenablement réglée, car un peu trop de chaux ferait écailler, et trop peu de chaux ferait gercer.

Les fabricants de poêles appliquent les mêmes prin-

cipes; ils emploient plus de ciment, de terre cuite que de sable pour dégraisser la terre destinée aux grands panneaux.

Les produits dont l'émail et la pâte sont en harmonie peuvent être mis en désaccord par un défaut ou un excès de feu; le cas arrive surtout dans les pièces dont le biscuit exige une haute température. Quand le biscuit est faiblement cuit, il y a tressaillure; il y a écaillage quand le biscuit est trop cuit.

On évite ces inconvénients par une cuisson régulière.

Le degré de cuisson n'a pas la même influence sur les poteries siliceuses, qui, par leur nature, ne prennent pas beaucoup de retrait; une faible cuisson n'amène pas de tressaillures, mais fait écailler; une trop forte fait craqueler.

J'ai, dans cette importante question des tressaillures, dit tout ce qu'une longue et laborieuse expérience a pu m'apprendre.

Je crois que si le céramiste se conforme strictement à mes indications, il aura beaucoup de chances de succès; mais, en revanche, le moindre écart pourra causer des accidents qui atteindront la qualité du produit.

CHAPITRE V

FABRICATION DES GLAÇURES

La fabrication des glaçures présente souvent bien des difficultés, surtout quand elles ont besoin d'être bien fondues, ce qui est le cas de celles qui contiennent une certaine quantité d'alcalis. Il est nécessaire que l'alcali soit intimement combiné avec les autres matières, afin d'éviter des défauts plus ou moins graves sur les objets qui en ont été enduits. Ces défauts se manifestent par des aspects ternes et des sels résistant aux lavages, et qui laissent vides les petits trous dans lesquels ils étaient logés.

Il y a des glaçures qui n'ont pas besoin d'être fondues; ce sont celles qui ne contiennent pas d'éléments se dissolvant dans l'eau. Ces éléments se mélangent, se broient et se mettent ensuite diversement sur les objets à émailler, ce qui est une grande économie.

D'autres glaçures ont besoin d'être simplement frittées; pour les faire fondre et empêcher l'adhérence, on les étend sur un lit de sable, soit sur la sole d'un four à réverbère, soit sous un four de faïencier.

Pour les compositions plus fusibles et pour celles dont les éléments ont besoin d'une combinaison plus

intime, le meilleur est de les faire fondre dans une verrerie; on a soin de brasser, c'est-à-dire de remuer la matière, afin qu'elle soit homogène, et quand la masse est complètement fondue, on écrème le salin qui peut se trouver dessus.

On cueille ensuite la matière avec des poches pour la jeter dans l'eau froide, ou bien on laisse refroidir le pot que l'on casse après, et l'on débarrasse la masse de la terre qui s'y trouve adhérente.

Lorsque pour la fonte d'ensemble on ne dispose pas d'un four de verrier, on fait fritter la silice et les alcalis sur la sole d'un four de faïencier. La masse se présente fondue ou simplement frittée; on la réduit en poudre; on y mêle les fondants et on fait refondre le tout dans des creusets placés dans les parties du four les plus favorables; on casse les creusets et on épluche. Je fais remarquer que si l'on était tenté de faire une seule fonte sous le four, le résultat serait médiocre, parce que la combinaison des alcalis avec les autres matières serait très imparfaite.

Il y a avantage de fondre une grande masse à la fois; on puisera dans cette provision, à laquelle il suffira quelquefois d'ajouter la matière colorante pour obtenir l'émail voulu sans nouvelle fonte.

Je ferai connaître ultérieurement les cas particuliers à chaque circonstance.

CHAPITRE VI

BROYAGE DES MATIÈRES

Beaucoup de matières qui entrent dans les compositions céramiques ont besoin d'être broyées, c'est-à-dire réduites à un état de ténuité impalpable.

Tels sont : le quartz, le silex et les émaux fondus. Pour rendre plus fragmentables ces deux premiers éléments, on les soumet à une calcination, ce qui fait naître une grande quantité de fissures, puis on pile ou on écrase la matière sous une grande meule en pierre dure qui tourne sur un plateau de même matière. On choisit la pierre, afin d'éviter un élément colorant comme le fer, dont les parcelles dans la pâte ou la glaçure produiraient des taches.

Amenées ainsi à l'état de poudre grossière, les matières seront portées sous des meules qui doivent les réduire au degré de finesse exigé. Ces instruments sont ordinairement en grès ou en meulière de la Ferté-sous-Jouarre.

Le broyage se fait à l'eau.

Quand on veut broyer à sec, les meules sont de plus grandes dimensions et tournent avec une grande vitesse. On trouvera du reste la description des procédés dans les ouvrages spéciaux.

CHAPITRE VII

FAIENCES STANNIFÈRES

PRÉPARATION DES PATES

Au point de vue technologique, on a mis en général les faïences stannifères dans la catégorie des faïences communes. Je ne puis m'expliquer comment on n'a trouvé ni un nom, ni une classe à part pour ces beaux produits, la splendeur de nos tables, de nos dressoirs et de nos intérieurs, et qui ont fait la gloire de notre France et de l'Italie.

Sans doute la matière de tant de chefs-d'œuvre est commune et ordinaire, mais n'a-t-elle pas été ennoblie par le génie de ces artistes qui l'ont élevée si haut que les rois les premiers l'ont adoptée pour la décoration de leurs palais?

Le précieux d'un objet ne réside pas dans la matière, c'est l'estime qu'on lui accorde qui en fait le prix; ainsi la porcelaine, dont la base est une matière plus précieuse que celle de la faïence stannifère, n'a pas atteint le même degré de perfection décorative. La porcelaine européenne, en venant sur les marchés, a fait du tort à la faïence uniquement à cause de la solidité et

de la propreté du produit, mais non par suite de sa décoration, qui présente encore un vaste champ d'exploration aux céramistes.

Je vais faire connaître autant que possible les procédés de la fabrication de faïence stannifère, sans cependant m'arrêter trop à la manipulation des matières premières.

La terre doit être calcaire et composée de silice, d'alumine et d'une quantité plus ou moins grande d'oxyde de fer naturellement contenue dans ces substances.

Il arrive rarement qu'une seule terre renfermera dans des proportions convenables les éléments de cette fabrication.

J'ai remarqué qu'il est souvent bon d'avoir dans une composition de pâte des différentes sortes de terres, car chacune peut apporter des qualités spéciales, et neutraliser les défauts des autres; on obtient ainsi un ensemble plus parfait. Cependant une seule terre peut quelquefois avoir toutes les qualités requises.

Dans l'un comme dans l'autre cas, il faut procéder à un lavage des terres, afin de les débarrasser de toutes les impuretés non solubles qu'elles pourraient contenir.

Le carbonate de chaux ou les terres calcaires et les marnes qui en contiennent toujours ont paru jusqu'à ce jour nécessaires pour empêcher les gerçures de l'émail; c'est le fondant de la terre.

Cependant ce carbonate n'est pas absolument indispensable, une fritte alcaline pourrait au besoin le remplacer; avec la chaux on arrive à un meilleur marché et à une manipulation plus facile.

C'est la chaux qui donne la sonorité, mais si elle dépasse une certaine quantité, elle fait écailler l'émail, et c'est alors qu'on corrige la terre en y ajoutant de l'argile plus alumineuse et du sable. Tout cela varie selon les localités, et chaque fabrique a ses dosages qui ne peuvent servir de formules à une autre fabrique, la composition des matières premières étant différente.

Le fer toujours présent colore le biscuit en rouge, en jaune plus ou moins foncé; c'est l'émail blanc opaque qui en masque la coloration.

On choisira donc de préférence les terres les moins ferrugineuses, le fer n'ajoutant aucune qualité à la faïence.

Nous trouvons dans chacun des types de fabrication de Nevers, de Rouen et de Moustiers un émail particulier, et à Moustiers, le plus beau, le plus laiteux et le plus agréable.

Cela ne tient nullement, comme on serait tenté de le croire, à la composition de l'émail, mais bien à la qualité et à la propriété de la terre locale; en effet, si le résultat provenait de la composition de l'émail, il eût été facile de s'en procurer la formule et d'arriver ainsi à un même résultat.

Il est impossible de donner des formules fixes pour la fabrication de la pâte de la faïence stannifère; cela dépend de la localité.

Cependant je transcris, suivant Bastenaire-Daudenart[1], les proportions des substances qu'une terre pro-

[1]. Bastenaire-Daudenart : *L'art de fabriquer la faïence recouverte d'un émail opaque.* Paris, 1828.

pre à la faïence doit contenir; à mon sens cependant, la petite quantité de chaux de la formule me paraît insuffisante pour une composition parfaite :

Silice.	58
Alumine.	35
Carbonate de chaux.	7
	100

Cette composition ne peut en tout cas servir que comme une base générale; beaucoup de terres contiennent toutes ces substances, mais pas dans les proportions indiquées; on sera, en ce cas, obligé de compléter.

Je donne trois compositions de trois différents auteurs :

BASTENAIRE-DAUDENART.

Terre blanche ou marne calcaire de la barrière du Combat.	12
Terre verte de la même carrière.	12
Terre jaune de la barrière de Picpus.	10
Terre d'Arcueil de la barrière de Fontainebleau.	6

Pour la faïence blanche de Paris

BROGNIART[1].

Argile plastique d'Arcueil.	8
Marne argileuse verdâtre.	36
Marne calcaire blanche.	28
Sable impur et marneux jaunâtre.	28

Pour la faïence blanche de Paris.

1. Alex. Brongniart, *Traité des arts céramiques ou des poteries.*

SALVÉTAT [1].

Glaise verte de Frênes.	375
Marne blanche.	300
Terre à four de Picpus.	200
Sable de Fontenay.	100
Argile de Gentilly.	25

Pour la faïence de Sceaux.

Chaque fabricant a cependant une manière à lui de préparer ses pâtes.

Lorsqu'on est fixé sur la composition, on mélange les matières, soit par des machines appropriées à cet effet, soit par les moyens primitifs du marchage au pied usité encore dans toutes les petites usines, faute de matériel mécanique.

Cette opération terminée, la pâte est façonnée, soit par moulage, soit par tournage. Après, on cuit les pièces en biscuit à une température qui va du rouge cerise au rouge blanchâtre, et ensuite on cuit en émail, à une température un peu supérieure.

Le même four cuit l'émail qui est enfourné en gazette ou en échappade dans le bas, et le cru qui est en charge dans le haut du laboratoire.

ÉMAILLAGE

Avant de donner la composition de l'émail, je vais indiquer comment on procède à la préparation de sa partie essentielle ; je veux parler de la *calcine*, qui con-

1. A. Salvétat, *Leçons de céramique*.

tient le principe opacifiant, l'étain, et la partie fondante, le plomb.

Cette calcine varie de composition suivant que l'on veut avoir un émail plus blanc, ou couvrant mieux une terre plus ou moins colorée.

On prend généralement pour 100 parties de plomb : 22, 25, 30 parties d'étain, mais ces dosages peuvent être augmentés ou diminués.

Quelles que soient les proportions, on fait calciner dans un four à réverbère décrit par Brongniart et Salvétat, et qui a été reproduit dans tous les ouvrages spéciaux.

Il faut pendant cette opération procéder avec la plus extrême circonspection, faire le feu très lentement, jusqu'à ce que le fourneau soit rouge de toutes parts ; on met le plomb et l'étain dans les proportions définies lorsque le rouge brun est atteint.

Dès que les métaux sont parvenus à une parfaite liquéfaction, on voit la superficie du bain se couvrir d'une espèce d'écume au milieu de laquelle on remarque de temps en temps des étoiles briller comme des feux électriques ; c'est le moment où l'oxygène de l'air se combine avec le métal. On pousse dans le fond du fourneau avec un ringard ces parties oxydées, et on procède ainsi jusqu'à ce qu'il ne reste plus de métal.

Il est important de ne pas faire trop de feu dans le but de vouloir accélérer l'opération. Souvent il faut remuer la matière, afin de mettre toutes les parties en contact avec l'air.

Quand on ne verra plus d'étincelles se former, on peut en conclure que l'opération est terminée. On

retire la calcine, et on recommence pour faire une grande provision tant que la fournette est en état de fonctionner.

J'ai vu à Vienne, en Autriche, procéder d'une façon qui, sous bien des rapports, peut avoir son utilité. Je vais pour cette raison la décrire.

C'est dans des pots en terre réfractaire, d'une forme oblongue et disposés dans une maçonnerie, de façon que le feu puisse circuler autour, que se fait cette opération.

Par une ouverture large, ménagée aux pots, au nombre de cinq, qui sont à fleur de la maçonnerie, on introduit les métaux, et l'on remue la matière avec un ringard jusqu'à complète oxydation.

L'avantage de cette méthode est que la calcine reste plus pure, n'étant point en contact avec le fer qui peut s'oxyder et se mêler à la calcine; on peut en même temps, si on le désire, faire des compositions différentes de plomb et d'étain, qui seraient appropriées à de certaines applications et bonnes à faire des essais.

Il est vrai aussi que cette manière de procéder est bien plus dispendieuse que l'autre, en ce que la production est bien moindre dans le même laps de temps.

Maintenant que nous avons la calcine, formulons la composition de l'émail.

Quelle que soit la proportion de celle-ci, on prend:

Calcine.	44
Sable de Nevers.	44
Soude d'Alicante.	2
Sel marin.	8
Minium.	2
	100

La proportion de la calcine et du sable est constante, toujours à parties égales; les fondants seuls peuvent varier, mais dans des limites assez étroites.

C'est pendant la cuisson des ouvrages en émail et en biscuit que cette composition est fondue sous le four, dans la partie où la flamme passe en premier feu; il faut, en effet, une chaleur très intense pour fondre cet émail à point; imparfaitement fondu, il donne lieu à de nombreux accidents.

On pulvérise grossièrement et on broie à l'eau à une grande finesse, et dans ce liquide d'une épaisseur convenable on trempe les pièces à émailler.

C'est sur cet émail non encore cuit que l'on décore avec les couleurs dont le nombre est très limité, à cause du haut degré de cuisson.

Je transcris ici quelques émaux colorés dans leur masse que j'emprunte à l'ouvrage de Brongniart :

ÉMAIL JAUNE.

Émail blanc.	91
Jaune de Naples ou oxyde d'antimoine.	9
	100

ÉMAIL BLEU.

Émail blanc.	95
Oxyde de cobalt à l'état d'azur.	5
	100

ÉMAIL VERT PUR.

Émail blanc.	95
Battiture de cuivre (protoxyde).	5
	100

ÉMAIL VERT PISTACHE.

Émail blanc.	94
Protoxyde de cuivre.	4
Jaune de Naples.	2
	100

ÉMAIL VIOLET.

Émail blanc.	96
Peroxyde de manganèse.	4
	100

Quelquefois on se contente d'ajouter les oxydes colorants à l'émail broyé, mais il est préférable de les introduire dans la composition avant la fonte de l'émail pour qu'ils y soient bien incorporés ; cette façon donne l'avantage de voir la coloration avant la cuisson.

Les émaux colorés étant susceptibles de se volatiliser, il faut éviter de mettre des pièces blanches à côté de pièces enduites, et ces dernières les unes à côté des autres, quand elles sont de couleurs différentes.

CHAPITRE VIII

PEINTURE AU GRAND FEU SUR ÉMAIL CRU

Dans l'émail blanc dont je viens de parler, amené au degré de finesse et de consistance convenable, on trempe les objets de terre cuite ; on laisse sécher, et c'est sur cette matière friable que l'artiste exécute les décorations faites ainsi à cru, c'est-à-dire avant que les pièces aient reçu aucun feu pour en durcir l'émail.

Ce genre d'un charme tout à fait particulier est peu usité aujourd'hui et c'est regrettable ; malgré les difficultés qu'il présente, il se faisait d'une façon courante au siècle dernier et produisait des objets que l'on imite à grand'peine aujourd'hui.

Les peintres qui travaillent sur cru doivent avoir une grande dextérité et beaucoup de souplesse dans la main ; il est nécessaire, si la décoration doit avoir quelque régularité, d'en faire l'étude sur une pièce non émaillée, d'en tirer des poncis piqués sur papier, afin que par une poncette chargée de charbon en poudre on puisse facilement décalquer le dessin sur la pièce.

Les pinceaux dont on se sert sont fort longs, pointus et faits avec du poil d'oreille de vache ; comme on doit éviter de toucher la pièce émaillée, le décorateur installe

son point d'appui pour sa plus grande commodité.

Les couleurs pour peindre sont délayées dans l'eau ; il faut une grande habileté pour étendre le plus également possible les tons, car le véhicule est très absorbant. Pour obvier à cet inconvénient, on peut substituer la glycérine à l'eau, la glycérine ayant l'avantage de ne pas sécher instantanément.

Malgré la difficulté de travailler sur une matière aussi ingrate, on peut exécuter des dessins d'une grande délicatesse; pour modeler les figures, l'artiste doit procéder par touches franches ou par hachures, qui, habilement amenées, peuvent donner une réelle originalité et avoir grand mérite.

Il y a eu des artistes qui, avec beaucoup de patience, sont arrivés à exécuter au moyen de pointillés des modelés et des dégradations d'un fondu parfait, mais cela manquait de caractère.

Les œuvres de longue haleine ne sont pas du domaine de la faïence, vu qu'un coup de feu peut tout compromettre pendant la cuisson.

La fabrication sur émail stannifère cru peut se prêter à une infinité de variétés et donner lieu à des genres très particuliers.

Ainsi Nevers fabriquait ces belles faïences à fond bleu de Perse, décorées en blanc fixe, parfois rehaussé de jaune, d'arabesques élégantes, de fleurs et d'autres décorations, qui sont restées dans la céramique des types parfaits.

Nevers a fait également des faïences à fond jaune décorées de fleurs et d'ornements aussi en blanc fixe rehaussé de bleu. Tout cela constituait de très beaux

types dont aujourd'hui on n'a pas assez tiré de parti ; sans faire de ce genre une imitation servile, on peut l'interpréter de bien des façons.

Il faut dire que le bleu de Nevers était d'une grande beauté et n'a jamais pu être imité, pas plus que le blanc fixe, qui n'était qu'un émail blanc chargé de beaucoup d'étain pour être plus opaque.

Le jaune opaque de Nevers, comme tous les jaunes d'antimoine, se prêtait admirablement au genre de décoration sur fond bleu.

Je crois que le bleu de Nevers pourrait être reproduit en ajoutant à l'émail un alcali comme la potasse, qui revivifierait la matière un peu lourde et terne.

Mais les plus belles manifestations de la faïence se sont produites à Rouen. Beaucoup de variété, un beau sentiment décoratif se développait dans toutes les fabriques, même chez les plus modestes potiers normands. Le beau décor à lambrequins est le principe dominant, et les moindres détails sont étudiés et appropriés à la pièce qu'ils décorent.

Toute la fabrication rouennaise se ressent de cette étude sérieuse, qui la place à la tête de toutes les autres productions céramiques.

Les pièces les plus remarquables sont les pièces décorées au centre de grands médaillons à fond jaune ocre, au milieu desquels il y a des figures d'amours en blanc légèrement modelées en bleu, entourées d'arabesques en noir du plus charmant effet.

Ces pièces sont rares et n'ont d'analogues dans aucune autre fabrication.

Au milieu de ces belles décorations vient à appa-

raître le décor à la corne, qui eut une certaine vogue; mais c'était déjà la décadence, et bientôt la fabrication de la faïence de Rouen cessa petit à petit, peut-être aussi pour faire place à la porcelaine.

Que dire de la fabrication de Moustiers, qui a certainement entre toutes la plus belle faïence sous le rapport de la matière? Son émail est laiteux et s'harmonise si bien avec le décor bleu en camaïeu, exécuté d'une façon charmante, et qui était emprunté le plus souvent à Bérain, à Boule et à Bernard Toro. Moustiers a produit dans ce genre des œuvres extrêmement remarquables, au-dessous cependant de celles de Rouen au point de vue décoratif, mais, par contre, d'une douceur et d'un charme tout particuliers.

Les décors polychromes que l'on exécuta sur cette faïence sont bien inférieurs aux camaïeux bleus.

Je vais signaler quelques-uns des artistes et des fabricants contemporains qui travaillent sur cru.

Joseph Devers, artiste italien, vient à Paris fort jeune; il étudia la peinture chez Ary Schœffer, la sculpture chez Rude et la décoration émaillée chez Jollivet, émailleur en lave. Il fonda un atelier où il chercha à décorer la faïence dans le genre italien. En 1853, il exposa au Salon une vaste composition, *les Anges gardiens*, sur panneaux de faïence cuits avec des couleurs de porcelaine; c'était son début. Plus tard, il fit pour le palais de l'Industrie que l'on construisait alors des médaillons de grands hommes, peints sur émail cru, assez bien réussis; nous citerons encore quatre hauts reliefs pour l'église Saint-Eustache, et un

buste de Lucca della Robbia, qui se trouve au musée de South-Kensington, à Londres.

Devers donna ainsi le mouvement à la faïence sur cru.

Laurin avait une fabrique qui datait de 1780, où l'on fabriquait de la faïence stannifère ordinaire; ce n'est qu'en 1856 qu'il essaya, avec le concours de Chaplet, de faire du décor sur cru; ses produits ont eu une certaine vogue. A mon sens, il n'aurait jamais dû abandonner ce genre pour s'adonner à l'espèce dite barbotine qu'il fit le premier et qu'il envoya à l'Exposition de Vienne en 1873. Laurin est revenu à la peinture sur cru; je l'en félicite, cela vaut mieux que la barbotine dont on a beaucoup trop abusé, ainsi que je l'expliquerai plus loin.

Pinart eut ses jours de célébrité dans la peinture sur cru; il copia des gravures avec un scrupule et une patience dignes d'un meilleur résultat. Jaloux de tout ce qu'il faisait, il ne laissait jamais entrer personne dans son atelier.

L'exécution ne laissait rien à désirer; elle était aussi parfaite que l'original dans toutes ses finesses, soit en camaïeu, soit en polychrome; ce fut là le mérite qui lui valut des admirateurs. Il n'eut pas d'imitateurs.

Bouquet est un peintre sur cru, mais il est également paysagiste. Il exécute ses travaux avec une finesse et une justesse de tons qui lui valent une réputation méritée.

Je dois aussi mentionner ici, quoique cela ne soit pas absolument leur place, quelques céramistes qui ont décoré des faïences déjà cuites.

Jean peignait sur émail cuit, avec des couleurs analogues à celles qui servent pour la porcelaine; cependant il changea celles qui ne supportaient pas une température très élevée, car il cuisait ses pièces décorées presque au même feu que l'émail. Ses produits n'avaient pas le caractère des faïences peintes sur cru, ils avaient l'apparence de la porcelaine.

Collinot et Adalbert de Beaumont, qui disaient avoir surpris tous les secrets des belles faïences de Perse, ont fait tous leurs travaux sur de l'émail stannifère cuit, tout à fait impropre à la faïence persane.

Les Persans connaissaient très bien l'émail stannifère, mais ils ne l'employaient pas pour leurs décors en couleurs transparentes et lumineuses.

Collinot et Adalbert de Beaumont ont fait l'innovation de ces faïences appelées improprement émaux cloisonnés, dont la fabrication consiste à cerner les ornements d'un trait noir auquel ils attribuaient la propriété de retenir l'émail. Cet émail est stannifère; quelquefois coloré, d'autrefois décoré par des couleurs de feu de moufle, après que l'émail blanc a été préalablement cuit. Ce genre a eu beaucoup d'imitateurs, entre autres Parvillée, d'Huart frères et d'autres.

Ulysse Bénard de Blois peint sur émail stannifère, légèrement fixé par un petit feu, et glace ensuite le décor par un vernis plombeux, comme le faisaient les Italiens; c'est un progrès qui donne une physionomie particulière au décor céramique généralement inspiré des motifs du XVIe siècle. Ulysse a également retrouvé un reflet métallique dont il tire un très bon emploi.

Tortat, collaborateur d'Ulysse depuis 1862, se sépara

de lui en 1872 et installa des ateliers pour son propre compte. Il s'inspira de son ancien atelier et l'imita quelque peu, mais bientôt il s'affranchit et employa les émaux stannifères de couleurs bleu clair, bleu foncé, etc., décoré de chimères, mascarons et autres motifs en blanc fixe modelé avec quelques notes de couleur d'un brillant effet.

CHAPITRE IX

FAIENCES POUR POÊLES ET ARCHITECTURE

La fabrication des poêles et des grands panneaux en faïence a pris un grand développement en France depuis quelques années ; elle occupe maintenant une large place dans la céramique, et, toute rudimentaire qu'elle était, son influence a été grande sur les travaux de la faïence.

La fabrication des poêles, si grossière qu'elle paraît être, n'est ni aussi simple ni aussi facile qu'on pourrait le supposer, à cause des conditions que les produits sont appelés à remplir.

Appliquées à des appareils de chauffage, il faut que les plaques ou les carreaux qui constituent le poêle résistent sans se fendre à une assez haute température, le plus souvent amenée brusquement. Le résultat a été assez bien atteint, mais alors l'émail se gerce, et le potier se trouve dans l'alternative de l'émail qui gerce ou d'une faïence qui ne gerce pas, mais qui se fend, les deux accidents provenant des mêmes faits.

La faïence qui tressaille a été longtemps usitée, parce qu'on n'en connaissait pas d'autre, mais elle n'était pas du goût du consommateur, et il fallut trou-

ver le moyen d'avoir un émail ingerçable sur une matière aussi grossière.

Ce problème difficile fut résolu en France, en 1840, par M. Pichenot et M. Lœbnitz, son gendre; ajoutant à leurs terres du carbonate de chaux dans de certaines proportions, ils ont créé une belle faïence ingerçable; l'émail n'a pas été modifié.

COMPOSITION DE LA PATE.

Argile plastique de Vaugirard	25
Craie de Meudon	25
Sable de Belleville	13
Ciment composé de débris de gazettes	37
	100

L'introduction de la chaux à l'état de carbonate dans la pâte de faïence donne le fondant nécessaire pour éviter les gerçures.

M. Pichenot avait mis le feu aux poudres, mais le procédé Pichenot et Lœbnitz étant breveté, on en chercha un autre.

M. Barral, chimiste, substitua à la craie une marne calcaire qui était en même temps siliceuse; le résultat fut très bon.

Voici la composition de cette pâte :

Argile plastique de Gentilly	13	mesures.
Marne sableuse d'Ivry	15	—
Ciment de terre cuite	12	—

L'introduction de la chaux dans la pâte à poêle était évitée, parce que cette matière provoquait des fentes à la chaleur du chauffage; mais cette crainte n'existant pas pour les revêtements des murs, on put avec la nou-

velle formule fabriquer des plaques de grandes dimensions.

A la vérité, on fabriquait depuis longtemps en Suisse et en Allemagne des carreaux de poêles qui ne gercent pas ; on employait une terre fine calcaire qui contient naturellement tous les éléments pour rendre une pâte ingerçable ; mais il était presque impossible de faire de grands panneaux et de les exposer à l'action directe de la chaleur sans risquer de les voir casser.

Les poêles, depuis nombre d'années, ont pris une tournure architecturale et sont revêtus de couleurs de divers tons, telles que, vert, brun, bleu gris, etc., soit en émaux stannifères opaques, soit en émaux colorés transparents ; ce progrès a permis d'employer des colorations plus agréables que le blanc, qui était la coutume générale.

On est revenu de notre temps aux revêtements céramiques appliqués à l'architecture, soit à l'intérieur, soit à l'extérieur des édifices. Les plaques peuvent avoir des dimensions assez considérables, par exemple jusqu'à un mètre et demi de côté sur soixante à quatre-vingts centimètres de large, mais ce sont là des exceptions ; il est préférable de s'en tenir à des pièces de vingt à vingt-cinq centimètres de côté, surtout lorsqu'il s'agit de décorer un grand mur ; ces carreaux, gauchissant beaucoup moins que les grands, permettent de tenir la surface plus droite.

Le décor des carreaux de revêtement peut être obtenu par divers procédés. Il y a celui qui consiste à graver dans la terre les contours des motifs au moyen d'un estampage dans des moules en plâtre. Un second

moyen consiste à contourner le motif par un trait noir. On a mal à propos donné à ce procédé le nom de cloisonné ; il n'y a pas là de cloison, mais simplement une intention d'accuser les contours et de faire valoir les tons. Dans les deux systèmes précités, l'émail coloré est appliqué entre les traits.

Je mentionne également la décoration des plaques par voie d'incrustation de pâtes colorées, dans le genre des faïences d'Oiron.

Le procédé a été introduit en France par mon ancien patron Hügelin père, qui avait à Strasbourg une très belle fabrication de poêles tenue par sa famille avant Louis XIV, et que son fils Joseph a continuée jusqu'à sa mort, survenue il y a peu d'années.

Hügelin tenait le procédé de la fabrique de Feilner de Berlin, où j'ai également travaillé comme compagnon.

De Strasbourg, le procédé arriva dans les diverses fabriques de poêles de Paris ; j'entrerai dans les détails lorsque je parlerai de la faïence d'Oiron.

CHAPITRE X

FAÏENCES ITALIENNES

Quoique la fabrication de la faïence italienne soit antérieure à celle de la France, nous la traitons maintenant, pour mieux faire comprendre la différence entre les manières de procéder, quoique au fond la fabrication soit la même.

Ce qui constitue le caractère bien particulier de la faïence des Italiens, c'est la décoration et les émaux qui se relient entre eux par une transparence que l'on ne trouve pas dans les faïences françaises. Cette qualité vient de ce que les Italiens trempaient leurs pièces, après les avoir décorées, dans un fondant qu'ils appelaient marzacotto et qu'ils cuisaient ensuite.

Je dirai plus loin comment et jusqu'à quel point ces trempages ont pu avoir lieu sur une matière crue, friable et délayable.

Le façonnage par tournage et moulage était le même qu'en France. Après une première cuisson, on recouvrait les pièces d'émail à une épaisseur convenable. On faisait sécher cette première couche qui servait d'engobe, et on peignait dessus avec des couleurs délayées à l'eau et sans aucune retouche. La décoration termi-

née, on retrempait cette pièce, mais dans un vernis transparent, et l'on cuisait.

C'est en cette seconde couche de vernis que réside la différence entre les majoliques italiennes et les faïences françaises.

Dans la composition de l'émail, les Italiens, au lieu de potasse comme chez nous, mettaient de la lie de vin et du tartre calciné. La lie de vin se recueillait aux mois de novembre et décembre, au moment où se transvident les vins. On la mettait dans des filtres de grosse toile, et on laissait égoutter le vin qui pouvait encore en découler. Quand la matière était devenue un peu ferme, on formait des pains qu'on laissait sécher, après quoi on les disposait sur une aire pour les cuire avec du bois très sec. La matière bien calcinée était blanche; celle qui restait noire était recuite, et ainsi de suite.

Le tartre se récolte en tout temps dans des tonneaux où il est resté longtemps du vin; il se trouve en croûte épaisse qu'on faisait cuire sur des plats en terre cuite disposés dans le haut du four. Le tartre est d'une énergie plus grande que la lie.

La calcine du plomb et de l'étain se faisait absolument comme chez nous.

Les Italiens appelaient cela faire l'accord du plomb et de l'étain; leurs compositions sont aussi très variées; ainsi ils prenaient 25, 30, 40 pour 100 de plomb.

Dans la ville de Castelli, on engobait les pièces avec de la terre blanche de Vicence, et cela à cru, puis on les cuisait faiblement.

Depuis longtemps, paraît-il, on peignait ainsi sur la terre blanche et on émaillait avec une couverte plom-

bilère. La manière de Luca della Robia consiste à accorder l'étain et le plomb réduits en chaux et les transformer en un émail blanc opaque.

L'ancien et le nouveau procédé se pratiquaient simultanément, mais l'avantage restait sans conteste à Luca della Robbia, qui, par ses procédés, dota la fabrication italienne d'un élément de décoration très important.

Selon Picolpasso[1], le blanc d'étain variait dans les doses de ses éléments constituants selon les localités, mais dans des limites assez étroites. Ainsi, pour faire leurs compositions, les céramistes préparaient d'abord une fritte qu'ils appelaient *fondant Marzacot;* ils la combinaient ensuite avec la calcine nommée *étain accordé*, qui était généralement composé de 100 de plomb et de 25, 30, 35, jusqu'à 50 d'étain.

La fritte était d'habitude de :

Sable.	12
Lie de vin.	10
Sel.	3

Pour faire le blanc, ils faisaient cuire cette fritte et l'employaient dans différentes proportions avec la calcine ; ainsi le blanc d'Urbino se composait de :

	A.	B.	C.
Fritte.	12	30	12
Sable.	12	5	12
Calcine.	10	12	20

Le tout cuit ensemble, pillé et broyé.

Voici diverses formules puisées dans Picolpasso[2]

1. Picolpasso, *I tre libri dell'arte del vasaio* (manuscrit de 1548). Rome, 1857.

2. Picolpasso : *Les troys libvres de l'art du potier*, traduit par Claudius Popelyn. Paris, 1860.

COUVERTE POUR L'ÉMAIL CI-DESSUS.

	A.	B.	C.
Sable.	30	30	20
Minium.	20	20	12
Lie.	13	12	16
Sel.	6	12	8

BLANC DE FERRARE.

Fritte.	10
Sable.	10
Calcine.	16

BLANC DE LA MARCHE.

Fritte.	10
Sable.	12
Calcine.	10

COUVERTE DU BLANC DE LA MARCHE.

Sable.	12	12
Agetta (potasse).	10	7
Lie de vin.	3	5
Sel.	2	3

J'ai dit qu'à Castelli on n'employait pas le blanc d'étain, mais qu'on engobait les ouvrages à cru avec de la terre blanche de Vicence; on faisait cuire légèrement et on décorait sur la terre blanche, que l'on recouvrait ensuite du fondant suivant :

	A.	B.	C.
Fritte.	9	8	8
Minium.	3	4	5 1/2

Je fais remarquer que, contrairement à nos usages de cuire ensemble toutes les matières constituant l'émail, les Italiens faisaient d'abord une fritte avec les alcalis,

puis ils combinaient cette fritte avec la calcine, et le tout était recuit ensemble.

Je regarde la méthode italienne comme supérieure à la nôtre, parce que les matières étant bien incorporées les unes aux autres ne donnent pas d'efflorescence saline.

Il me reste maintenant à indiquer les couleurs avec lesquelles les Italiens décoraient leurs ouvrages.

Elles étaient peu nombreuses, mais ils savaient les faire valoir par leurs savantes combinaisons :

VERT.

	A.	B.	C.	D.
Antimoine	1	3	2	2
Oxyde de cuivre	4	6	6	3
Minium	1	2	3	3

JAUNE.

	A.	B.	C.
Rouille de fer	1	2	2
Minium	3	5	4
Antimoine	2	3	4

JAUNE CLAIR.

	A.	B.	C.	D.
Antimoine	2	4	4	4
Minium	3	6	6	6
Lie	2	2	1	2
Sel commun	2	3	0	1

BLEU BERETTIN.

Blanc (émail)	24
Safre	3

AZURIN SANS ÉTAIN.

	A.	B.
Lie.	5	4
Sable.	5	5
Minium.	2	3
Safre.	1	1
Sel.	1	1

NOIR.

	A.	B.	C.
Oxyde de cuivre.	1	0	0
Manganèse.	1	1	3
Oxyde de cobalt.	0	1	5
Sable.	6	12	24
Minium.	12	10	28

Le rouge n'existait pour ainsi dire pas, les jaunes foncés le remplaçaient; cependant, lorsqu'on voulait faire du rouge, on prenait du bol d'Arménie cuit plusieurs fois légèrement dans le four, on le broyait très fin dans du vinaigre et on le passait sur du jaune clair.

Telles sont à peu près toutes les couleurs dont les Italiens se servaient. J'ai pris les formules dans Picolpasso; mais les bleus et les deux violets ne me paraissant pas suffisants dans cet ouvrage, j'ai eu recours pour ces couleurs à l'histoire de la faïence de Delft, par Henry Havard[1], excellent ouvrage qu'on ne saurai trop consulter.

Voici les formules :

VIOLET.

Sable.	4
Lie.	4
Manganèse.	2

1. Havard (Henry), *Histoire de la faïence de Delft*. Paris, 1877.

AUTRE VIOLET.

Manganèse. 6
Fritte. 6

BLEU.

Safre. 8
Smalt (silicate de cobalt). 5
Fritte. 4

AUTRE BLEU.

Safre. 10
Sable. 5
Lie. 5

Je trouve une si grande analogie entre la fabrication de Delft et celle de l'Italie que je n'hésite pas à croire que les fabricants des deux pays devaient employer à peu près les mêmes couleurs. Les Hollandais faisaient d'abord comme les Italiens une fritte appelée mastic, à l'effet d'introduire les alcalis dans la composition du blanc; or, cette pratique ne s'est vue que dans ces deux pays. Les Hollandais, comme les Italiens, recouvraient leurs poteries d'une couverte transparente appelée à Delft *kwaart,* et qui n'était ni en Italie ni en Hollande absolument plombeuse, comme on le disait; elle participait de la couverte alcaline, plus favorable aux produits qu'une couverte exclusivement plombeuse.

Le *kwaart* ou couverte était composé de :

Fritte. 36
Litharge. 42
Potasse. 4
Sel. 7

La fritte ou mastic était composé :

> Sable blanc. 500
> Sel marin. 60
> Sel de soude. 30

Il reste maintenant un problème à résoudre.

Dans les deux pays, la décoration était faite sur l'engobe (émail d'étain) avant que celui-ci ne fût cuit, c'est-à-dire sur une matière friable et délayable.

Il est de toute évidence que les pièces ne pouvaient être trempées dans la couverte liquide, quelque dextérité que l'on eût mis à le faire ; l'engobe avec sa décoration se serait délayé dans la couverte. Aucun des ouvrages italiens ne fait mention du procédé délicat qui était employé ; mais le livre de M. Havard semble résoudre la question. Je transcris textuellement le paragraphe :

« La composition (la couverte) est placée dans un tonneau scié aux deux tiers, et dont la partie inférieure a été conservée de façon à figurer une cuve au-dessus de laquelle serait demeurée la moitié d'un tonneau.

« L'ouvrier ayant à la main une brosse courte à poils rudes prend place devant cette cuve pleine de kwaart.

« Il plonge cette brosse dans la composition, Il en rejette l'excédent en la secouant fortement au-dessus de la cuve, et il en asperge ensuite la pièce qu'il tient entre les mains, jusqu'à ce que celle-ci soit devenue aussi blanche que la neige. »

Il se peut que les Hollandais aient tenu le procédé des Italiens.

Aujourd'hui, la question serait plus aisée à résoudre : on appliquerait la couverte à l'aide du pulvérisateur qui est maintenant usité dans presque tous les ateliers.

Cette couverte transparente était non seulement destinée à donner plus de brillant et d'éclat aux couleurs appliquées sur l'émail d'étain, mais encore elle les préservait en partie de leur destruction, en empêchant l'évaporation à laquelle sont exposées toutes les couleurs, sauf le bleu qui résiste davantage.

Grâce à ces procédés, les Hollandais purent imiter avec la faïence, et à la perfection, les porcelaines de Chine, ce qui était du reste l'objectif d'une partie de leurs efforts.

CHAPITRE XI

FAIENCE A REFLETS MÉTALLIQUES

Les procédés des reflets métalliques dont les peuples orientaux ont tiré un si beau parti sont restés à peu près ignorés pendant bien longtemps, et ils ne sont pas encore bien connus parmi nous.

Le plus beau spécimen de l'industrie céramique des Mores d'Espagne est le vase de l'Alhambra de Grenade, qui mesure 1m,36 de hauteur; il a probablement été fait à Malaga. Sa forme est celle d'une toupie surmontée d'un col cylindrique assez étroit et très évasé par le haut; deux anses aplaties relient le corps du vase à son épaulement.

Les rinceaux, les entrelacs et inscriptions sont en bleu de deux tons, rehaussé d'un lustre cuivreux.

Je reproduis ce vase d'après les calques qui m'ont été donnés par M. le baron Davillier, qui les a pris sur l'objet même.

Valence fabriquait spécialement les vases et les grands plats, décorés d'ornements à reflets métalliques et portant au centre des armoiries, non seulement pour les nobles d'Espagne, mais encore pour les personnages étrangers.

L'Italie, par ses nombreuses relations avec l'Espagne et par des ouvriers de Majorque, de Manissès ou de Valence qui sont venus en Italie, a pu ainsi créer et ajouter à son industrie des secrets qu'elle ne connaissait pas, mais ce n'était guère qu'à Pesaro, à Gubio, à Deruta que le secret de ces beaux reflets était connu. Maestro Giorgio était pour ainsi dire seul à connaître le rouge rubis à reflets métalliques dont il a importé le secret de Pessaro à Gubio.

Passeri[1] prétend que le secret du rouge se perdit en quelque sorte à l'extinction de la fabrique de Gubio.

Je donne le procédé de fabrication des reflets métalliques tels que je les comprends :

REFLET DORÉ.

Sulfure de cuivre.	10
Sulfure de fer.	5
Sulfure d'argent.	1
Ocre jaune et rouge.	12

AUTRE REFLET DORÉ.

Sulfure de cuivre.	5
Nitrate d'argent.	2
Colcotar.	1
Bol d'Arménie.	4

REFLET ROUGE.

Sulfure de cuivre.	5
Protoxyde d'étain.	2
Noir de fumée.	1
Ocre rouge et jaune.	4

1. Passeri, *Histoire des peintures sur majolique* (1758), trad. par H. Delange. Paris, 1853.

AUTRE REFLET ROUGE.

Oxyde de cuivre. 8
Oxyde de fer. 5
Colcotar. 6
Bol d'Arménie. 6

On broie ces matières avec du vinaigre de vin et on les appliqne un peu épaisses sur les pièces déjà cuites en émail.

Le vinaigre a pour objet de rendre plus facile l'emploi de la composition.

On enfourne les pièces dans un petit four où la flamme passe, et pour plus de précautions par rapport à la casse, on les enferme dans des gazettes à clairvoie.

On chauffe doucement à la fumée, ce qui a pour objet de former un silicate de protoxyde de cuivre avec reflet métallique; la température de la cuisson doit être très faible, à peine d'un rouge naissant.

Le décor des pièces sort du four sous une couche noire qu'on enlève avec des chiffons, et le reflet apparaît très brillant, soit en jaune, soit en rouge, suivant la composition.

On ne saurait apporter trop de soins à la cuisson, de laquelle dépend toute la réussite.

On comprend aisément qu'il sera facile de varier les compositions pour en changer les nuances, pourvu que l'on observe le principe de cuire dans un petit four et dans une atmosphère réductrice.

CHAPITRE XII

FAIENCE D'OIRON

La faïence d'Oiron est certainement un des produits les plus curieux et des plus extraordinaires que la céramique ait enfantés. Elle ne se rattache à aucune tradition ; elle vit le jour tout d'un coup, et les procédés furent portés dès leur naissance à la plus haute perfection. Ils disparurent avec les inventeurs.

La poterie est très fine, d'une pâte blanche, assez dure et d'un ton ivoire, produit par le vernis plombeux qui recouvre la terre.

Les pièces, décorées avec un goût parfait dans le style de la Renaissance, se composent généralement de zones en jaune d'ocre, lisérées de brun foncé, entrelacées dans un style un peu oriental et de petites figures à têtes de mascarons d'un caractère très original, appliquées et modelées avec finesse.

La fabrication de cette faïence était excessivement soignée, et les procédés ont été poussés à un tel point de perfection qu'ils sont restés pour nous encore aujourd'hui presque un problème.

Plusieurs pièces semblent avoir été décorées par l'impression sur la terre encore molle, au moyen des fers analogues à ceux dont se servent les relieurs; les creux ont été ensuite remplis avec des terres colorées.

Je vais essayer de décrire un procédé, d'après lequel on pourra produire toutes les pièces se rapportant à cette fabrication, et en général toutes celles qui sont obtenues par voie d'incrustation.

On fait tourner un modèle en plâtre de la forme voulue. On grave sur ce modèle les ornements et filets dont on veut orner la pièce; on moule ce modèle, et la gravure se présente alors en lignes saillantes sur le moule.

On place sur ce moule, entre toutes les lignes saillantes de l'ornement qu'on réserve, une couche mince de pâte blanche ou de telle autre couleur constituant le fond général de la pièce. On enlève et on rend net avec une boulette de terre tout ce qui dépasse ces lignes saillantes.

On place alors sur les ornements une pâte colorée de la couleur unique ou des couleurs diverses dont la décoration doit se composer. On étend ensuite par croûte et par tamponnage la couche de pâte de faïence qui doit former le corps de la pièce. On démoule, et on a l'ornement cerné par des contours qui sont maintenant en creux. On remplit les creux avec une barbotine, soit noire, soit brune très limpide, au moyen d'un pinceau.

On recommence à plusieurs reprises, toujours en

épaississant la barbotine, jusqu'à ce que le tout soit recouvert. On laisse sécher la pièce pour l'amener à une bonne consistance. On enlève l'excédent avec une gradine, de manière à mettre tout de niveau. On cuit en biscuit. On met en vernis. On recuit.

La pâte avec laquelle se fabriquait la faïence d'Oiron était une terre très blanche naturelle, bien lavée pour faire disparaître toutes les impuretés ; elle devait être broyée pour être également fine dans toutes ses parties.

On a employé cette terre sans aucune addition d'autres matières; il est probable qu'on ne connaissait pas les substances qui, par leurs adjonctions, pouvaient donner une pâte plus parfaite. On observe, en effet, que le vernis, quoique mis très mince, est finement craquelé, ce qui aurait pu être évité par une pâte mieux composée.

Ce qui me confirme dans mon hypothèse que cette terre a été employée à l'état naturel, c'est l'analogie qu'elle a avec beaucoup de terres blanches, et l'analyse que voici, faite dans le laboratoire de la manufacture de Sèvres :

 Silice. 59
 Alumine. 40
 Fer. trace.

Donc, point de chaux, point de magnésie. Sa composition se rapporte exactement à la terre naturelle de Dreux et se rapproche de beaucoup de terres blanches de localités différentes.

Je propose, pour la faïence d'Oiron, la pâte suivante :

Terre blanche lavée.	40
Craie.	30
Silex.	30

Le tout broyé ensemble.

La pâte ne craquellera pas, sera très dure et sonore; elle pourra être coloriée en y ajoutant simplement des oxydes colorants. Pour cela, je ne puis donner des formules précises. J'ai toujours coloré ces terres par des procédés empiriques, en ajoutant les oxydes colorants au fur et à mesure, suivant que je jugeais les essais plus ou moins foncés.

Ainsi, la pâte violette était colorée par l'oxyde de manganèse ajouté à la pâte blanche et broyés ensemble; la pâte jaune par le sulfure d'antimoine; le bleu par le cobalt; les gris par le smalt, quelquefois avec addition d'un peu d'oxyde de fer; le vert par l'oxyde de cuivre; le noir par les oxydes de manganèse, de cuivre, de cobalt et de fer.

Pour colorer le rouge, je n'ai trouvé aucun oxyde; c'est la terre rouge naturelle qu'il faudra employer à cet effet, comme étant seule dans les conditions à donner un beau rouge.

Il faudra pour cela choisir une belle terre rouge; ces terres à l'état naturel ont toujours une teinte jaune et sont très grasses, par conséquent elles prennent beaucoup de retrait; dans ces conditions, elles ne sauraient s'accorder avec la pâte blanche qui en prend peu. Il est

donc nécessaire d'amaigrir la terre rouge et ce avec la même terre cuite et broyée. Pour la couleur brun rouge, on ajoute un peu de manganèse à la pâte rouge.

Ces pâtes ne supportent pas une température élevée, et, comme les pâtes entre elles auront une même dilatabilité, aucun écaillage ne sera à craindre.

<p align="center">COUVERTE.</p>

Sable.	35
Minium.	50
Carbonate de potasse	15

CHAPITRE XIII

FAIENCES DE BERNARD PALISSY

Il n'etait pas céramiste quand il commença ses essais, mais il avait beaucoup de savoir et une persévérance à toute épreuve. Sans être un grand artiste, Palissy avait du goût, et par les dispositions de ses moulages sur nature, il fait voir qu'il était naturaliste et géologue. C'était un très habile mouleur, sachant tirer bon parti de tout; il connaissait des artistes, il leur demandait des modèles en bas-relief et en ronde-bosse qui pouvaient s'arranger avec son genre ; il sut mettre à profit les œuvres de François Briot et de Barthélemy Prieur.

En sa qualité de peintre sur verre, Palissy avait des notions sur les vernis et les couleurs vitrifiables.

Ne connaissant pas l'émail stannifère, il trouva sa ressource dans les terres blanches qu'on n'avait point encore employées dans la poterie, si ce n'est pour la faïence d'Oiron, dont il ne devait point savoir l'existence.

Il se servit donc de cette pâte blanche, qui était pour

lui son fond, comme l'était pour les Italiens l'émail blanc stannifère.

Comme il ignorait les qualités de la terre et ce qu'il fallait pour la bien composer, il la prit telle quelle dans la nature ; il la débarrassa de ses impuretés par un lavage, le peu de chaux qu'elle contenait s'y trouvait accidentellement.

Selon Brongniart, son émail contenait de l'étain. Je crois que Palissy ne devait pas connaître beaucoup l'émail d'étain, c'est-à-dire le blanc stannifère, car dans aucune de ses œuvres il n'en a fait directement emploi ; l'occasion, cependant, s'en présentait souvent, et il eût pu, avec cet émail, produire des effets beaucoup plus riches qu'au moyen de la terre blanche recouverte d'un vernis transparent. S'il mettait de l'étain dans ses émaux, c'est simplement dans quelques colorations, pour en atténuer la vivacité.

Palissy cherchait la composition d'un émail blanc semblable à celui d'une coupe qu'il avait vue ; ce blanc, Palissy ne l'a point trouvé.

Mais lorsqu'on travaille et qu'on recherche avec opiniâtreté, on découvre toujours quelque chose ; aussi le maître mit-il au jour autre chose que ce que faisaient les Italiens : il créa des œuvres auxquelles il imprima sa personnalité, car tout était bien de lui ; c'était une fabrication sans aucun précédent.

Quoique Palissy n'eût initié personne entièrement à la préparation de ses émaux, on l'imita tant bien que mal. Il eut des aides, entre autres ses deux fils, Nicolas et Mathurin ; ils héritèrent d'une partie de ses procédés, mais il paraît qu'ils ne connurent pas les secrets qui

avaient coûté à leur père tant de pénibles recherches et de misères.

Tel était l'égoïsme de cet homme de génie, que malgré ses grandes capacités et les résultats obtenus avec tant de labeurs, son art disparaît presque entièrement avec lui.

Beaucoup de pièces sont attribuées à Palissy; mais les vrais connaisseurs ne s'y trompent pas, ils savent distinguer le vrai du faux : les œuvres du maître sont exécutées avec un soin tout particulier, et la coloration de ses émaux est si brillante et si harmonieuse qu'elle laisse loin derrière elle les productions fades et souvent discordantes de couleurs de ses imitateurs.

La céramique a fait beaucoup de progrès de notre temps; aussi plusieurs céramistes ont recherché les procédés de Palissy.

Avisseau à Tours et Pull à Paris en ont approché le plus; Avisseau, surtout, qu'une mort prématurée a enlevé trop tôt à notre industrie; son fils continue, mais il ne fait que des œuvres originales modelées de ses mains.

Pull travaille, aidé de son fils, qui, comme sculpteur, a créé quelques modèles nouveaux.

Barbizet fabrique ce genre d'une façon plus industrielle, ainsi que Sergent, qui compose ses terres de façon à éviter les tressaillures. C'est un progrès.

Je donne ci-après quelques formules de terres, de couvertes et d'émaux, pour constituer une bonne fabrication du genre Palissy.

La terre sera sonore et l'émail ne tressaillera pas.

Les émaux étant des tons entiers, on pourra les

modifier suivant la quantité de couverte qu'on ajoutera.

COMPOSITION DE LA TERRE.

Terre blanche lavée. 30
Craie. 30
Silex. 40

COMPOSITION DE LA COUVERTE.

Sable. 30
Minium. 35
Carbonate de potasse 10
Borax fondu 25

ÉMAIL JAUNE.

Fondant (couverte ci-dessus). 100
Protoxyde de fer. 10

ÉMAIL VIOLET.

Fondant. 100
Oxyde de manganèse. 4
Oxyde de cobalt. 0.5c

ÉMAIL BLEU.

Fondant. 100
Oxyde de cobalt. 3

ÉMAIL VERT.

Fondant. 100
Oxyde de cuivre. 4

BRUN JAUNE.

Fondant. 100
Protoxyde de fer. 7
Oxyde de manganèse. 2

ÉMAIL NOIR.

Fondant	100
Oxyde de manganèse	3
Oxyde de cuivre	2
Oxyde de cobalt	1
Oxyde de fer	3

ÉMAIL GRIS.

Émail noir et fondant, suivant la valeur du ton 2, 3, 4 fois la valeur de l'émail noir).

ROUGE.

Pierre de Thiviers	100
Minium	20

Broyer ensemble. Cette couleur, après avoir été posée sur l'objet d'une certaine épaisseur, est recouverte par la couverte.

Le rouge n'a point été employé par Bernard Palissy; j'en ai donné la formule pour ceux qui voudront l'essayer.

CHAPITRE XIV

FAIENCES SILICEUSES

Les faïences persanes qui nous sont venues de l'Orient et de Rhodes m'ont permis d'étudier cette fabrication, de l'appliquer à nos besoins et de créer ainsi des produits qui, par l'éclat et la séduction des couleurs, peuvent être comparés aux plus belles faïences orientales. Je le crois du moins.

Cette transformation dans le travail de la céramique française s'est manifestée dès l'année 1861, à l'Exposition des arts industriels qui eut lieu à Paris.

La tentative était modeste, mais elle ouvrait une ère nouvelle; la fabrication était imparfaite, mais l'idée était éclose.

Il ne fallait plus que du temps pour perfectionner une industrie nouvelle, sans précédent et sans tradition en Occident. Pour donner une idée exacte de l'impression que produisit cette exposition, on me prie de transcrire un compte rendu de M. Paul Dalloz, paru au *Moniteur universel*, le 7 décembre 1861[1] :

[1]. C'est sur notre sollicitation pressante que M. Deck a consenti à l'insertion du texte de M. Dalloz. (Note de l'éditeur.)

« Il y a seulement trois années que M. Deck se livre à la fabrication des faïences d'art, et déjà il est passé maître.

« Au début de ses travaux, il chercha le procédé auquel on doit ces trop rares faïences Henri II, dont l'auteur est resté inconnu; ce sont des incrustations en pâtes colorées, recouvertes d'un émail transparent. Les charmants spécimens que son exposition offre en ce genre sont très satisfaisants; mais là où M. Deck se distingue à nos yeux tout particulièrement, c'est dans ses faïences, dont les teintes éblouissantes semblent des reflets électriques. C'est la couleur dans toute sa puissance lumineuse.

« Pour obtenir ces tons roses d'aurore boréale, ces bleus de ciel d'Égypte, ces verts d'émeraude en fusion, ces lueurs féeriques en un mot, il a dû rechercher le secret des anciennes faïences chinoises et persanes. Longtemps, de son aveu, il a fait fausse route, en suivant les chemins battus; mais aujourd'hui il est arrivé : ses peines sont récompensées par le succès. Il lui reste pourtant encore une difficulté à vaincre; ses émaux sont fendillés, c'est évidemment un défaut; il ne doute pas de pouvoir y remédier prochainement, et nous sommes tenté de faire comme lui.

« Même craquelées, ses faïences plaisent à tout le monde et aux artistes encore davantage. C'est qu'industriel, véritablement artiste lui-même, M. Deck a eu l'intelligence de demander le secours du pinceau de Hamon, ce délicieux peintre qui, dans chacune de ses compositions, met un rayon d'idéal, et dont la palette semble faite de couleur d'arc-en-ciel. »

Depuis ce temps, il y a eu bien des perfectionnements et bien des innovations; j'ai dit qu'un genre nouveau avait été créé; il l'est, en effet, et par ses colorations lumineuses et transparentes inconnues alors dans nos fabriques européennes et dans sa partie technique, car les anciens procédés ne se prêtaient point à cette fabrication.

La fabrication de cette faïence est très compliquée, et les opérations doivent être conduites avec un très grand soin; le moindre écart peut donner des imperfections qui, sans compromettre les pièces, les mettent dans un état d'infériorité relative. Aussi tâcherai-je d'être aussi précis que possible, pour bien faire saisir les procédés et éviter à mes confrères des recherches inutiles.

Si des défauts se présentaient, on n'aurait qu'à se reporter au chapitre de la constitution des pâtes et des glaçures; il donne des indications précises pour se tenir dans la bonne voie et indique la marche à suivre.

Voici la composition de la fritte qui entre dans la composition des terres.

FRITTE N° 1.

Sable de Fontainebleau	85
Carbonate de potasse	7
Carbonate de soude	3
Craie	5
	100

On prend de cette composition à peu près 150 kilogrammes, on la met en couche sur un lit de sable, sous un four de faïencier, chauffé à un feu intense. Il sort du

four une masse spongieuse que l'on réduit en une poudre très fine par le procédé du moulin; cette fritte, broyée à sec, sera conservée en masse pour l'emploi ultérieur.

COMPOSITION DE LA TERRE A POTERIE.

Terre blanche.	24
Blanc de Meudon.	24
Silex.	48
Fritte.	4
	100

La terre pour la poterie est très courte et difficile à travailler, mais les conditions de la glaçure que l'on y applique rendent nécessaire une pâte aussi siliceuse et calcaire pour empêcher la tressaillure. Elle est très blanche, solide et sonore, et se laisse bien décorer.

Malgré la blancheur de la terre, et pour avoir plus de finesse dans les colorations, ainsi qu'une harmonie plus grande, il faut ennoblir la partie terreuse de la pâte, en recouvrant celle-ci, par cuisson, d'un engobe alcalin; l'engobe, par sa composition chimique, communique aux couleurs plus de pureté et le fond blanc est plus translucide; étant aussi moins absorbant, il permet d'étendre avec plus d'égalité les couleurs et les fonds de la décoration.

Voilà pourquoi presque toujours on enduit les poteries de cet engobe. Il est vrai que cette opération rend la fabrication bien plus dispendieuse, mais la supériorité du produit en est de beaucoup augmentée.

Nous appellerons ce blanc : blanc ou engobe persan, parce qu'il est analogue à celui des faïences persanes.

Les Persans, les premiers, ont compris que la terre seule n'était pas une matière assez précieuse pour rehausser l'éclat des couleurs; ils ont imaginé de la recouvrir d'une matière plus noble, et se sont servi d'une substance se rapprochant le plus possible des cristallins.

Ce sont donc les silicates alcalins qui jouent le principal rôle, car de tous les éléments qui entrent dans les compositions céramiques, ils sont les plus vibrants à l'œil, et ils donnent l'effet lumineux et la pureté des colorations.

Je résume le secret de toutes les belles fabrications de céramique :

Procéder le plus possible avec la silice et les alcalis, et si pour la facilité de la fabrication on ne peut faire entrer ces matières dans le corps de pâte, en enduire au moins la surface.

Ce n'est pas que l'adjonction de la fritte à la terre soit absolument nécessaire pour éviter la tressaillure; la silice et la chaux peuvent suffire à l'empêcher, mais la fritte ajoute beaucoup à la vigueur des colorations; elles paraissent moins fades, et le tout prend un caractère plus énergique.

Un œil un peu exercé aperçoit vite la supériorité de la pâte alcaline sur celle qui ne l'est pas.

Il faut donc apporter le plus grand soin à ces détails, qui deviennent très importants quand on veut avoir des produits supérieurs. L'adjonction de la fritte dans une pâte ne suffit pas; il faut encore recouvrir l'extérieur de la pièce d'un engobe alcalin blanc, dont la propriété sera de réagir chimiquement sur les colo-

rations; on aura ainsi de bonnes conditions pour la peinture.

Le blanc ou engobe persan est composé comme il suit :

 Fritte. 63
 Émail blanc stannifère. 32
 Terre blanche. 5
 100

On ne met la terre blanche que pour donner un peu de liant à ces matières, afin qu'elles soient d'un emploi plus facile.

Les matières sont mélangées et finement broyées ensemble. L'enduit se fait par trempage ou par arrosement. On fixe l'engobe par un feu et l'on décore.

COMPOSITION DE LA TERRE POUR CARREAUX ET PANNEAUX.

Cette terre est composée des mêmes éléments que la terre à poterie, mais dans d'autres proportions; il lui faut plus de résistance au feu pour maintenir sa surface droite; elle n'a pas, comme sa sœur, la terre à poterie, des surfaces rondes et courbes qui se maintiennent par elles-mêmes.

Une surface plate est toujours très difficile à maintenir. Aussi est-ce pour cela que sa composition est constituée presque entièrement de matières inertes qui n'ont aucune influence sur le ramollissement de la pâte. En effet, si la silice est la partie constituante par excellence pour la terre en général, elle agit aussi ici comme principe dégraissant pour empêcher le gauchissement.

Voici la composition de la terre à carreaux :

Terre blanche réfractaire.	25
Silex.	60
Fritte.	15
	100

La pâte n'a presque pas de plasticité, par conséquent elle est très difficile à travailler; mais comme elle est destinée à des surfaces planes, le façonnage en est assez aisé, et on arrive sans trop de peine à de grands panneaux de $1^m,10$ de long sur $0^m,60$ de large. Il faut pourtant beaucoup de soins et de précautions pour les amener à bien jusqu'au bout avec leurs décorations.

COMPOSITION DE L'ENGOBE.

Fritte.	75
Craie.	15
Terre blanche.	10
	100

Cette composition se rapproche beaucoup de la porcelaine tendre, dont elle a la blancheur, la finesse et les qualités convenables à la décoration.

Les pièces à engober, après avoir été cuites, sont dressées sur une meule ou un lapidaire; on brosse et on passe une éponge mouillée pour bien enlever la poussière; on verse une capsule d'engobe sur le carreau ou panneau, qu'on tient un instant dans la position horizontale pour bien faciliter l'absorption, puis on incline pour laisser couler le surplus.

Quoique très souvent la terre pour carreaux se laisse tailler facilement, si l'on voulait avoir une terre plus

dure, il faudrait ajouter 6 ou 8 parties de blanc de Meudon; les carreaux deviendraient très résistants, mais ils seraient davantage sujets à gauchir; la dureté des carreaux n'ajoute rien à leurs qualités.

Un mérite très précieux de ces deux terres dont j'ai parlé, c'est qu'elles ne gèlent pas; travaillées dans de bonnes conditions et placées au dehors, elles résistent l'une comme l'autre à toutes les intempéries des hivers les plus rigoureux.

La terre à poterie éprouve, tant en séchant qu'en cuisant, un retrait de six pour cent, à partir de la dimension du moule; le retrait de la terre à carreaux est de deux pour cent.

COMPOSITION DE LA COUVERTE.

Je donne en même temps que la mienne une couverte plus fusible, celle de la porcelaine tendre de la manufacture de Sèvres, qui peut également être employée; mais j'ai toujours préféré une couverte moins fusible, les accidents de coulage étant moins à craindre.

	DECK.		SÈVRES.
Minium............	30	30	38
Sable.............	48	50	38
Carbonate de potasse..	12	12	15
Carbonate de soude...	10	8	9
	10	100	100

On peut prendre indifféremment du sable de Fontainebleau, du sable d'Aumont ou du silex; le sable de Fontainebleau est le plus dur, celui d'Aumont est un peu plus fusible et moins sujet à craqueler; il en est de même du silex.

A la manufacture de Sèvres, ces matières, mêlées et broyées, sont fondues sous le four dans des creusets, pilées et broyées de nouveau et fondues une seconde fois.

Le mode de broyage des matières alcalines, tant frittes que couvertes, n'est pas indifférent; il est préférable de broyer à sec dans des moulins disposés à cet effet, de conserver la matière sèche dans des tonneaux, et de ne la mouiller qu'au moment de s'en servir pour émailler.

J'ai remarqué que dans la matière broyée à l'eau et conservée dans l'eau, le verre se décompose et forme un silicate de potasse et de soude pouvant faire naître sur les pièces des bouillons qui ne disparaissent qu'à un feu prolongé.

Le broyage à sec est beaucoup plus rapide qu'à l'eau, et c'est encore une chose à considérer.

On passe au tamis fin, on remet au moulin les parties grossières, ou bien on les broie à l'eau pour être employées de suite.

Le broyage à sec n'est pas absolument de rigueur; nous signalons les deux modes avec leurs inconvénients et leurs avantages.

Le broyage de la couverte n'exige pas une poudre trop fine.

Les couleurs qui peuvent résister sans altération à la température nécessaire pour cuire les vernis, émaux ou couvertes des poteries, s'appellent couleurs de grand feu.

Ce grand feu n'est que relatif; c'est un grand feu our les faïenciers. On croit faire valoir une poterie

quand on dit qu'elle est cuite au grand feu; mais l'essentiel est que la chose soit cuite à point, que le produit soit bien.

Cette température varie entre 1,000 et 1,200 degrés; on ne pourra guère dépasser cette chaleur pour la faïence que nous étudions.

Il est inutile d'avoir un trop grand nombre de couleurs et de tons de chaque couleur. Ayons des couleurs franches et fières, et tâchons de les limiter le plus possible, la décoration céramique ne s'en trouvera que mieux et fera plus grand effet.

« Le grand secret des coloristes, dit Charles Blanc[1], n'est pas d'être harmonieux avec des couleurs pâles, mais de conserver l'harmonie avec des couleurs éclatantes. Les Orientaux s'entendent merveilleusement à résoudre ce problème dans leurs tapis, comme dans leurs céramiques; ils savent composer un spectacle doux avec des tons fiers. Pour cela, ils font vibrer des couleurs avivées par le contraste et apaisées par l'analogie. Avec deux teintes dominantes et quelques transitions, ils procurent au spectateur l'impression d'un coloris opulent. »

COMPOSITION DES COULEURS POUR PEINDRE.

Fondant.

Silex	70
Carbonate de potasse	15
Carbonate de soude	10
Minium	5
	100

Mélanger avec le plus grand soin et fondre.

[1]. Charles Blanc, *la Grammaire des arts décoratifs*. Paris.

BLEU FONCÉ.

Oxyde de cobalt. 50
Fondant. 85
Minium. 35

Fondre.

BLEU CLAIR.

On dissout environ 12 kilos d'alun dans une grande quantité d'eau, que l'on mélange avec 900 grammes d'azotate de cobalt également dissous dans l'eau; on précipite ce mélange avec de l'ammoniaque liquide. On filtre et on sèche la matière, que l'on calcine à un très fort feu. On obtient ainsi à l'état sec $3^k,470$ et calciné $1^k,740$.

BLEU PERSAN.

Oxyde de cobalt. 5
Couverte de porcelaine. 30
Fleurs de zinc. 40
Argile blanche. 10

On mélange bien ces matières, que l'on met dans des creusets sous le four à faïence où le feu est le plus fort.

VIOLET.

Manganèse. 55
Fondant. 55
Minium. 30
Salpêtre. 10
Oxyde de cobalt. 2

Fondre.

TURQUOISE.

Fondant. 80
Oxyde de cuivre. 80
Minium. 10

Fondre.

ROUGE.

Grès de Thiviers. 10
Minium. 2.50

On broie sans fondre.

BRUN ROUGE.

Bol d'Arménie calciné. 100
Minium. 25

On broie sans fondre.

VERT.

Fondant. 10
Minium. 40
Silex. 30
Alumine. 5
Oxyde de cuivre. 50
Oxyde de fer. 10
Antimoine. 20
Chromate de fer. 30

Fondre.

JAUNE CLAIR.

Calcine de plomb et d'étain. 200
Antimoine. 45
Minium. 65
Sel ammoniac. 8

On met le tout dans un creuset sous le four pendant une cuisson.

JAUNE FONCÉ.

Oxyde d'antimoine.	730
Oxyde de fer	410
Oxyde de zinc.	160
Sable.	150
Minium.	500
Litharge.	450
Calcine.	550
Alumine.	50

On cuit comme ci-dessus.

NOIR.

Chromate de fer.	200
Oxyde d'antimoine.	220
Manganèse.	400
Oxyde de fer.	350
Oxyde de cuivre.	150
Oxyde de cobalt.	70
Alumine.	60
Minium	440
Silex.	300

Fondre.

BLANC PERSAN.

Tessons de porcelaine broyés.	30
Sable de Nevers.	20
Craie.	10

Broyer ensemble.

BLANC CHINOIS.

Blanc persan.	20
Émail blanc stonnifère.	40

Broyer ensemble.

PINCK (ROSE).

Acide stannique	80
Carbonate de chaux	35
Silex	20
Bichromate de potasse	4
Borax fondu	4
Alumine	2

On fait un mélange intime qu'on chauffe au rouge clair pendant quelques heures ; après, il faut le broyer et bien le laver avec de l'eau chargée d'un peu d'acide chlorhydrique.

BRUN FONCÉ.

Chromate de fer	40
Sulfate de fer	20
Oxyde de zinc	25
Manganèse	15
	100

Faire un mélange intime et le cuire dans le four, broyer et bien laver.

CHAPITRE XV

PEINTURE SOUS COUVERTE

Comme son nom l'indique, cette peinture se fait sur la pâte cuite, qui est ensuite recouverte par la glaçure.

Pendant la cuisson, la couverte en fusion dissout les couleurs du dessous et leurs molécules se répartissent dans toute son épaisseur; de là la transparence et la profondeur des émaux.

Une couverte épaisse développe davantage les couleurs et dans un ton plus harmonieux, mais elle offre le danger d'être sujette à couler, et d'entraîner ainsi une partie de la peinture; en revanche, si cet accident ne se produit pas, l'objet sera plus excellent.

La couverte protège les peintures contre l'évaporation, les oxydes métalliques étant très sujets à s'évaporer. Supposons deux peintures, l'une sans couverte, l'autre émaillée, soumises aux mêmes degrés de température : la première disparaîtra en partie, tandis que la seconde conservera toute sa puissance colorante.

Si la température est trop élevée, l'oxyde dissous dans la couverte vient à sa surface et s'évapore parce

qu'il n'est plus préservé ; la coloration faiblit alors naturellement, mais sans disparaître tout à fait.

Pour employer les couleurs, on les délaye à la molette ou au couteau à palette sur des glaces dépolies, on les gomme légèrement avec de la gomme arabique pour éviter leur absorption par la pièce engobée et les rendre plus solides après siccité ; la couleur ainsi préparée se pose au pinceau par teintes successives pour les modelés.

Il faut éviter les empâtements, car la couverte ne pourrait entièrement les dissoudre, et l'aspect deviendrait terne et métallique.

Je vais donner quelques notions sur la puissance colorante et la fixité de certaines couleurs.

Les bleus, et surtout les bleus foncés, auront toujours, après cuisson, une valeur plus grande que celle qu'on paraît leur donner ; il faudra donc employer cette couleur avec modération.

Le violet est une couleur assez solide ; elle garde la valeur qu'on lui donne à l'emploi.

Le turquoise et le vert demandent à être soutenus, à cause de la grande propriété volatile du cuivre.

Le rouge est d'un emploi difficile et sa conservation au feu est délicate ; il doit être mis en épaisseur, suivant les valeurs qu'on veut donner. Il supportera sans perdre de sa coloration tous les feux nécessaires à la cuisson de la faïence, à la condition que sa couverte ne soit pas trop tendre, car le rouge est une couleur siliceuse qui ne doit pas être dissoute dans la couverte ; la couverte ne doit que le glacer. Il en est de même du brun rouge.

Le brun foncé est une couleur très solide.

Le rose ou pinck est également d'une grande fixité; il entre, avec les bruns et les jaunes, dans la composition des tons de chair.

Les jaunes, couleurs terreuses, n'ont de transparence que sous une faible épaisseur, mais les tons en sont riches et solides.

Le noir est une matière fixe; dans les parties claires, il est verdâtre. Il sert à faire des gris de toutes nuances, suivant que l'on y ajoute une pointe de bleu, de vert ou de jaune.

Les blancs servent à faire des rehauts que l'on peut colorer ou laisser en blanc.

Le blanc persan doit être délayé avec du silicate de potasse à 33°, qui lui donne le fondant nécessaire à l'adhésion et la solidité. Ce blanc est plus beau et plus fixe que le blanc chinois, qui est d'un emploi plus facile.

CHAPITRE XVI

ENGOBES ET TERRES COLORÉES

L'engobe est un enduit destiné à recouvrir une terre dont on veut cacher la couleur, il peut servir de fond à la décoration, si l'objet doit être décoré ; aussi l'engobe doit généralement être d'une matière plus noble que la terre du vase ; il peut cependant être d'une qualité égale lorsqu'il s'agit simplement de cacher la coloration.

L'engobe noir dont se trouvent recouvertes les poteries étrusques est un enduit tellement mince que l'on n'a pu en déterminer la nature que par approximation ; c'est, à ce qu'il paraît, un silicate de fer rendu fusible par un silicate de soude dans une proportion inappréciable.

Voilà donc un engobe qui n'est pas uniquement terreux ; il se rapproche déjà, par une certaine fusibilité qui le rend adhérent, des glaçures qui feront leur apparition plus tard.

Les Grecs décoraient leurs vases de terre par des argiles coloreés en blanc, rouge de brique et jaune d'ocre.

L'enduit restait toujours mat; seul, le noir était brillant à cause de sa composition.

Les poteries romaines ont, outre le lustre noir, un lustre rouge, qui ne paraît pas dû absolument à de la terre rouge, mais aussi à une matière brillante et vitreuse.

C'est avec ces moyens simples et primitifs que les anciens décoraient leurs vases; mais que de chefs-d'œuvre ont été ainsi exécutés et sont maintenant la gloire de nos musées!

La céramique ancienne était plus du domaine de l'art que de celui de la science, et ce n'est que peu à peu que l'on voit les engobes terreux recouverts d'un vernis jouer un rôle dans la céramique.

De notre temps, on a donné aussi aux engobes le nom de barbotine; cette appellation peu gracieuse a contribué au discrédit qui a atteint certaines fabrications; mais je m'empresse d'ajouter que ce discrédit, mérité du reste, a encore d'autres causes.

D'abord les pièces recouvertes de barbotine, comme on les fait ordinairement, manquent de solidité, la composition de l'engobe s'accorde mal avec celle de la terre; de là une différence de dilatation à la cuisson, et par suite l'écaillage. Ensuite l'aspect de ces pièces est peu agréable à l'œil; il est terreux et manque de franchise. Cela vient de ce que les céramistes ont voulu reproduire les effets de la peinture à l'huile et qu'ils ont dû employer pour arriver à ce résultat des couleurs qui ne supportent pas le grand feu; de là un manque d'opposition dans les valeurs.

On peut ajouter qu'en général ces peintures sont

peu soignées, et que l'on n'a pas fait de grands efforts dans la composition; il en est résulté un produit commun, défectueux, et qui, malgré un moment de vogue, est bientôt tombé en défaveur.

Ce que je viens de dire s'applique à la fabrication générale de la barbotine moderne, mais il y a des exceptions, et certains artistes et fabricants ont su tirer un bon parti des matières employées.

Il me semble que la barbotine pourrait trouver sa véritable application dans la fabrication des grès qui sont d'une très grande solidité. Les terres qui servent à cette fabrication sont très réfractaires; elles subissent de hautes températures, permettent l'emploi de couleurs résistantes et leur entier développement.

CHAPITRE XVII

ÉMAUX TRANSPARENTS

Les émaux dont je vais m'occuper et dont le bleu turquoise est la couleur la plus caractéristique ont des propriétés absolument particulières, leurs colorations sont lumineuses et transparentes ; à la lumière artificielle, ils brillent avec le même éclat que sous les rayons solaires.

Leur application à la décoration architecturale est d'une grande puissance ; elle permet, dans un bouquet de fleurs par exemple, d'enlever les corolles sur un champ foncé ou clair, avec toute la splendeur de leur coloration.

Plus la couche d'émail est épaisse, plus l'effet sera puissant ; on pourra modeler par accumulation et par des dessous préparés en reliefs blancs.

Ces qualités sont dues à la nature de l'émail, qui est alcalin ; les oxydes métalliques sont, dans cette matière, dissous dans toutes leurs parties et tenus en suspension dans un état de division que nulle autre glaçure ne peut donner.

Les émaux transparents trouvent leur emploi dans toutes espèces de faïence.

A défaut d'un nom plus particulier à la céramique, on appelle émaux cloisonnés un travail dont la décoration est ornée d'un trait en relief; les creux sont remplis d'émaux colorés transparents que l'on peut superposer les uns aux autres.

Ce genre de fabrication a fait sa première apparition en Occident dans mon exposition de 1874, à l'Union centrale des arts décoratifs.

Comme les émaux alcalins sont d'une fabrication difficile et délicate, on a cherché à leur substituer d'autres émaux, mais le résultat n'a pas été le même; les glaçures plombeuses, par exemple, deviennent troubles, grises et presque noirâtres à la lumière artificielle.

Voici les compositions dont on se sert pour les émaux transparents.

FONDANT.

Minium	30	35
Sable	50	45
Carbonate de potasse	12	12
Carbonate de soude	8	8
	100	100

BLEU LAPIS-LAZULI.

Fondant.	95
Oxyde de cobalt.	0.700
Oxyde de cuivre.	4.300
	100.000

VIOLET FONCÉ.

Fondant.	92.400
Oxyde de manganèse.	7.000
Oxyde de cobalt.	0.600
	100.000

GRENAT.

Fondant..................	82
Oxyde de manganèse...........	6
Oxyde d'antimoine.............	2
Soude.....................	5
Nitre.....................	5
	100

TURQUOISE.

Fondant..................	93
Oxyde de cuivre..............	7
	100

VERT.

Sable................	35	30
Minium...............	55	55
Carbonate de potasse.......	5	10
Borax fondu............	5	5
Oxyde de cuivre.........	4	4
	104	104

VERT CAMÉLIA.

Fondant...................	45
Oxyde de cuivre...............	5
Oxyde de fer.................	5
Sable......................	20
Minium....................	25
	100

VERT OLIVE (CÉLADON FONCÉ).

Fondant.	89
Oxyde de cuivre.	3.400
Oxyde de manganèse.	2.500
Oxyde de fer.	6 100
	101.000

JAUNE OCRE.

Fondant.	45
Oxyde de fer.	10
Sable.	20
Minium.	25
	100

JAUNE OPAQUE.

Fondant.	47
Oxyde de fer.	4
Oxyde d'antimoine.	4
Sable.	20
Minium.	25
	100

BRUN JAUNE.

Fondant.	44
Oxyde de fer.	8
Oxyde de manganèse.	3
Sable.	20
Minium.	25
	100

CÉLADON JADE.

Fondant.	52
Oxyde de cuivre.	0.700
Oxyde de fer.	1.800
Oxyde de nickel.	0.500
Sable.	20
Minium.	25
	100.000

IVOIRE.

Fondant	52
Oxyde de fer	3
Sable	20
Minium	25
	100

On fond ces divers mélanges, on les pile et on les broie, pour les appliquer sur le biscuit de faïence sans l'intermédiaire obligé de l'engobe.

Cependant si on les applique sur l'engobe, ils acquièrent beaucoup plus de finesse.

On comprend aisément qu'il est facile d'augmenter le nombre des émaux; on pourra en varier les tons en y ajoutant plus ou moins du fondant.

CHAPITRE XVIII

FOND D'OR SOUS COUVERTE

Cette application, inspirée par les fonds d'or de la mosaïque, s'est produite pour la première fois à l'Exposition universelle de 1878.

Voici comment on procède :

On enduit d'abord la surface à recouvrir d'une très mince couche d'émail sur laquelle on saupoudre des grains de sable, et on fait cuire. Puis, avec un pinceau, on enduit la place d'une décoction de pépins de coing et on applique l'or découpé selon la forme ; il faut avoir soin de tamponner l'or avec un gros pinceau raide coupé ras.

Ensuite on pose la couverte.

Les fonds d'or sous couverte sont à la dorure sur émail ce que les émaux colorés transparents sont à la peinture sous couverte.

Comme le fond d'or peut être recouvert d'une couverte de couleur, on obtiendra ainsi des colorations à aspects métalliques, vibrantes et d'une richesse qu'on chercherait en vain par d'autres procédés.

La décoration peut être complétée par des rehauts de blanc, soit opaques, soit demi-transparents. Je n'ai

pas besoin d'ajouter que le plus grand soin doit être apporté dans le travail.

Si l'émail de dessous n'est pas bien mis, il adhérera imparfaitement, et la réparation sera dispendieuse, car les paillons ont une épaisseur égale à vingt-cinq feuilles d'or des doreurs. Si l'or n'est pas de première pureté et s'il contient des traces de cuivre, la couverte prendra un ton verdâtre. Les fonds d'or ont une très grande puissance décorative, mais il faut en user avec discrétion comme de tout ce qui est fort, et il faut bien se rendre compte du rapport entre le fond et les couleurs du décor, afin de ne pas rompre cette harmonie qui, en toutes choses, est la condition de la beauté.

MARQUES DE FAIENCES

1. Alcora, xviiie siècle.
2. Amsterdam, *Hartog van Laun*, 1780.
3. Aprey.
4. Bernard Palissy (*école de*).
5. Beyreuth.
6. Bourg-la-Reine.
7. Castel Durante.
8. Castel Durante, 1698.
9. Caffagiolo, xve siècle.
10. Caffagiolo.
11. Caffagiolo, 1547.
12. Clermont-Ferrand, vers 1740.
13. Castel Durante.
14. Delft, *fin du* xviie *siècle*.
15. Delft.
16. Delft, 1663-1680.
17. Delft, 1663-1680.
18. Delft, *Jacobus Pynacker*, 1672.
19. Delft, 1678-1682.
20. Delft, 1697-1710.
21. Delft, 1759-1770.
22. Delft.
23. Faenza.
24. Faenza.
25. Deruta.
26. **France.**
27. France.
28. Gubbio, *Maestro Giorgio*, 1520.
29. Gubbio, *Maestro Giorgio*.
30. Gubbio, 1537.
31. Gubbio.
32. Gênes.
33. Hochst, *Gelz*, 1720.
34. Hochst, *Diehl*.
35. Hochst, *Zeschinger*.
36. Lille, *Boussemaert*.
37. Gênes, xviie siècle.
38. Kiel, *vers* 1770.
39. Lille.
40. Lille, *Joseph-François Boussemaert, vers* 1726.
41. Marieberg.
42. Marseille, *Robert*.
43. Marseille, *Robert*.
44. Marseille, *Robert frères*.
45. Marseille, *A. Clérissy*, 1697.
46. Marseille, *veuve Perrin*.
47. Marseille.
48. Marseille.
49. Milan, 1770-1780.
50. Moustiers, *Clérissy*.

51. Moustiers, *Olery.*
52. Moustiers.
53. Moustiers, xviii° *siècle.*
54. Moustiers, xviii° *siècle.*
55. Moustiers, *1746.*
56. Moustiers, xviii° *siècle.*
57. Moustiers, xviii° *siècle.*
58. Moustiers.
59. Moustiers, *Olery.*
60. Moustiers.
61. Moustiers, *Olery.*
62. Moustiers, *Féraud.*
63. Moustiers, *Joseph Olery, 1745.*
64. Naples, xviii° *siècle.*
65. Nevers, *Henri Borne, 1689.*
66. Nevers, *Antoine de Contade.*
67. Nevers, xviii° *siècle.*
68. Niederviller.
69. Nuremberg.
70. Niederviller.
71. Pesaro.
72. Perse.
73. Rouen.
74. Rouen.
75. Rouen.
76. Rouen, *C. Borne, 1736.*
77. Rouen.
78. Rouen, *Vavasseur.*
79. Rouen, *Vavasseur.*
80. Rouen, *M. Guillibaud.*
81. Rouen, *Vavasseur.*
82. Rouen, *Edme Poterat, 1647.*
83. Rouen, *Dieul.*
84. Rouen, *Jardin.*
85. Rouen, *Borne, 1738.*
86. Rouen, xvii° *siècle.*
87. Rouen, xvii° *siècle.*
88. Rouen, xvii° *siècle.*
89. Rouen, *fin du* xvii° *siècle.*
90. Rouen, *vers 1720.*
91. Saint-Amand.
92. Saint-Amand.
93. Savone.
94. Savone.
95. Savone.
96. Saint-Cloud.
97. Sceaux-Penthièvre.
98. Schaffhouse, *Tob Stimmer.*
99. Sinceny.
100. Sèvres, *Lambert et* Cie.
101. Sinceny.
102. Strasbourg.
103. Strasbourg, *Hannong.*
104. Strasbourg, *Hannong.*
105. Strasbourg, *Hannong.*
106. Strasbourg, *Hannong.*
107. Urbino, *Orazio Fontana, 1544.*
108. Urbino ou Gubbio.
109. Urbino, *1594.*
110. Urbino.
111. Urbino.
112. Urbino, *Orazio Fontana.*
113. Urbino.
114. Varages.
115. Urbino, *Batista Franco.*
116. Venise.
117. Venise.
118. Venise.
119. Vincennes, *Hannong.*
120. Zurich.

MARQUES DE FAIENCES.

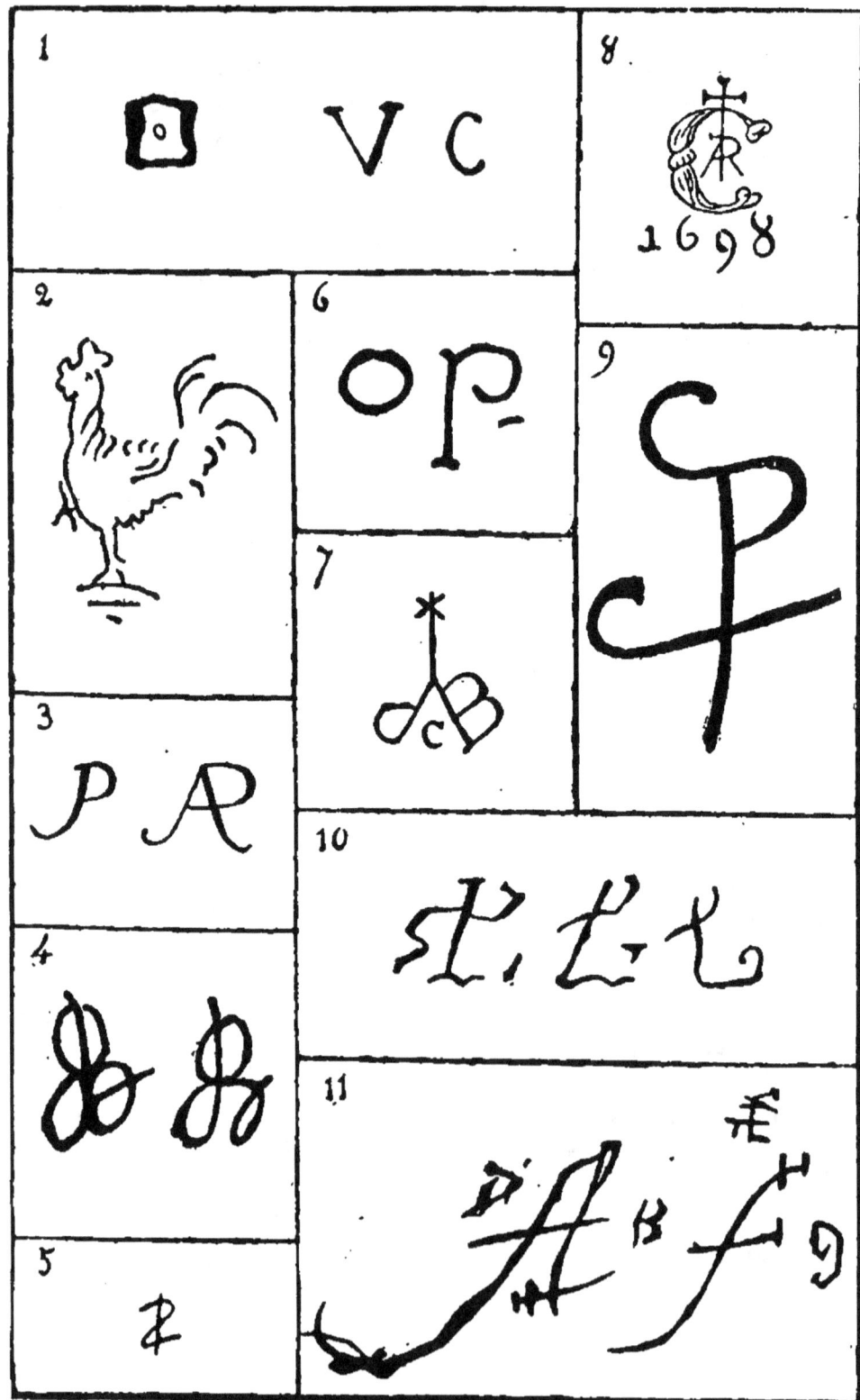

12		
Clermont f^d m		

13	15	18
(mark)	ℛ	ℛ ℛ

14	16	19
V	ℛ	⋈

	17	20
	ℛ / 17	⋈

MARQUES DE FAIENCES. 277

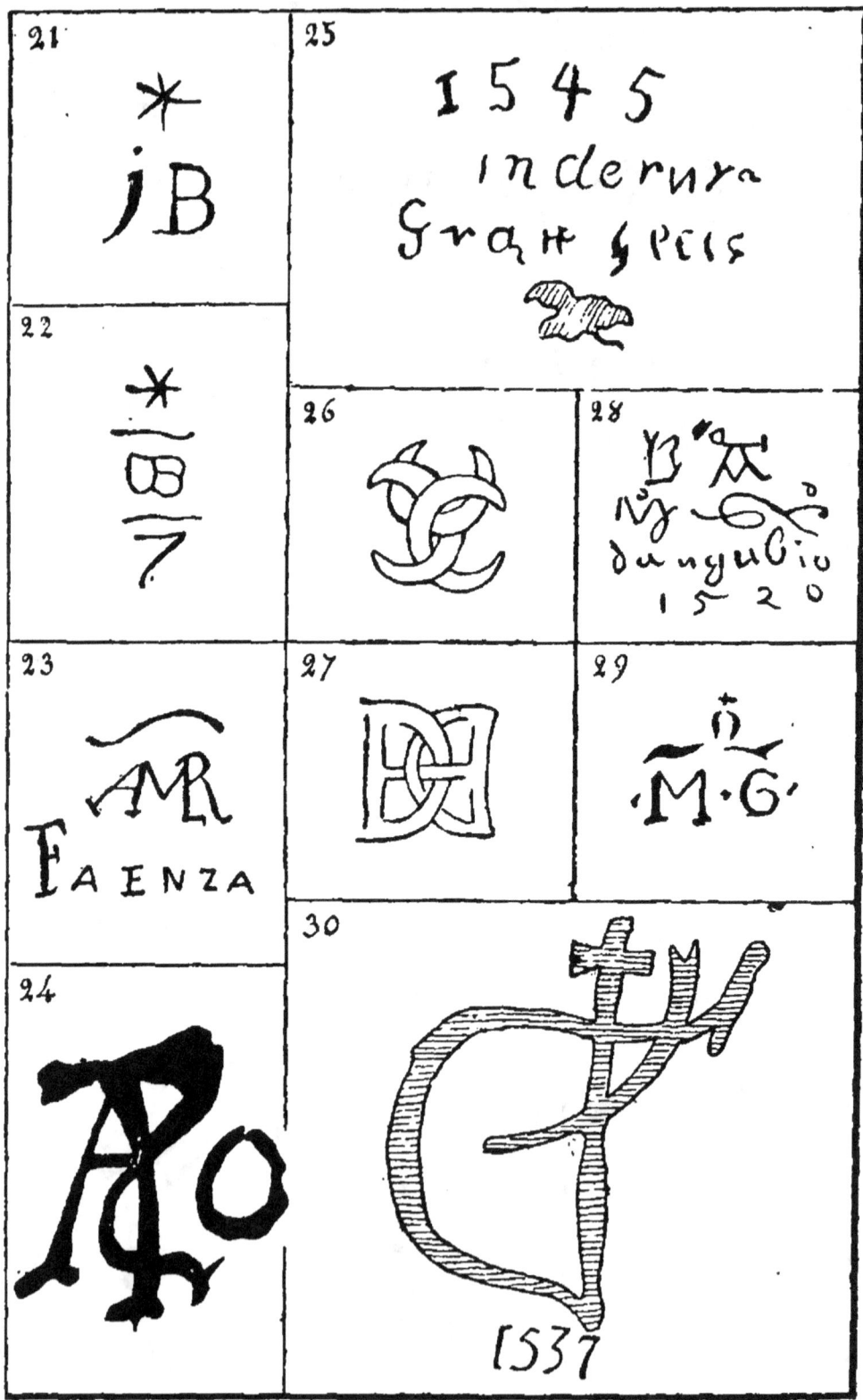

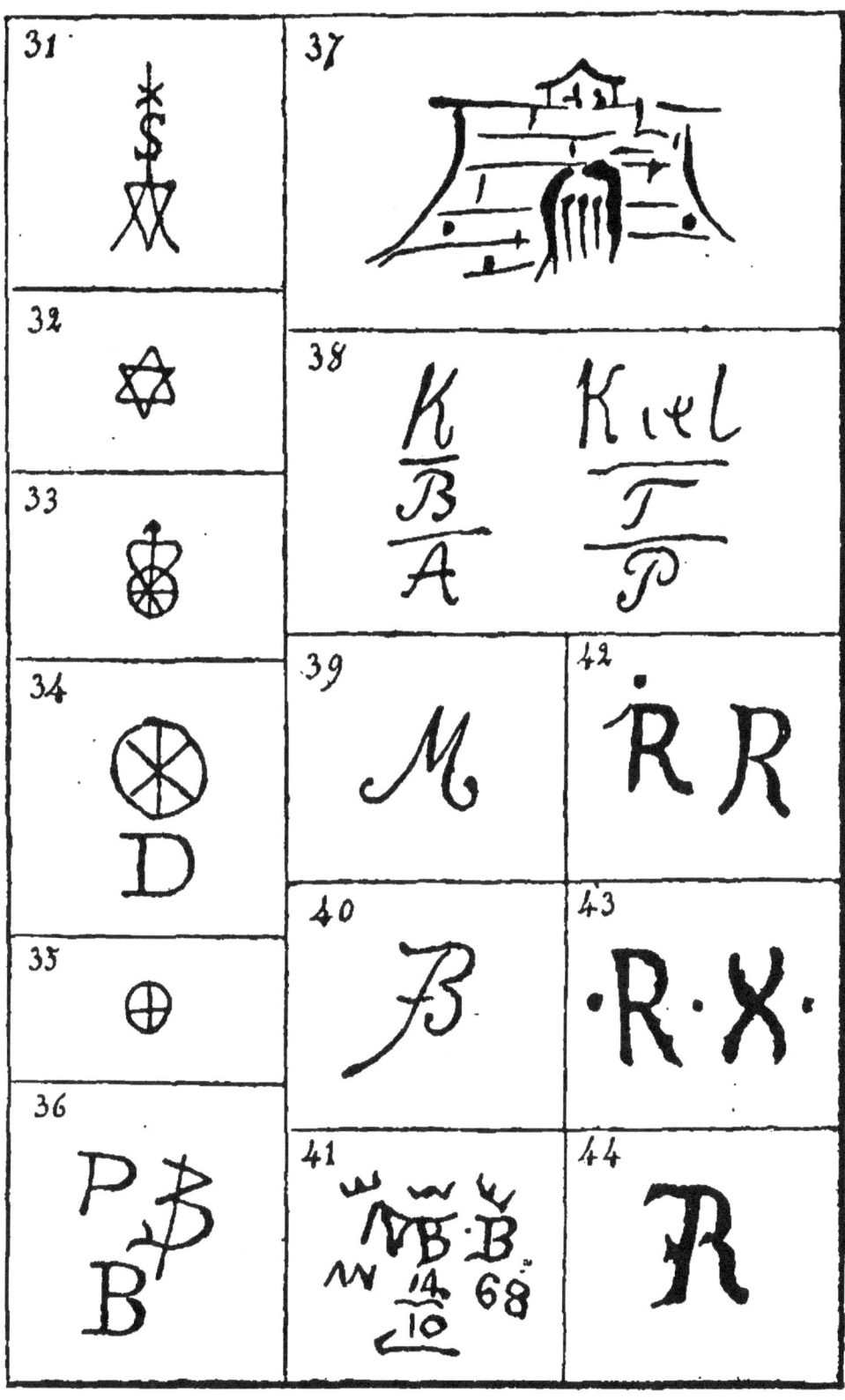

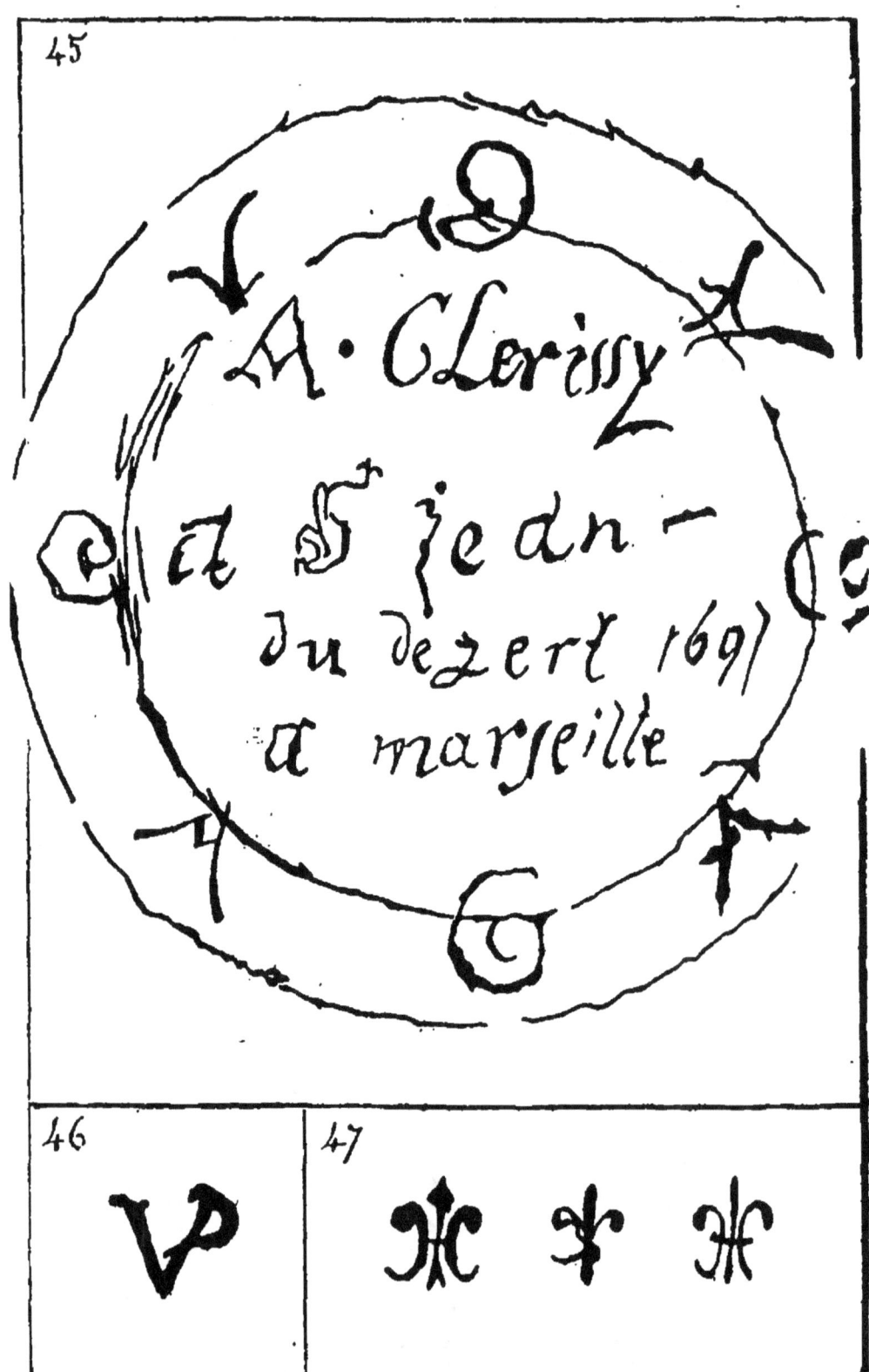

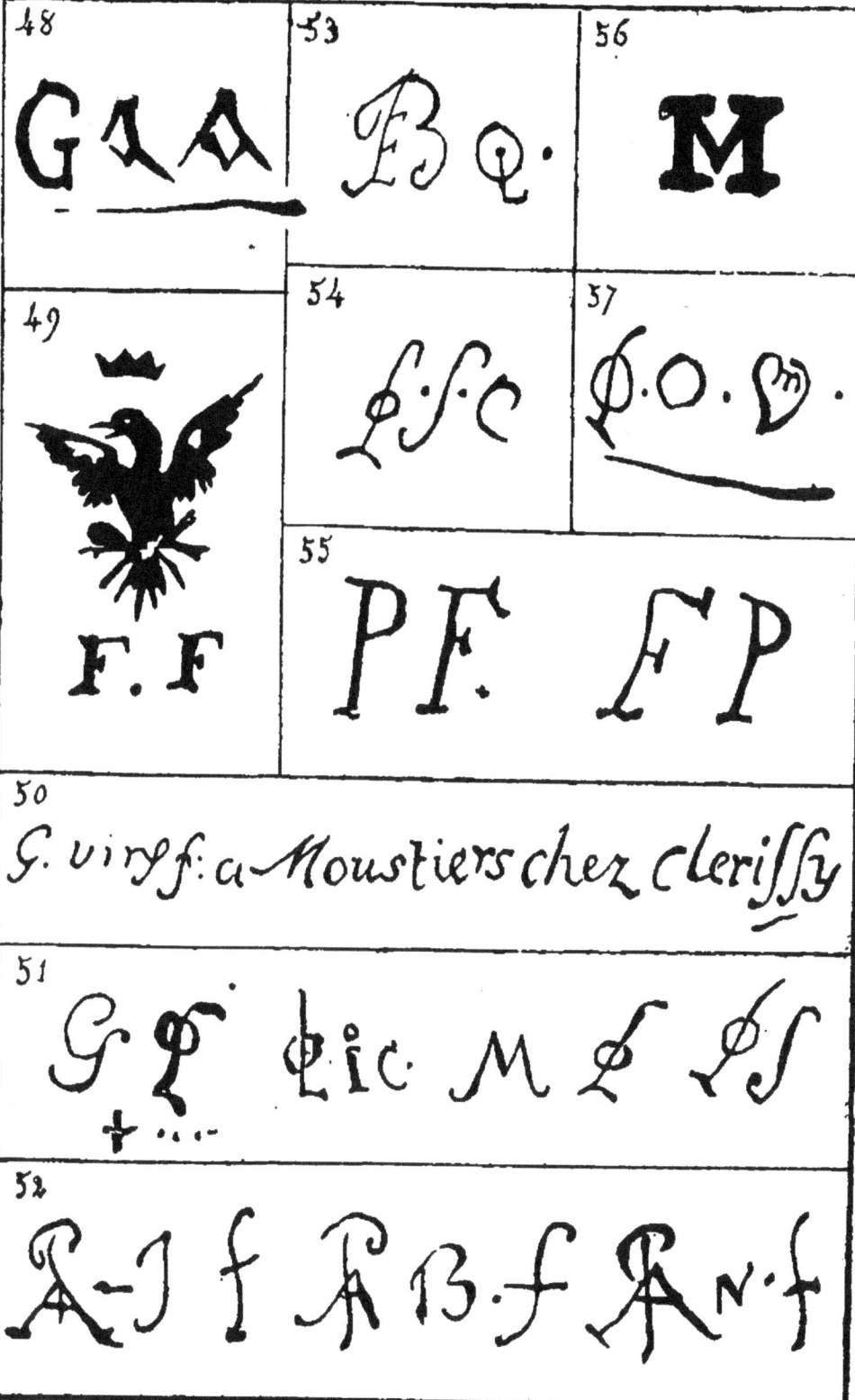

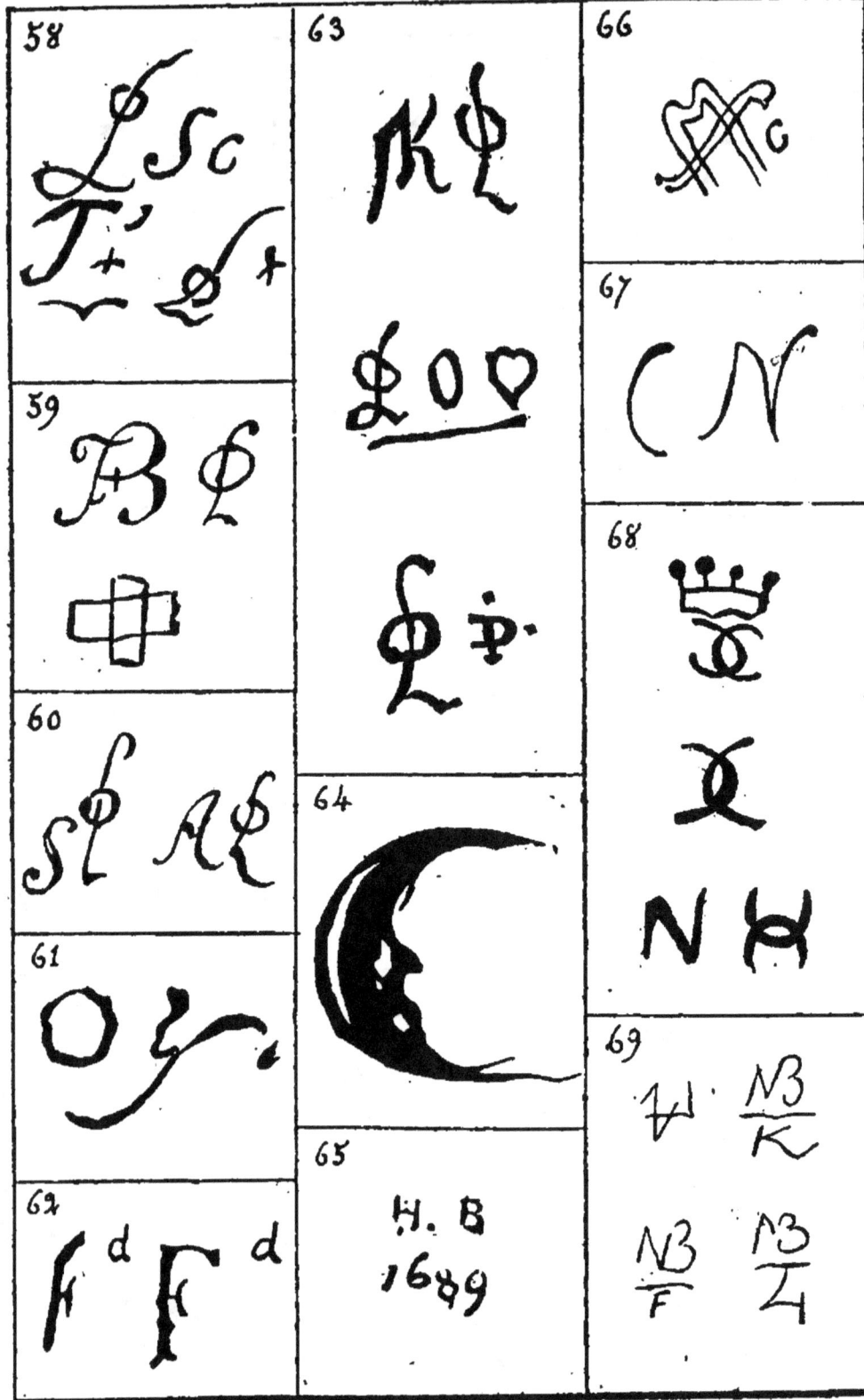

85

Borne Pinxit Anno 1738

86

88

87

89

90

91

92

93

MARQUES DE FAIENCES.

94	100	
(monogram) *L.L.*	LAMBERT & cie	
95	101	105
(mark)	·S·	(monogram H)
96		106
S+C / T	102	H / 472
97	(monogram)	
(anchor)	103	107
98	H / 545	o[1544] / (monogram)
(monogram S)	104	108
99	H	(marks)
·S·c·ÿ·	2 O	N

BIBLIOGRAPHIE DE LA FAIENCE[1]

Amé (E.-J.). *Les carrelages émaillés du moyen âge*, 1859.

Arclais de Montamy. *Traité des couleurs pour la peinture en émail et sur porcelaine*, 1765.

Arnauld (E.). *Rapport sur la céramique*, 1877.

Asselineau. *Céramique du moyen âge et de la Renaissance*, 1876.

Aubert (E.). *Conseils pratiques pour la peinture céramique à la gouache*, 1881.

Audiat (Louis). *Bernard Palissy. Sa vie et ses travaux*, 1868.

Avisse et Renard. *L'art céramique au XIX^e siècle. Recueil de compositions gravées et coloriées*, 1876.

Azam. *Les anciennes faïences de Bordeaux*, 1880.

Barbet de Jouy. *Les Della Robbia et leurs travaux*, 1855.

Barbier de Montault. *Les carreaux émaillés du château de Bessais (Vienne)*, 1887.

Barthelemy (E. de). *Notice sur quelques carrelages historiques*, 1852.

1. La bibliographie générale céramique a été faite par M. Champfleury (A. Quantin, 1881). Nous avons pris dans l'ouvrage du savant conservateur du musée de Sèvres la plus grande partie des titres que nous mentionnons. Les dates indiquées sont celles des dernières éditions.

Barthelemy (E.-A.). *Carrelages émaillés de la Champagne, 1878.*

Bartelaer (Van). *Les couvertes, lustres, vernis, enduits, engobes, etc., de nature organique, 1877.*

Bastenaire-Daudenart. *L'art de fabriquer la faïence blanche recouverte d'un émail opaque, 1828.*

— *L'art de fabriquer la faïence blanche recouverte d'un émail transparent, 1830.*

Berluc-Perussis (de). *Les anciennes faïenceries de la Haute-Provence, 1886.*

Bertrand (R. de). *Les carrelages muraux en faïence, 1860.*

Bordeaux (R). *Les brocs à cidre en faïence de Rouen, 1869.*

Bosc d'Antic. *Œuvres de Bosc d'Antic, contenant plusieurs mémoires sur l'art de la verrerie, de la faïencerie, etc., 1780.*

Bourgoing (J.). *Les arts arabes. Architecture, revêtement, pavements, 1877.*

Boyer. *Manuel du porcelainier, du faïencier (Manuel Roret).*

Brongniart (Alexandre). *Traité des arts céramiques ou des poteries, 1877.*

— *Essai sur les arts céramiques, 1830.*

Brongniart et Riocreux. *Description méthodique du musée céramique de Sèvres, 1845.*

Brossard (Pierre). *Les faïences lyonnaises au xviiie siècle, 1882.*

Burty (Ph.). *Exposition des beaux-arts appliqués à l'industrie, 1874.* — *Rapport sur la céramique, 1875.*

— *Chefs-d'œuvre des arts industriels. céramique, 1866.*

— *Conférence, à l'Union centrale, sur Bernard Palissy, 1875.*

Bussy (Ch. de). *Exposition de Philadelphie en 1876.* — *Rapport sur la céramique.*

Campori (Marquis de). *La majolique et la porcelaine de Ferrare*, 1864.

Cap (P.-A.). *Biographie chimique. Bernard Palissy*, 1844.

Casati (Ch.). *Note sur les faïences de Talavera*, etc., 1873.

— *Notice sur les faïences de Deruta*, etc., 1874.

— *Notice sur le musée du château de Rosenbourg, en Danemark, avec notes complémentaires sur les faïences danoises*, 1879.

Caumont. *Notes provisoires sur quelques produits céramiques du moyen âge*, 1850.

Cavalucci (J.). *Les Della Robbia*, 1881.

Cellières (L.). *Traité élémentaire de peinture en céramique*, 1878.

Champfleury. *Histoire des faïences patriotiques sous la Révolution*, 1876.

— *Cabinet de M. Champfleury. Faïences historiques*, etc., 1868.

— *Céramique du nord de la France*, etc., 1872.

— *Les fabriques diverses de faïences patriotiques.*

— *Céramique aux expositions d'Orléans, Quimper, Reims*, 1876.

— *Céramique. Les cinq violons de faïence*, 1876.

— *Le violon de faïence. Dessins en couleur par Émile Renard*, 1877.

— *Bibliographie céramique. Nomenclature analytique de toutes les publications faites en Europe et en Orient sur les arts et l'industrie céramiques depuis le XVIe siècle jusqu'à nos jours*, 1880.

Cherest aîné. *Les faïences de l'Auxerrois*, 1874.

Cohendy. *Céramique arverne et faïence de Clermont.*

Collet (Ch.). *Recherches historiques sur les manufactures de l'arrondissement de Valenciennes.*

Collinot (F.) et de Beaumont (A.) *Les ornements de la Perse*, 1871.

Corbassière (A.). *Dalles et pavés céramiques à base de fer*, 1877.

Courajod (L.). *Pavage de l'église d'Orbais*, etc., 1875.

Dangibeaud. *Saintes au xvie siècle. L'atelier de Palissy*, 1863.

Darcel (Alfred). *Musée de la Renaissance. Notice sur les faïences*, 1864.

— *Un guide de l'amateur de faïences et de porcelaines*, 1864.

— *L'Exposition d'art et d'archéologie, à Rouen*, 1861.

Davillier (Baron Ch.). *Histoire des faïences hispano-moresques*, 1861.

— *Histoire des faïences et porcelaines de Moustiers*, 1863.

— *Les arts décoratifs en Espagne*, etc., 1879. *Monogrammes*, 1884.

Deck (Th.). *La faïence*, 1888.

Decorde (L'abbé J.-E.). *Pavage des églises dans le pays de Bray*.

Delamardelle et Gaurel. *Leçons pratiques de peinture vitrifiable*.

Delange (Carle et Henry). *Recueil de toutes les pièces connues jusqu'à ce jour de la faïence dite de Henri II*, 1861.

Delange (Carle). *Recueil des faïences italiennes des xve, xvie et xviie siècles*, 1869.

Delisle (Léopold). *Documents sur les fabriques de faïence de Rouen*, 1865.

Demmin (Auguste). *Guide de l'amateur de faïences et de porcelaines*, 1873.

— *Histoire de la céramique en planches phototypiques*, 1875.

D'Escamps (Henri). *Notice sur les faïenceries de Longwy et de Senelle*, 1878.

— *Notice historique sur les manufactures de Creil et de Montereau*, 1878.

Doste (J.-E.) *Notice historique sur Moustiers et ses faïences,* 1874.

Doublet de Boisthibault (C.). *Bernard Palissy,* 1857.

Du Broc de Segange (L.). *La faïence, les faïenciers et les émailleurs de Nevers,* 1863.

Du Fraisse de Vernines. *Parallèle des ouvrages de poterie d'Auvergne anciens et modernes,* 1874.

Du Saussois (A.). *Bernard Palissy,* 1874.

Ebelmen. *Chimie, céramique, géologie, métallurgie,* 1861.

Ebelmen et Salvetat. *Rapport sur les arts céramiques,* 1854.

Enjubault (E.). *L'art céramique et Bernard Palissy,* 1858.

Erquié. *Note sur les carrelages émaillés trouvés à Toulouse,* 1858.

Estor (H.). *Rapport du jury de la céramique à l'Exposition internationale du travail de* 1885.

Fillon (Benjamin). *Les faïences d'Oiron,* 1862.

— *L'art de terre chez les Poitevins,* 1864.

Fleury (Edouard). *Étude sur le pavage émaillé dans le département de l'Aisne,* 1855.

— *Trompettes, jongleurs et singes de Chauny,* 1874.

Forestie (E.). *Une faïencerie montalbanaise au* XVIII*e siècle,* 1875.

— *Les anciennes faïenceries de Montauban, Ardus,* 1876.

Foy (Félix). *La céramique des constructions, etc.,* 1882.

Garnier (E.). *Histoire de la céramique, poterie, faïence et porcelaine chez tous les peuples, depuis les temps les plus anciens jusqu'à nos jours,* 1883.

Gérardin. *Essai sur la céramique,* 1869.

Gerspach. *Th. Deck,* 1883.

Girard (Aimé). *Exposition universelle de* 1867. *Faïences fines,* 1867.

Gouellain (Gustave). *Le musée céramique de Nevers*, 1862.

— *L'Exposition d'art et d'archéologie, à Rouen*, 1861.

Grasset aîné. *Musée de la ville de Varzy. Céramiques. Histoire de la faïencerie*, 1876.

— *Musée de la ville de Varzy. Faïence nivernaise du xviii^e siècle*, 1876.

Grouet (Ch.). *De l'art céramique dans le Nivernais*, 1844.

Guillou (H.) et Monceaux (H.). *Les carrelages historiés du moyen âge et de la Renaissance*, 1887.

Havard (Henry). *Histoire de la faïence de Delft*, 1877.

Houdoy (J.). *Histoire de la céramique lilloise*, 1869.

Houzé de l'Aulnoit aîné. *Essai sur les faïences de Douai*, 1883.

Jacquemart (Albert). *Notice sur les majoliques de la collection Campana*, 1862.

— *Les merveilles de la céramique*, 1869.

— *Histoire de la céramique*, 1873.

Joly (A.). *Paul Louis-Cyfflé. Notice biographique*, 1864.

Jouveaux (Émile). *Histoire de trois potiers célèbres*, 1874.

Labarte (Jules). *Histoire des arts industriels au moyen âge*, 1878.

La Ferrière-Percy (de). *Une fabrique de faïence à Lyon sous le règne de Henri II*, 1862.

Lambert (Guillaume). *Art céramique*, 1865.

Lamboursani (J.). *La barbotine ou la gouache vitrifiable*, 1882.

Lasteyrie (F. de). *Bernard Palissy. Sa vie et ses œuvres*, 1865.

Laugardière (Ch. de). *Document inédit pour servir à l'histoire de la céramique*, 1870.

Le Breton (Gaston). *Céramique espagnole*, 1879.

— *La céramique polychrome à glaçures métalliques dans l'antiquité*, 1882.

Le Breton (Gaston). *Le musée céramique de Rouen*, 1883.

— *Un carrelage en faïence de Rouen, au temps de Henri II, dans la cathédrale de Langres*, 1884.

— *Exposition de Quimper : les faïences de Quimper et les faïences de Rouen*, 1876.

Lecoq (J. et G.). *Histoire des fabriques de faïence et de poterie de la haute Picardie*, 1877.

Lejeal (A.). *Recherches sur les manufactures de faïence et de porcelaine de l'arrondissement de Valenciennes*, 1868.

Le Men. *La manufacture de faïence de Quimper*, 1875.

Lerue (de). *Les anciennes faïences populaires de Rouen*, 1868.

Lienard (F.). *Les faïenceries de l'Argonne*, 1877.

Liesville. *Les industries d'art, la céramique et la verrerie au Champ de Mars*, 1879.

Limouzin (Charles). *Monaco artistique et industriel. La poterie*, 1876.

Loche (Comte de). *Notice sur la fabrique de faïence de La Foret*, 1881.

Lombard-Dumas (A.). *Mémoire sur la céramique de la vallée du Rhône* (1878).

Lucas (Louis). *La manufacture de faïence de Vron*, 1877.

Luynes (Victor de). *La céramique à l'Exposition de 1878. Rapport au jury international*, 1882.

Marchant (L.). *Recherches sur les faïences de Dijon*, 1885.

Mareschal (A.-A.). *Imagerie de la faïence. Assiettes à emblèmes patriotiques*, 1869.

— *La faïence populaire au XVIIIe siècle*, 1872.

— *Les faïences anciennes et modernes*, 1874.

— *Iconographie de la faïence*, 1875.

— *La céramique et la porcelaine*, 1875.

Marryat (J.). *Histoire des poteries, faïences et porcelaines*, 1860.

Martin (Alexis). *Faïences et porcelaines, 1886.*

Matagrin. *Bernard Palissy. Sa vie et ses ouvrages, 1856.*

Maze (Alphonse). *Recherches sur la céramique, 1870.*

Mely (F. de). *La céramique italienne, marques et monogrammes.*

Meurer. *Carreaux en faïence italienne des XVe et XVIe siècles, 1887.*

Michel (Edmond). *Essai sur l'histoire des faïences de Lyon, 1876.*

Miel. *Notice sur Bernard Palissy.*

Milet (A.). *Antoine Clericy. Sa vie et ses œuvres, 1876.*

Milliet (E.-I.). *Notice sur les faïences artistiques de Meillonas, 1877.*

Molinier (Émile). *Les majoliques italiennes en Italie, 1882.*

Monestrol (Marquis de). *Le potier de Rungis, 1864.*

Morey (P.). *Les statuettes dites de terre de Lorraine, 1871.*

Mortreuil (A.). *Anciennes industries marseillaises, faïences, verres, émaux, porcelaines, 1858.*

Muray (O.). *Étude sur Bernard Palissy.*

Noelas. *Histoire des faïences roanno-lyonnaises, 1880.*

Ollivier. *Collection de dessins de poêles de faïence antique et moderne.*

Oppenheim. *L'art de fabriquer la poterie, façon anglaise.*

O'Reilly. *Sur la poterie vernissée et sur les poteries d'Espagne, 1805.*

Pajot des Charmes. *Nouvelle méthode pour la cuisson des poteries, 1824.*

Palissy (Bernard). *Œuvres revues sur les exemplaires de la bibliothèque du roi, 1777.*

— *Œuvres complètes de Bernard Palissy, 1844.*

— *Discours admirable de l'art de terre, 1863.*

Palissy (Bernard). *Les œuvres complètes de Bernard Palissy*, par A. France, 1879.

Parvillée (Léon). *Architecture et décoration turques au xve siècle*, 1874.

Passeri (G.). *Histoire des peintures sur majolique*, traduction par H. Delange, 1853.

Peligot (E.). *Instructions pour le peuple. Arts céramiques.*

Percy. *Mémoire sur des espèces d'amphores dites Tinajas*, 1811.

Piccolpasso (G.). *Les troys libvres de l'art du potier*, traduction par Claudius Popelin, 1860.

Pichon (Ludovic). *La faïence à emblèmes patriotiques du second empire*, 1874.

Piol (Eugène). *La vie et les travaux de Bernard Palissy.*

Possesse (Maurice de). *La faïence de Rouen.*

Pottier (A.). *Essai de classification des poteries normandes des xiiie, xive et xve siècles*, 1867.

— *Sur le vase hispano-moresque de l'Alhambra*, 1850.

— *Histoire de la faïence de Rouen*, 1870.

Pouy (F.). *Les faïences d'origine picarde et les collections diverses*, 1872.

— *Les faïences, spécialement celles d'origine picarde*, 1873.

Prisse d'Avennes. *L'art arabe d'après les monuments du Caire depuis le viie siècle jusqu'à la fin du xviiie siècle*, 1877.

Querière (E. de la). *Essai sur les girouettes, épis, etc.*, 1844.

Quirielle (R. de). *Les faïences parlantes*, 1877.

Racle (Léonard). *L'art du tuilier et du briquetier perfectionné.*

Ramé (A.). *Note sur quelques épis en terre cuite.*

— *Étude sur les carrelages historiés*, 1855.

Ris (L.-Clément de). *Musée du Louvre. Notice sur les faïences françaises*, 1871.

Ris-Paquot. *Histoire des faïences de Rouen*, 1870.

— *Restauration des porcelaines. Manière de restaurer soi-même les faïences*, 1872.

— *Dictionnaire des marques et monogrammes de faïences*, 1878.

— *Histoire générale de la faïence ancienne*, 1875.

— *Manuel du collectionneur de faïences anciennes*, 1878.

— *Documents inédits sur les faïences charentaises*, 1878.

— *Traité pratique de peinture sur faïence et porcelaine.*

Robert (Karl). *Le fusain sur faïence. Guide des peintures vitrifiables*, 1879.

Robillard de Beaurepaire (E.). *Les faïences de Rouen et de Nevers*, 1867.

— *La faïence de Rouen à l'Exposition*, 1861.

Rolle (F.). *Documents relatifs aux anciennes faïenceries lyonnaises*, 1865.

Rouillou. *A propos d'une faïence républicaine*, 1868.

Salles (Jules). *Étude sur Bernard Palissy, sa vie et ses œuvres*, 1856.

Salvetat (A.). *Rapport sur l'introduction à Creil de la fabrication d'une pâte nouvelle*, 1852.

— *Emploi de l'acide borique et du borax dans les arts céramiques*, 1854.

— *Rapport sur la manufacture des produits céramiques de Bordeaux*, 1854.

— *Rapport sur les arts céramiques à l'Exposition de Londres*, 1854.

— *Leçons de céramique*, 1857.

— *Les arts céramiques exposés à Londres en* 1852.

— *Les arts céramiques à l'Exposition internationale de* 1878.

Salvetat (A.). *Rapport sur le concours pour le perfectionnement de la fabrication de la faïence.*

— *Sur la préparation d'un jaune fusible.*

Sauzay (A.). *Monographie de l'œuvre de Bernard Palissy*, 1862.

Savy et Sarsay. *Les anciens carrelages de l'église de Brou*, 1867.

Sedille (Paul). *La terre cuite et la terre émaillée dans la construction et la décoration*, 1877.

— *Conférence sur la céramique monumentale*, 1879.

Tainturier (A.). *Notice sur les faïences du xvi^e siècle, dites de Henri II*, 1860.

— *Les terres émaillées de Bernard Palissy, inventeur des rustiques figulines*, 1863.

— *Recherches sur les anciennes manufactures de porcelaine et faïence en Alsace et Lorraine*, 1868.

Tarbourieh (A.). *Documents sur quelques faïenceries du sud-ouest de la France*, 1864.

Thierry (G.). *La céramique à l'Exposition internationale d'Amsterdam. Rapport au jury*, 1885.

— *La céramique à l'Exposition universelle internationale d'Anvers. Rapport au jury.*

Thore. *Anciennes fabriques de faïence et de porcelaine de l'arrondissement de Sceaux*, 1868.

Tournal. *Notes sur la céramique. Faïence et porcelaine*, 1863.

Turgan. *Faïencerie de M. Signoret à Nevers*, 1865

— *Faïencerie de Gien*, 1867.

Vaillant (V.-J.). *Les céramistes boulonnais*, 1882.

Vaissier (Alfred). *Les poteries estampillées dans l'ancienne Séquanie*, 1882.

Vidal (Léon). *Conférence à la 8^e exposition de l'Union centrale des arts décoratifs de 1884 sur la décoration céramique par impression.* 1885.

Vignola. *Les poteries anciennes du Piémont,* 1878.

Villers (G.). *Notice sur la manufacture de Bayeux,* 1856.

Warmont (A.). *Notice sur les faïences anciennes de Sinceny, Rouy et Ognes,* 1865.

— *Notice sur les faïences anciennes de Sinceny, Noyon, Chauny et Paris,* 1863.

Wignier (Ch.). *Des poteries vernissées de l'ancien Ponthieu.*

— *Monographie de la manufacture de faïence de Vron,* 1876.

Ziegler (J.). *Études céramiques. Recherches des principes du beau dans l'architecture, l'art céramique et la forme en général,* 1850.

TABLE DES MATIÈRES

 Pages.

Discours préliminaire. 5

PREMIÈRE PARTIE.

L'HISTOIRE.

Chapitre Iᵉʳ. — L'Orient. — Les Grecs et les Romains. — Les Persans. — Les Arabes. — Les Mores. 9
— II. — L'Italie 35
— III. — La France. — Oiron. — Bernard Palissy. . 68
— IV. — La France : Nevers. — Rouen. — Moustiers. — Strasbourg. 87
— V. — La France. — Les fabriques diverses. . . . 126
— VI. — L'Allemagne. — La Suisse. — La Hollande. L'Angleterre. — L'Espagne. — La Suède. 145

DEUXIÈME PARTIE

LA FABRICATION.

Chapitre Iᵉʳ. — Matières premières formant les pâtes. . . . 163
— II. — Éléments qui composent les glaçures. . . 172
— III. — Matières colorantes des glaçures. 181

TABLE DES MATIÈRES.

		Pages.
Chapitre IV.	— Constitution des pâtes et glaçures....	191
— V.	— Fabrication des glaçures........	200
— VI.	— Broyage des matières..........	202
— VII.	— Faïences stannifères...........	203
— VIII.	— Peinture au grand feu sur émail cru..	212
— IX.	— Faïences pour poêles et architecture..	219
— X.	— Faïences italiennes...........	223
— XI.	— Faïence à reflets métalliques......	232
— XII.	— Faïence d'Oiron..............	235
— XIII.	— Faïences de Bernard Palissy......	240
— XIV.	— Faïences siliceuses...........	245
— XV.	— Peinture sous couverte.........	259
— XVI.	— Engobes et terres colorées.......	262
— XVII.	— Émaux transparents...........	265
— XVIII.	— Fond d'or sous couverte........	270
Marques de faïences.................		273
Bibliographie de la faïence............		287

FIN DE LA TABLE.

Paris. — May & Motteroz, L.-Imp. réunies
7, rue Saint-Benoît.